KB159335

개인의 탄생

La naissance de lindividu dans l'art
by Bernard Foccroule, Robert Legros & Tzvetan Todorov
Copyright © Editions Grasset & Fasquelle, Paris, 2005
Korean Translation Copyright © Guiparang Publishing Co., 2022
All rights reserved.

This Korean edition was published by arrangement with
Editions Grasset & Fasquelle, Paris
through Bestun Korea Agency Co., Seoul.

이 책의 한국어판 저작권은 베스툰 코리아 에이전시를 통해
저작권자와의 독점계약으로 도서출판 기파랑에 있습니다.
저작권법에 의해 한국 내에서 보호를 받는 저작물이므로
무단전재와 무단복제를 금합니다.

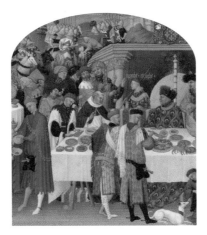

개인의 탄생

서양예술의 이해

La Naissance de l'individu dans l'art

츠베탕 토도로프, 베르나르 포크룔, 로베르 르그로

전 성 자 옮김

기파랑

차례

이제는 개인을 통해 예술을 바라본다

유럽의 박물관을 한 번이라도 가 본 사람이라면, 서양 명화집을 한 번이라도 들춰본 사람이라면, '왜 예수, 성모, 성인들이 이렇게도 많이 등장하는 것일까? 왜 그리스 신화 속 주인공들이 이렇게도 많이 그려진 것일까?'라는 의문을 품어 본 적이 있을 것이다. 그런데 도대체 언제부터, 그 많던 성모상 대신에 실내에서 우유를 따르는 여자 같은 현실 속의 평범한 인간이 등장하게 되는 것일까?

바흐의 음악에서는 깊은 종교성이 느껴지는데, 그렇다면 바흐의 음악은 종교음악일까?

우리 사회가 지향하는 이념인 민주주의가 서양에서부터 대두한 이래 개인주의가 확산하면서 이기주의와 동일시되어 가고 있는 것은 민주주의의 어쩔 수 없는 이면일까?

일견 서로 동떨어져 있는 것 같은 이러한 물음들을 이 책은 하나의 키워드로 서로 연관된 것으로 설명해 주고 있다. 그 키워드는 바

로 '개인'이다. '개인'이라는 개념이 어떻게 태어나게 되었고, 그 개인이 예술작품 속에 어떻게 구체적으로 등장하기 시작하는가를 이 책은 당대 사유의 방향과 결합해 추적한다.

그 시점은 물론 르네상스 전후다. 르네상스를 기점으로 근대 서양의 인본주의, 합리주의, 개인주의가 뿌리내리기 시작한다는 것을 우리는 알고 있다. 그러나 문화사와 지성사를 통해 얻는 우리의 지식은 매우 추상적이고 때로 도식적이기 쉽다. 예술작품처럼 구체성 속에서 삶을 표현해 주는 것은 없다. 예술작품에 나타나는 '개인'의 탄생의 궤적을 따라가는 것은 그러므로 "르네상스 시기에 신 중심주의가 인간 중심주의로 바뀐다"라는 말에 숨은 속뜻과 구체적 사실들을 실감 나게 접하게 해 준다. 동시에 그 시점을 전후하여 완전히 새로운 방향으로 접어들어 현대에 이르는 서양예술의 커다란 흐름의 윤곽을 포괄적으로 조명할 수 있게 한다.

이 책의 공저자 중 한 명인 **츠베탕 토도로프**에 의하면, 서양미술에서 진정한 개인이 탄생하는 것은 15세기 플랑드르 회화에 이르러서이다. 이집트 분묘에서 흔히 발견되는 사자死者가 등장하는 초상화는 하나의 추상적 속성을 표시한다는 점에서, 일상의 시공간에서 뽑혀 나와 있다는 점에서, 그리고 수신자가 개인들이 아니라 신들이라는 점에서 근대적 의미의 '개인'의 초상화라 할 수 없다. 현실 속의 특정 시공간에 있는, 고유한 개성을 가진 유일무이한 한 개인

을 다른 개인들의 감상을 위하여 그렸을 때에야 비로소 '개인이 재현'되었다고 말할 수 있는 것이다.

주로 조각과 그릇, 그리고 거기 그려진 그림들로 남아 있는 그리스 미술에서 수신자가 개인들로 바뀌지만, 나머지 사정은 이집트의 경우와 비슷하다. 로마 시대 폼페이 벽화에서 발견되는, 일상생활의 도구를 손에 든 제빵업자와 그 부인의 초상도 아직 진정한 '개인의 재현'이라 말할 수 없다. 그 시기들은 "신들은 이제 더 이상 존재하지 않았고 그리스도는 아직 오지 않았으므로 (…) 오직 인간만이 존재했던 시간"에 해당한다.

초기 기독교에서 엿보이던 신과의 개인적 접촉이 중세 교회 제도의 확립과 더불어 교회의 중개를 거치게 됨으로써 개인은 평가절하되고, 피조물인 개인에 대한 관심과 감각적 쾌락의 추구가 배척됨에 따라 개인의 재현은 의심의 눈초리를 받게 된다. 이제 "그림은 글자를 모르는 사람들의 (성서의) 독서가 된다". 그림은 모든 사람들이 인지할 수 있는 코드를 따라 (교리의) 인식에 봉사하게 된다.

이러한 교리 내부에서 14세기부터 변화가 일어나기 시작한다. 이제 물질세계가 인정되고, 개인과 신의 접촉이 정당화된다. 모든 물체, 모든 개인은 다 신의 선의善意를 반영한다. 니콜라 드 퀴는 절대와 상대, 객관과 주관, 양자를 모두 인정하는 신학적 이론을 세운다. 개인들의 주관, 다양한 비전들이 동일한 자격을 갖게 되는 것이다.

이러한 생각의 변화들이 종합을 이루는 것은 15세기 플랑드르 회화에서이다. '하루의 시간대에 따라 변화하는' 일정한 빛 속에 있

는 일상적 풍경 속의 얼굴은 이제 그림이 교리의 상징적 표현이 아니라 현실 속 있는 그대로의 인간을 재현하기 시작했다는 것을 말해 준다. 예수와 성모는 동시대의 일상적 배경 속 인간의 모습으로 그려진다. 얀 반 아이크는 디테일이 극단까지 추구된 초상화들을 그리면서, 물체나 거울에 비친 자신의 모습을 보여 줌으로써 '개인-주체'인 화가 자신을 드러낸다. 그 이후 회화 속으로 몰려들어오는 개인은 19세기 말까지 그림 속에 살아 있다.

이처럼 토도로프는 재현 방식에 나타나는 변화의 과정을 동시대의 사유 체계의 변화와 연관시켜 밝혀 나가면서, "회화가 사유하고" 있음을 보여 준다. 그는 '개인의 재현'은 '개인의 찬미'이고, 그것은 "파스칼의 (기독교적인) 철학은 아닐지라도" 다른 또 하나의 사유를 드러내 보이는 것이라고 결론짓는다. 그 사유란 물론, 있는 그대로의 인간과 삶에 대한 사랑을 바탕에 둔 인본주의적 사유일 터이다.

지금 우리가 듣는 서양음악의 기원은 멀리 선사시대까지 거슬러 올라갈 수 있겠지만, 시간예술인 음악의 운명상 악보로 남지 않은 옛 음악은 음악사의 대상이 되지 못한다. 그런 까닭에 서양음악의 역사는 악보로 남은 중세의 성가에서 시작된다. 근래에 듣는 그레고리오 성가는 그 중세 성가 중의 한 카테고리로, 당시의 성가는 무반주(아카펠라) 성악이었다. 사람이 만든 악기는 신이 빚은 악기인 인

간의 목소리보다 저급하다는 이유에서 기피되었다. 또 당시 성가는 단 하나의 선율만으로 노래하는 단성單聲음악이었다. 이 단선율에 그것과 협화를 이루는 다른 하나의 선율이 결합되어 '오르가눔'이 탄생하고, 그 결합 방식이 다양해지면서 여러 종류의 오르가눔이 만들어진다. 원래의 선율과 병행하는 다른 선율이 어떤 음정관계로 결합하면 조화를 이룰 수 있는지를 궁리하는 것이 대위법이다. 두 개 이상의 선율이 여러 성부에 의해 불리게 된 것이 폴리포니(다성多聲음악)이며, 바흐의 음악은 이 폴리포니의 완성이라 할 수 있다.

　이러한 종교음악과 동시에 중세에는 흔히 음유시인이라 불리는 '트루바두르'와 '트루베르'들이 담당하는 세속음악이 있었다. 이들은 사랑의 서정시를 노래함으로써 처음으로 개인 감정의 표출을 보여 준다.

　중세를 지배하던 폴리포니 음악에서, 기악 반주 위에 하나의 선율을 한 사람이 노래하며 개인 감정을 표출하는 오페라와 마드리갈로 이행해 가는 궤적을 베르나르 포크룰은 자세히 그려 보여 준다. 그 궤적이 드러내는 것은 개인의 출현이다. '개인의 탄생'이 그 이행을 가능하게 한 것이다. 포크룰은 먼저 중세 그레고리오 성가로 시작되어 폴리포니를 거쳐 몬테베르디에 이르는 음악의 변화 과정을 당대의 사상적 배경 속에서 간략히 소개하고, 이어서 몬테베르디의 음악적 성과를 집중적으로 분석함으로써 그에 이르러 '개인의 탄생'이 분명해졌음을 밝힌다.

　오늘날의 우리에게는 지극히 상식적인 것으로 보이는, 음악을

통한 개인의 표현이 이토록 강조되는 것을 이해하기 위해서는 중세 음악의 성격에 대한 이해가 선행되어야 한다. 기독교의 신과 그 신의 현실 속 대리자인 교회가 학문, 예술과 더불어 인간의 의식을 지배하던 시대에 음악은 신의 질서, 세계의 통일성의 상징이었다. 단선율의 그레고리오 성가가 초기 기독교 공동체의 화합과 단순성을 반영한다면, 폴리포니는 이미 부르주아라는 새로운 계급의 출현을 지켜본 복합적 구조를 지닌 시대의 산물이다. 인본주의(휴머니즘)의 영향으로 폴리포니 성가에서 개인 감정이 강조되기 시작한다. 신 중심주의의 내부로부터 인본주의가 태동하기 시작하는 것이다.

몬테베르디의 업적은 한마디로 오페라와 마드리갈에서 현실 속 인간의 정열, 슬픔, 고뇌를 있는 그대로 표현해 냈다는 것이다. 그가 말하는 '모방'이란 인간의 감정과 행위를 있는 그대로 보여 준다는 것을 의미한다. 인간의 드라마를 음악으로 이야기하는 오페라의 확립은 '말하듯 노래하고' '노래하듯 말하는', 그가 만들어 낸 '레치타티보' 양식에 의해 가능했다. 그의 오페라들은 고대 그리스와 로마의 모방을 지향하는 르네상스의 시대정신에 따라 소재가 오르페우스이지만, 그 인물의 감정은 인간적, 현실적이다. 작곡가 개인의 비전이 투사되고, 연주자가 자기 자신의 내면을 거쳐 노래하고 연주하며, 듣는 사람도 자신을 투사하며 해석하는, 즉 오늘날 우리가 이해하는 '음악'이 태어난 것이다. 몬테베르디에 의해서 만들어진 이 새로운 형태의 세속음악은 종교음악에도 영향을 미치고, 그 영향은 바흐에까지 이른다.

현대 민주사회에서 인간은 평등하고 자율적이고 독립된 존재다. 그러나 이러한 인간은 근대 이전의 봉건사회에는 존재하지 않았다. 위계질서 속의 타율적인 전근대적 인간이 어떻게 근대적 개인으로 변모하게 됐을까?

그것은 세계와 인간에 관한 인간 자신의 인식이 무의식적으로 변한 결과이다. 이러한 논리에 따라 **로베르 르그로**는 한편으로 귀족정치, 즉 봉건 체제 하의 세계에 관한 경험과 인간에 관한 경험, 다른 한편 민주사회의 세계와 인간 경험을 대비시킴으로써 근대적 의미의 '개인'이란 무엇인가를 명료하게 정리한다.

위계의 사회에서 나의 정체성과 삶의 방식은 나의 소속관계에 의해 결정된다. 그 규범은 자연스러운 것으로 보인다. 인간에 의해 만들어진 것이 아니라 초자연적인 기원을 지닌 것으로 인식되었기 때문이다. 위계의 정점에 있는 권위는 신성의 대리자이고 초자연적 질서의 수호자이다. 그러므로 귀족정치 체제에서 일상적인 세계 경험은 "신성화된, 마법에 걸린 세계의 경험"이다. 타인은 민족, 성별, 종교, 계급에 따른 소속관계에 따라서 나와 상대적으로 유사하거나 상대적으로 다른 존재로 나타난다. 인간은 누구나 소속에 의해 일정한 성격을 부여받는 특수한, 특정 존재인 것이다.

르그로는 이러한 전근대적 인간의 '특수성'이 근대적 인간의 '개별성'으로 변화함을 이해시키기 위해 먼저 개별성이란 무엇인가를

현상학과 칸트를 원용하여 설명한다. "각자의 사회적 신분을 지니고 전체적 맥락에서 오는 의미를 띤" 전근대의 인간은 이미 '분류된' '특수한' 인간이다. 개별성은 칸트가 말하는 미적 경험 속에서 발견된다. 어떠한 추상적 개념으로도 환원되지 않고 어떠한 실천적 목표(관심interest), 육체적 욕구에 의해서도 지배되지 않는 미적 경험은 그 대상의 개별성을 향한다. 말을 바꾸면 예술작품은 개별성과 동시에 보편성을 지닌다('개별적singulier'이라는 말이 '단독적인', '유일무이한'이라는 말로 번역될 수도 있다는 사실과, '단독적인' 것은 그 어떠한 속성으로도 환원될 수 없다는 점을 상기하면 이 '개별성'이라는 말의 의미가 보다 분명해질 수

● 인간이나 사물을 논리적으로 규정할 때 흔히 보편(the universal), 특수(the particular), 개별(the individual)이라는 말을 쓴다. 헤겔이 정립한 '개념'의 세 계기다.

　개체적 존재인 '나'는 개별자이고, 내가 소속된 '인간'은 보편자다. 하지만 나는 단순히 인간이기만 한 것이 아니라 어느 나라, 어떤 사회, 그리고 사회 안에서도 어떤 계층에 속해 있는 사람이다. 만약 내가 조선시대에 살았다면 나는 양반, 상민, 천민 중 어느 한 계층에 속해 있었을 것이고, 왕조시대의 서양에 살았다면 나는 귀족 혹은 평민에 속했을 것이다. 이때 양반 또는 상민으로서, 귀족 혹은 평민으로서 나는 **특수자**다.

　어떤 사물이 갖는 보편적 특징이나 실체적 본성이 **보편성**이다. '인간'이면 인간, '장미'면 장미라는 존재 전체가 갖고 있는 일반적 특징이다. 특수자는 이 실체적 본성(보편성)을 가지면서 동시에 다른 것과의 차이를 갖는 존재다. '인간'으로서 보편적 성질을 갖고 있지만, 동시에 그중에서도 상류층 또는 하류층이라는 차별적 특수성을 가진 존재, 이것이 바로 특수자다. 마지막으로 **개별자**는 보편적 성격과 특수한 성격을 가지면서 '구체적 실존자'로 모습을 드러내는 개별적 존재다.

　이 책에 자주 나오는 '**특수화(particularize)**'는 책의 주제를 대표하다시피 하는 키워드라 할 수 있다. 보편적 존재로서 인간이 '귀족', '평민' 등의 특수성을 띠던 시대는 고대 또는 전근대 왕조시대였고, 그 특수한 인간들이 특수성에서 벗어나 개별적 존재가 되었을 때 비로소 근대적 개인이 탄생했다고 책은 말한다.

있을 것이다).

민주주의 체제에서 공동체적 위계는 탈자연화, 탈신성화한다. 자연적으로 보이던 질서는 하나의 관습에 지나지 않은 것으로 나타나고, 따라서 자연은 더 이상 규범적이지 않게 된다. 이 탈자연화는 "권위가 가지고 있는 듯 보이던 신적인 것과의 유대가 끊어지면서 일어난다". 그러므로 민주사회의 세계 경험은 세계가 주술에서 깨어나는 체험이기도 하다. 이렇게 근대의 도래와 더불어 신은 인간세계와 분리되어 불가지의 존재가 된다. 순수한 종교는 따라서 근대에 와서야 비로소 시작된다고 할 수도 있다. 이때 자연은 객관적이고 외적인 것이 되어 체계적 이해와 기술에 의한 지배의 대상이 된다. 이제 자연은 침묵한다.

민주사회의 인간에게는 '인간성(humanity)'에 소속되는 것 외에 어떤 소속관계도 본질적인 것으로 나타나지 않는다. 이로부터 인간을 자율적인 존재로 보게 되고, 타인도 나와 동등한 자율적인 존재로 대할 의무가 탄생한다. 각각의 인간을 초월하는 '인간성'에서 오는 이 도덕률은 인간의 존엄성에 대한 윤리적 감수성을 전제로 한다. 이러한 감수성은 생활 양식의 민주화가 만들어 낸다. 소속관계에서 오는 모든 정체성이 제거된 타인은 하나의 개념으로 포섭될 수 없는 존재로, 그저 나와 닮은 한 인간으로 즉각적으로 인식될 뿐이다. 타인의 개별성의 인식은 아무 개념도 전제로 하지 않는다는 점에서 보편적이다. 이 개별화로 인하여 인간은 평등하고 자율적이고 독립적인 존재가 된다. 그것은 근대적 인간이 자신의 삶

의 방식, 운명을 스스로 만들어 나가는 존재가 되었음을 의미한다. 그러나 이 개별화는 자의적 판단, 이기적 추구, 여론과 같은 보이지 않는 권위를 따르는 관례 추종주의에 의한 자율성의 상실 등의 위험을 지닌다고 포크룰은 우려 섞인 진단을 내린다.

<center>❀</center>

마지막 **토론**에서는 문학에서 개인의 탄생이 어떠한 경로를 밟았나를 먼저 언급한다. 자전적 문학으로는 16세기의 몽테뉴의 『수상록』이, 허구의 문학작품으로는 디포의 『로빈슨 크루소』가 문학이 개인화되는 과정의 첫 번째로 분명한 한 획을 긋는다.

토론에서 특히 우리의 관심을 끄는 것은 "현대예술은 개인주의로 인해 그 생명을 다했는가?"라는, 헤겔이 제기한 문제에 관한 논의이다. 그와 동시에 "예술은 인식의 수단인가?"라는 문제도 논의되고 있다. 토론자들은 대체로 추상미술, 개념미술, 조이스의 작품들에서 극단적인 주관성과 개인주의의 표현을 보고, 공동의 광장을 떠난 독창성의 추구와 해석의 무한한 자유에 회의를 나타내면서, 예술이 "개인들의 공동의 지평"을 향해 나아가야 함을 강조한다. 그러나 "나와 우리를 결합시킬 수 있는 양질의 문화를 구축할 수 있는 능력이 우리에게 남아 있는 것일까요?"라는 말에서 일말의 무력감이 느껴진다면 그것은 섣부른 선입관을 드러내는 것일까?

예술작품을 통해 개인의 탄생을 지켜보는 일은 이처럼 서구인의 의식과 사유의 전환 과정을 쫓아가는 일이고, 동시에 그들이 만

들어 낸 예술작품 이해에 깊이와 폭을 더해 주는 일일 수 있을 것이다(그러한 변화가 어떠한 사회·경제적 맥락과 상관있는지는 또 다른 차원의 문제일 것이다).

서양적인 것이 너무도 많이 들어와 있는 우리 자신의 의식 속에서 이 '개인' 의식은 전통적 공동체 중심 사고와 어떻게 갈등 혹은 공존하고 있는 것일까? 칸트가 '시민'이 된 개인을 위해 정초한 도덕률이 자의적 이기주의, 주체의 상실에 의해 와해될 수 있는 가능성을 이야기하는 르그로의 진단이 우리 사회에도 들어맞는다고 한다면 우리 사회는 이미 그 단계를 뛰어넘은 것일까?

이 책의 원저는 그라세(Grasset) 출판사에서 2005년에 간행된 『예술에서의 개인의 탄생(La naissance de l'individu dans l'art)』이다. 음악 용어를 우리말로 옮기는 일을 도와주신 성신여대 동료 교수 이영민 선생님, 이탈리아어로 표기된 부분을 번역해 주신 한국외대의 이기철 선생님께 이 자리를 빌려 감사의 뜻을 전한다.

2006년 4월
전성자

개인은 예술작품 속에서 어떻게 창조되었나

피에르앙리 타부아요

중세 말, 아직도 신 중심적 재현 방식이 지배하고 있던 세계에서, '인간의 존엄성'에 대한 새로운 관심의 징후가 여기저기에서 나타난다. 예술 분야는 이 변화를 가장 분명히 드러내 보여 준다. 예술작품은 점차 성스러운 것을 외면하고 이 지상의 삶을 그것이 가진 가장 개별적인 것들, 다시 말해 일상적인 것들, 감정들, '인간적인, 너무도 인간적인' 것들을 재현하는 일에 몰두한다. 그러한 현상은 회화, 음악, 문학에서 매우 점진적으로 진행되어 결과적으로 진정한 혁명으로 나타난다. 이제 이 지상地上의 삶이 있는 그대로, 그 자체로서 관찰하고 재현할 가치가 있는 것으로 보이게 된다. 인간 현실의 재현이 종교적 메시지보다 우월해진다. 개인을 그가 가진 가장 개성적이고 특수한 것으로 그리는 일이 예술의 새로운 지상至上 명령이 된다.

이 책은 '개인이 예술작품 속에서 어떻게 창조되었는지'를 이야

기하고 그 과정을 이해하기 위한 것이다. 그 창조를 여러 상이한 예술 분야, 근대예술의 첫걸음 속에서 따라가 보는 것은 현대의 예술 창작의 운명을 인식하기 위해서뿐 아니라, 잘됐건 잘못됐건 개인을 기본 원리와 근본 가치로 설정한 우리 사회에 대한 이해를 심화하기 위한 지극히 소중한 분석의 열쇠를 제공한다. 인간이 위계적 질서로부터 자유로워지고 전통에서 해방되고 사회적 속박에서 벗어난 개인이 되었다는 생각은 — 그것이 기정사실이든, 하나의 전망이든, 혹은 착각이든 그것은 여기서 중요하지 않다 — '근대'의 도래에 대한 매우 훌륭한 여러 해석들의 실마리를 제공해 주었다. 그러한 생각이 어떤 운명을 겪었는지가 인류학, 철학, 법학, 정치, 역사 분야에서는 뛰어나게 분석되었지만 예술사 분야에서는 다소 미흡했다. 이 책은 미적 창조와 재현 속에서 출현한 근대적 개인의 모습을 따라가 봄으로써 '개인주의 패러다임'의 들쭉날쭉한 적용에서 드러나는 이 빈틈을 메워 보려 한다.

책은 2002년 5월 철학 칼리지(Collège de philosophie)가 이 물음을 위해 개최한 학술회의의 연장이다. 베르나르 포크룰, 로베르 르그로와 츠베탕 토도로프는 여기서 이 현상의 총체적 이해를 위하여 그들의 재능과 능력을 결집시키고 있다. 여전히 현재진행형인 이 역사의 이정표를 드러내기 위하여 각자의 시선들을 교차시키고, 아주 동떨어져 있던 분야들을 결합시키는 일이 실제로 필요했다.

츠베탕 토도로프와 베르나르 포크룰은 먼저 회화와 음악에서 개인의 출현의 주요 단계들을 보여 준다. 이어서 로베르 르그로가

이러한 변화의 철학적 모티프들을 환기하면서 앞의 두 사람의 이중의 해석을 인류학적 맥락 속에 다시 위치시킨다. 마지막 토론은 우리의 문화에 그토록 깊이 흔적을 남긴, 복잡한 길을 걸어온 이 역사가 현대에 어떻게 작용하고 있는지 밝힐 수 있게 해 준다.

수많은 모순들, 무한한 위대함과 비천함, 깊은 어둠과 기이한 빛으로 가득 차 있는 존재, 연민·감탄·경멸·공포를 동시에 불러일으킬 수 있는 신기한 존재를 발견하기 위해서 나는 하늘과 땅을 두루 살펴볼 필요를 느끼지 않는다. 나 자신을 바라보는 것만으로 충분하다. 인간은 무無에서 솟아나 시간을 가로질러 신의 품 안으로 영원히 사라진다. 그가 스스로를 잃어버리는 그 두 심연의 경계 사이에서 인간은 잠시 방황할 뿐이다.

만일 인간이 자신을 완전히 모른다면, 인간은 조금도 시적詩的이지 못할 것이다. 인간은 자신이 알지 못하는 것을 묘사할 수 없기 때문이다. 그러나 또 한편, 만일 그가 자신을 명징하게 볼 수 있다면 그의 상상력은 할 일이 없어서 그림에 덧붙일 것이 없을 것이다. 그런데 인간의 모습은 약간만 드러나 있어서 인간은 자신에 대해 조금 깨달을 수 있을 뿐 그 나머지는 뚫고 들어갈 수 없는 베일에 싸인 채 어둠 속에 파묻혀 있다. 인간은 자기 자신을 완전히 파악하기 위하여 그 어둠 가운데로 끊임없이 침잠한다. 그리고 그것은 언제나 보람 없는 헛된 일이다.

그러므로 민주주의 시대의 사람들은 시가 전설과 전통, 그리고 고대의 기억으로 자양분을 삼거나, 독자와 시인들조차 더 이상 믿지 않는 초자연적 존재들로 가득 채워져 있거나, 미덕과 악덕들을 그 자체의 모습으로 냉정하게 구현하리라고 기대할 수는 없다. 그 모든 자원이 시에는 결핍되어 있다. 그러나 시에게는 인간이 남아 있다. 시를 위해서는 그것으로 충분하다.

—알렉시스 드 토크빌, 『미국의 민주주의』

회화에
나타난
개인의
재현

츠베탕 토도로프

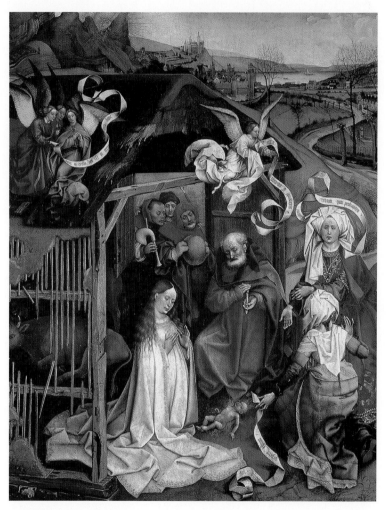

로베르 캄팽, 〈예수 탄생〉
Musée des Beaux-Arts, Dijon

인류가 존재한 이래로 사람들은 한 개인을 다른 개인과 구별할 줄을 안다. 다른 동물들도 그렇게 할 줄 안다. 말을 하게 된 이래 사람들은 개인들을 명명할 수 있게 되었고, 의식 속에서 개인을 알아볼 수 있게 되었다. 그러나 훨씬 후 어느 순간부터 인간은 하나의 사실 그 이상이 되었다. 인간은 하나의 가치가 되었다. 관심과 존중을 받을 만하고 그를 위하여 싸우는 것이 정당화되는 그러한 존재가 되었다.

개인의 재현은 그의 정체성을 확인해 주고 그의 가치를 부각시킨다. 개별적 단어들로 개인을 파악하는 것은 어려운 일이 되었다. 단어들은 일반성과 추상성을 가리키기 때문이다. 단어들은 이 특수한 사람이 선량하고 자애심 깊고 교양 있는 사람이라고 말할 수 있다. 그러나 이 특질들은 오직 그에게 속하는 것만은 아니다. 고유명사는 개인을 가리키지만 그 개인을 재현하지는 않는다. 그것은 의미 없는 꼬리표일 뿐이다. 하지만 언어는 이 단점을 극복하고 개

* 이 글은 2001년 파리 아당 비로 출판사에서 간행된 나의 책 『개인의 찬미(Eloge de l'individu)』(240쪽, 컬러 도판 106개)에 대부분 의존하고 있다.

인을 살려 낼 수 있다. 그러기 위해서는 그 언어가 하나의 이야기로
서 배열되고, 어디에서도 찾아볼 수 없는 한 인생을 이야기해 주고,
삶-기록(bio-graphie)이 되어야 한다. 회화적 재현은 우리 눈앞에 유
일무이한 하나의 신체, 하나의 얼굴, 하나의 시선을 가져다 놓음으
로써 그 나름으로 개인을 살려 낼 수 있다. 그런데 개인이 ─ 개인
이라는 말의 정확한 의미는 정의해야 할 터이다 ─ 언제나 가치를
부여받고 따라서 이야기나 이미지에 의해 재현되었던 것은 아니다.
유럽 전통에서 이러한 개인의 승리는 어떤 주요 단계들을 거쳐서
이루어진 것일까? 우리에게 전해지고 있는 개인 재현의 형식들은
개인에 대한 어떠한 관념이 만들어 낸 것일까? 그리고 그 형식들은
동시대의 철학적, 신학적 담론들과 어떤 관계를 맺고 있는 것일까?
이런 것들이 내가 간략히 접근해 보려 하는 질문들이다.

I

개인의 모습을 재현할 때 우선 화가는 다른 남자들, 다른 여자
들과 그를 구별시켜 주는, 한 특수한 존재의 독특한 특징들을 재생
해 내야 한다. 인간이 형상을 띠고 있다기보다 단순한 실루엣으로
환원되어 있는 선사시대 예술에서는 찾아볼 수 없는 이 현실 재현
의 방식은 이집트나 크레타와 같은 고대사회에서도 존재했음이 입
증되어 있다. 그러나 이 경우 재현된 것이 개인이라고 말하기는 어

렵다. 그것은 여러 가지 이유에서이다. 신왕조(기원전 16세기~전 11세기) 시대 이집트 무덤을 예로 들어 보자. 우선 무덤 벽에 그려진 인물들은 별로 고유한 특징이 없고, 각기 서로 고립되어 있다. 그러한 사실로 인하여 그것들은 오직 그 개인 한 사람만을 특징짓는 모습이 아니라 추상적 속성의 표현처럼 보인다. 뚱뚱한 여자, 장난기 있는 무희, 흑인 계통의 노예가 우리 눈앞에 있다. 화가가 한 개인의 특징을 고수하려 한 흔적은 아무것도 없다. 그 개인들을 통해 그는 비만, 장난기, 이국 정서를 표현할 뿐이다. 그리고 특히 이 이미지들은 다른 살아 있는 인간들을 위한 것이 아니다. 그것들은 사자死者의 피안으로의 여행의 동반자이다. 무덤에서 발견되는 파라오의 초상들도 마찬가지다. 한 고유명사로 정체성이 밝혀져 있기는 하나 이 이미지들은 개인의 차이점들을 강조하고 있지 않으며, 인간이 아니라 신을 향한 것이다. 그 수신자가 지상 밖에 있으므로 이것들은 진정한 개인의 재현이라고 말하기 어렵다. 그림의 모델들은 그들이 살고 있는 세계에서 뽑혀 나와 비물질적인 도표로 변화되어 있다.

이집트 예술의 또 다른 유산인, 훨씬 후대(1~3세기)에 속하는 유명한 '파이윰(Fayoum) 초상화'[1]들에 대해서도 같은 말을 할 수 있을 것이다. 이번에는 모델의 개인적 특성화가 매우 진전되어 있어서

1 파이윰 지역에서 발굴된 1~3세기 미라들을 덮은 나무판에 자연주의 화풍으로 그린 망자의 채색 초상화들. 이하, [원주]로 표시하지 않은 각주는 모두 옮긴이의 것이다.

오늘날의 초상화와 견주어도 뒤떨어질 게 없다. 그러나 그려진 이 얼굴들은 미라를 덮는 수의壽衣 위에 꿰매어져 있다. 이번에도 역시 그것들은 사자의 영원으로의 여행에 수반하는 목적을 지니고 있었다. 이승의 생활 가운데, 물건들과 다른 사람들 가운데, 그의 집이나 마을의 어떤 장소를 배경으로 그 개인이 그려진 것이 아니다. 그리고 그것들은 모델 자신이건 그와 가까운 사람들이건 여하튼 동시대의 인간들을 향한 것이 아니었다.

이집트에서 개인의 모든 재현이 장례를 위한 것이 아니었던 것은 사실이다. 궁전이나 공공장소에서 보일 것을 목적으로 하는 파라오나 왕족의 이미지들은 그 법칙에서 벗어나는 것들이다. 이런 종류의 회화는 별로 남아 있는 것이 없으나 우리는 파라오들을 재현한 조각작품들, 흔히 거대한 그 조상彫像들을 알고 있다. 그러나 우리는 여기서도 개인의 개념에 맞지 않는 또 다른 제약에 부딪친다. 이런 방식으로 재현된 파라오들은 인간이라 말하기 힘들고, 인간과 신 그 중간쯤에 위치하는 존재들이다. 보통 사람들이 이런 방식으로 재현된다는 것을 우리는 상상할 수 없다. 파라오라는 이 예외적 인물들은 그 사회의 다른 성원들 — 아직까지 재현에 접근하지 못한 — 과 아무 상관이 없다.

고대 그리스는 상황이 다르기는 했으나 거기서도 역시 개인이 재현되었다고 말하기는 어렵다. 그리스의 회화작품들은 사라져 버렸지만 그림들의 증거는 많다. 또한 원작이건 복제품이건 조각, 저부조低浮彫, 모자이크들은 오늘날까지 남아 있다. 이것들에서 개인

의 이미지는 두 개의 커다란 범주로 나뉜다.

기념비적 기능을 수행하는 것들이 첫 번째 범주에 속한다. 한 개인이 사후에 재현되는데, 그 이미지는 이집트에서처럼 지상 밖 세계의 신들을 위한 것이 아니라 살아 있는 사람들, 고인의 가족이나 친구들을 위한 것이다. 수신자는 이제 인간이다. 그러나 모델들은 언제나 그들이 살고 있는 세계에서 뽑혀 나와 있고 그런 의미에서 탈개인화되어 있다.

두 번째 범주는 사자를 기리는 기능을 담당한다. 그 혜택을 누리는 것이 오로지 국가의 우두머리 — 더 이상 초자연적인 면은 없다 — 뿐만은 아니었다. 모든 분야에서 두각을 나타낸 인물들, 시인·웅변가·철학자·전사戰士 등의 인물들도 그것을 누렸다. 우리는 그러나 호메로스, 소크라테스 혹은 테미스토클레스[2] 등의 흉상과 초상화에서 표적이 되고 있는 것은 개인이 아니라 시인, 현자, 정치인으로서 그들의 뛰어난 업적이라는 것이 느껴진다(더구나 그것들은 모델의 사후 수세기 지난 후에 만들어져서 닮음은 문제가 되지 않는다). 그것들은 유일무이하고 개별적인 한 개인이라기보다 하나의 추상적 속성을 표현하고 있다.

이 두 범주에서 벗어나는 초상화들도 그려진 듯하지만, 그것들은 보존되어 있지 않다. 오직 당대의 글들이 아무개 예술가가 에피

2 기원전 5세기 초 아테네의 집정관. 해군력 증강에 힘써 페르시아 전쟁을 승리로 이끌었으나 도편 추방을 당해 여생을 페르시아에서 보냈다.

쿠로스의 여자친구를, 또 다른 이가 아리스토텔레스의 어머니를, 또 다른 예술가가 자신의 친구나 가족을 재현해 냈음을 말해 줄 뿐이다. 그들이야말로 그들 자신 이외의 아무것도 지시하지 않는 존재들이다.

로마 시대에 이르러서야 우리는 우리가 쓰는 '개인의 재현'이라는 말에 온전히 들어맞는 것들을 발견한다. 베수비오 화산의 폭발이 그것들을 보존해 준 덕에 우리는 그 이미지들을 볼 수 있다. 제빵업자이고 폼페이에 저택을 소유하고 있던 테렌티우스 네오라는 사람과 그의 아내를 동시에 보여 주는 초상화가 그려진 벽화를 보자. 그것은 테렌티우스의 집 어느 방의 벽에 그려져 있다. 그것은 그러므로 그들 자신과 그들과 가까운 사람들의 소비를 위한 것이었다. 이 사람들은 왕도 반신半神도 아니었다. 화가의 수고에 대가를 지불할 수 있을 정도로 충분히 부자였을 뿐이다. 그들은 일상적으로 사용되는 물건들을 손에 들고 있다. 그들은 언제나 우리의 세계에 살고 있다. 그리고 화가가 모델들의 개인적 특징을 한껏 강조했기 때문에, 만일 길거리에서 그들을 만날 수 있다면 우리는 그들을 알아볼 수도 있을 것이다. 이 벽화들은 아마도 개인이 활짝 꽃피기에 적합한 시대였던 기원후 1세기의 것들일 것이다. 그것들은 플로베르가 1861년 주네트 부인에게 보낸 편지(Gustave Flaubert, *Correspondances*, t.3, Pléiade, p.191)에서 보여 주는 명민한 판단을 확인시켜 준다.

"신들은 이제 더 이상 존재하지 않았고 그리스도는 아직 오지 않

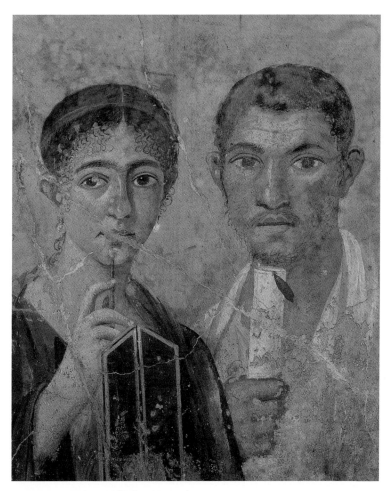

〈테렌티우스 네오와 아내〉(폼페이 발굴 벽화)
Museo Archeologico Nazionale, Napoli

앗으므로, 키케로에서 마르쿠스 아우렐리우스에 이르는 시기에 오
직 인간만이 존재했던 시간이 있었지요."

II

그리스도가 '있게' 된 순간부터 무슨 일이 일어나게 되었을까?

초기에는 회화에 의한 개인의 재현이 서로 상반되는 자극들을
받게 된다. 기독교는 인간은 누구나 직접적으로 신의 메시지를 받
을 수 있는 존재라며 개인을 강조했다. 그러나 이 개인화는 오직 신
과의 관계에서만 중요시된다. 기독교는 사람들의 사회적 행위의
방향을 바꾸어 놓지는 않는다. 오히려 비사회적인 삶의 길을 사람
들에게 열어 준다. 그리스도의 왕국은 이 세상에 속해 있지 않다.
기독교는 이 세상에서 카이사르에 속한 것은 카이사르에게 돌려준
다. 기독교 교리가 인간을 사랑할 것을 가르치는 것은 사실이고 그
리하여 바울은 남을 사랑하는 사람은 하느님의 율법을 충실히 이
행한 것이라고 말한다. 다만, 사람은 신을 사랑하는 방편으로서 다
른 사람들을 사랑해야 하는 것이고, 따라서 그 방편은 반드시 사용
하여야 되는 방편은 아니라고 그는 말한다.

회화의 재현에 교리의 영향이 뚜렷이 나타나는 것은 4세기, 기독
교가 국가의 공식 종교가 되면서부터다. 우선 중앙 제도로서의 교
회, 그리고 세속 권력과 인접해 있는 교황 제도의 성립과 더불어, 신

과 개인과의 직접적 관계는 빛을 잃는다. 콘스탄티누스[3] 황제 이후 정신적 차원과 세속적 차원은 서로 접근하여 뒤섞일 정도에 이른다. 이제 개인은 신에게 직접적으로 말하는 대신 교회의 중개를 거치게 된다. 이 첫 번째 변화는 육체를 정신에, 지상의 세계에 속하는 모든 것을 천상의 신적 질서에 소속시키는 두 번째 변화를 동반한다. 육체는 사탄에 속하는 것이고 영혼은 주님에 속하는 것이라고 바울은 말한다. 성 아우구스티누스는 모든 사물들을, 우리가 그것들 자체를 뛰어넘는 어떤 목적을 위하여 사용하는 것들과, 아무 목적 없이 향유하는 것들 이렇게 두 범주로 나눈다. 결국 오로지 신과 신적인 것만이 향유할 만한 가치가 있고, 차안此岸의 세계는 일시적인 유용성만을 지니고 있을 뿐이라는 것이다. 따라서 우리는 개인들에 너무 집착해서는 안 된다고, 그것은 오직 창조주께 합당한 영광을 피조물에게 돌리는 것이라고 나지안조스의 그레고리우스[4]는 경고한다. 몇 세기 후 클레르보의 베르나르두스[5]도 감각적 쾌락은 오로지 신에게만 자신을 바치는 진정한 기독교인의 삶에 적합한 것이 아니라고 말했다. 이런 상황에서 가시적 세계에 대한 지속적 관심은 의심의 눈초리를 받게 되고, 따라서 회화는 영예로운

3 서기 313년 기독교를 공인한 로마 황제, 재위 306~337.

4 329?~390. 카파도키아 나지안조스 출신의 콘스탄티노플 대주교. 카파도키아 3대 교부로 꼽히며 삼위일체설 정립에 공헌했다.

5 1090~1153. 시토 수도회를 창립한 프랑스의 신비신학자.

것이 될 수 없었다. 감각에 주어지는 것은 오직 물체들과 개별적 존재들뿐인데, 감각이 하찮게 평가됐으므로 자연히 개인들 자체도 가치를 지닐 수 없게 되는 것이다.

그러나 기독교는 인간을 버리고 전적으로 신을 찬양하는 데만 매달려 있을 수도, 육체를 무시하고 전적으로 정신만 우대할 수도 없었다. 신은 자신의 형상대로 인간을 만들었고, 예수 자신도 신이 육화한 한 인간이었다. 성상 파괴(iconoclasme),[6] 다시 말해 신적인 것을 이미지화하는 데 대한 완강한 거부는 결국 일종의 이단으로 비판받을 만하다. 가시적 재현은 사라지지 않았지만, 근본적 변화를 겪는다. 이미지들은 의미에 소속되고, 그것들의 첫 번째 기능은 가시적인 것을 보여 주는 게 아니라 진정한 것과 올바른 것을 의미하는 것이 된다. 대大 그레고리오 교황[7]은 600년에 이렇게 선언한다. "그림은 글자를 모르는 사람들의 독서다." 다시 말해 국민의 대다수가 이미지를 방편으로 기독교 교리에 다가가게 된다. 가시적인 것은 이제 모든 사람들에게 공통되는 코드에 따라 인식에 봉사하게 된다.

이미지에 대한 이 기독교 교리는 수세기 동안을 지배한다. 개인

6 역사적으로는 726년 동로마 황제가 내린 성상파괴령과 뒤이은 성상 파괴 운동을 가리키며, 동서 로마가 결별하는 단초가 되었다. 절대적인 권위에 의문을 품는 태도를 가리키는 뜻으로 확대되었다.

7 그레고리오 1세, 재위 590~604. 기독교 성가를 정비하여, 중세 성가를 으레 '그레고리 성가'라 통칭하게 되었다.

들이 여전히 재현되지만, 그들은 우선 사람의 수가 적다. 또다시, 그들의 역할로 인해 예외적인 존재가 된 교황, 황제, 고관대작들이 있을 뿐이다. 게다가 이 재현은 모든 디테일과 뉘앙스를 동원하여 개별성을 포착하는 것이 아니라, 일반적 속성을 의미하게 된다. 회화는 도식(schema)이 된다.

오래전부터 준비되어 온 것이기는 하나, 14세기부터 교리 내부에서 의미 있는 변화가 두드러지게 나타난다. 여기서, 14세기 전반기에 활동한 오캄의 윌리엄을 우선 언급하는 게 좋을 것이다. 신의 자유가 무한하다는 것을 증명하고자 윌리엄은 세계의 질서가 신의 뜻을 따르지 않는다는 가설을 내세운다. 따라서 그는 교황과 대립하는 황제의 편에 서게 된다. 동시에 그는 물질세계에 대한 인식을 그 자체로 정당화한다. 그것은 신의 법칙을 따르지 않기 때문이다. 그런데 세계를 인식한다는 것은 감각과 그것에 제공되는 것, 즉 개인들에게 권리를 되찾아 주는 것을 의미한다. 이러한 관점에서 가시적인 것이 그 존엄성을 되찾고, 그로 인해 그것의 재현도 정당화된다.

같은 시대 비슷한 시기에 유럽 북부에서 '새로운 신심(devotio moderna)'이라는 종교운동이 전개되었다. 그 가르침을 모은 책자가 1세기 후인 1441년에 나타난다. 그것이 이 세상에서 가장 많이 읽힌 기독교 서적의 하나인 토마스 아 켐피스의 『그리스도를 본받아 (Imitatio Christi)』이다. 이러한 사고의 경향은 각 개인과 신의 직접적 접촉이라는 원시 기독교의 주제들 중 하나의 재발견이라 할 수 있

다. 이제부터 모든 물체와 인간은 동일한 존엄성을 부여받게 된다. 너무 작고 너무 보잘것없어서 신의 은총의 이미지가 될 수 없는 피조물이란 있을 수 없다. 새로운 신심 운동을 정립시킨 사람들 중의 하나인 게르트 그로테는 성가족과 성인들이 우리 곁에 아주 가까이 있다고 느끼도록 동시대 사람들을 격려했다. 즉, 그분들은 우리 주위 도처에 있고, 우리의 집은 그분들의 집이라는 것이다.

15세기 초 파리 대학의 총재이며 브뤼헤의 참사회원이기도 했던 장 제르송은 새로운 신심 운동에서 몇 가지 사상을 취하여 보다 멀리까지 밀고 나아간다. 아내에 대한 남편의 사랑만큼 인간에 대한 신의 사랑을 더 충실히 표현해 주는 이미지는 없다고 그는 말한다. 이미지들은 교리에 종속되어 있긴 하지만, 이미지와 교리 사이에 간극은 없다. "이미지의 목적은 마음속에서 가시적인 것을 초월하여 비가시적인 것으로 향할 것, 다시 말해 육체를 초월하여 정신으로 향할 것을 우리에게 가르치는 것이다." 제르송은 우리 모두의 관심사에 가까이 있는 특별히 인간적인 성자인 요셉 숭배의 창시자이기도 하다.

신학자, 철학자 니콜라 드 퀴의 저서는 또 다른 방식으로 개인의 도래를 준비한다. 그는 절대적인 것 대 상대적인 것, 객관적인 것 대 주관적인 것 중의 어느 한쪽에 전적으로 가치를 부여하는 대신, 이것들을 양자의 관계 속에서 파악할 것을 제안한다. "관찰자는 항상 거의 부동의 중심에 있고, 나머지 모든 것이 움직이고 있는 것처럼 생각한다." 관찰자 — 다시 말해 각 주체 — 의 위치는 하나의 착

각(자신이 세계의 중심이라고 믿는)이면서 동시에 하나의 진실이다. 우리는 우리를 둘러싸고 있는 주변과의 관계를 이런 식으로 정립한다. 주관적 방식은 비록 그것이 어쩔 수 없이 부분적이라 할지라도 정당한 것이다. 최소한 한 개 이상의 길이 우리를 신에게로 이끌고(니콜라 드 퀴는 종교들 간의 통합운동을 설교한다), 한 개 이상의 세계관이 존재의 권리를 지닌다. 영원 속에 존재하고 사물의 본질을 인식하는 신과 달리 인간들은 시간 속에서 살고 있고 세계의 덧없는 일들하고만 관계를 맺을 뿐이다.

14~15세기를 풍미한 이러한 사상들은 일관된 체계를 형성하지는 못한다. 새로운 신심 운동은 자연을 관조하는 데 부정적이다. 따라서 가시적인 것의 재현인 회화도 잠재적으로 비난의 대상이 된다. 플라톤주의자 니콜라 드 퀴는 오캄의 윌리엄의 명목론[8]적 이론과 거리가 멀다. 근대성을 예고하는 이 여러 상이한 사상들의 발현은 하나의 단일한 이론이라기보다, 그 이론의 이념적 토양을 형성한다. 이 시대에 그것들의 종합이 이루어지게 되는 것은 바로 회화적 재현에서였다.

8 '은총' 같은 추상명사나 '인간' 같은 집합명사가 가리키는 관념이 실재하느냐 명목일 뿐이냐의 논쟁에서, 이러한 '보편'들이 실재한다는 것이 (보편)실재론, 실재하지 않는다고 주장하는 것이 (보편)명목론 또는 유명론(唯名論)이다. 실재론은 근대 인식론 중 관념론과 유사하고, 명목론은 유물론과 비슷하다.

III

그리는 방식에서 일어난 변화는 개인을 이미지 속에 끌어들일 수 있게 해 주는데, 그것은 우선 채색 삽화에서 시작한다. 개인적 소장 목적으로 돈을 내고 주문해서 그린 채색 삽화는 교회나 궁전 같은 공공건물을 위한 회화에 견주어 전통적 규칙에서 한층 벗어나 있다. 14세기 말~15세기 초의 위대한 예술 후원자들 가운데 프랑스 궁정과 관련 있는 두 인물이 특히 눈에 띈다. 베리 공 장, 그리고 그의 사촌동생인 부르고뉴 공 필리프가 그들이다. 궁정 화가들과 일반 화가들이 그들을 위해 몇몇 수사본 삽화를 그렸다(〈베리 공의 지극히 호화로운 기도서〉[9]가 그중 가장 유명하다). 그 속에서 세계를 재현하는 새로운 방식이 꽃을 피우고 있다.

첫 번째 커다란 변화는 이제 그림이 더 이상 전달해야 할 기존의 의미에 소속되어 있지 않고, 그 의미를 전달하면서도 눈으로 볼 수 있는 것을 위해 봉사하기 시작하고 있다는 점이다. 그림은 그저 단순히 우리 눈에 보이는 것을 보여 주기 시작했다. 〈베리 공의 기도서〉 중 2월 그림이 불 앞에서 몸을 녹이는 농부들과 눈으로 덮인 집을 보여 주는 것은 농부들과 눈이 분명한 어떤 신학적 의미를 지니고 있어서가 아니다. 그것은 한 해의 그 시점에 그 고장에서 그런 일들이 일어나고 있었기 때문이다. 그림은 있는 것을 그대로 보여

9　랭부르 삼형제가 일차로 1409년 착수하고, 이들 사후 1480년대 장 콜롱브가 완성.

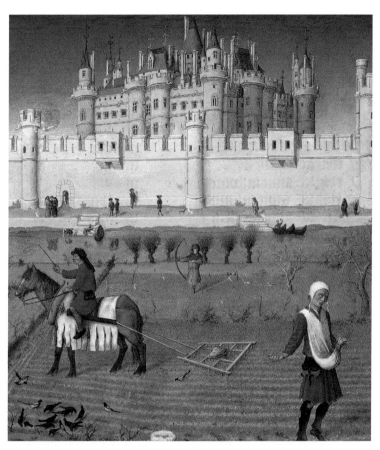

폴 랭부르, 〈베리 공의 지극히 호화로운 기도서〉 중 '10월'
Musée Condé, Chantilly

준다. 10월을 위한 채색 삽화에서 까치와 까마귀가 이삭을 쪼아 먹고 행인들이 궁전 앞에서 수다를 떨고 있는가 하면 강둑으로 다가오는 배를 볼 수 있는 것은 교리를 잘 보여 주기 위해서가 아니라, 그때 거기서 사람들이 그렇게 살았기 때문이다. 그런데 감각에 몸을 내맡기는 것은 오로지 개인이므로, 가시적인 것을 보여 준다는 것은 결국 개인을 보여 주는 것이다.

신 안에 존재하는 본질과 추상적 관념들은 영원하다. 반면 인간의 지각은 시간 속에 자리 잡고 있다. 이 시대의 채색 삽화는 시간의 흔적들을 발견한다. 달력 속에서는 한 해의 순환뿐 아니라 하루하루의 순환 과정이 나타나 있다. 이 그림 속에서 화가들은 있는 그대로의 대상 그 자체를 재현할 뿐 아니라 일정한 빛 — 하루의 시간대에 따라 변화하는 — 으로 조명받는 대상을 재현하기 시작한다. 유럽 회화 역사상 처음으로 그들은 한 해의 순환 과정인 눈雪을 보여 주고, 또 하루의 순환 과정인 물체와 사람의 그림자를 보여 준다. 여기에 인생의 순환 과정이 덧붙여진다. 이전의 초시간적인 그림들이 젊거나 원숙하거나 아무튼 이상적 연령의 인물을 그린 데 반해, 이 그림들은 주름살이 깊이 팬 얼굴, 다시 말해 시간의 흔적을 보여 준다.

다른 것들보다 더 필연적으로 시간의 흐름 속에 있는 몸짓들이 있는데, 그것은 휴식이 아니라 움직이는 몸짓들이다. 과연 이 시대의 그림들 속에는 움직이는 사람들이 많이 등장한다. 발이 땅에서 들어올려지고 있고, 그것은 다시 땅에 닿기 직전의 한순간 그렇게

그 상태로 있다. 재현된 것은 바로 그 순간이다. 어떤 채색 삽화는 유럽 회화 역사상 아마도 첫 번째일 미소를, 오로지 한순간만 지속되는 덧없는 상태의 그 미소를 보여 준다.

기독교적 상상계의 중요 인물들인 예수, 마리아, 성인들은 본질의 화신으로 재현될 수도 있고, 특수한 개인들로 재현될 수도 있다. 14세기 채색 삽화가들은 후자의 길을 택했다. 하늘에서 영원히 군림하는 예수가 아니라 탄생의 순간 또는 어린 시절과 같은, 삶의 가장 인간적인 순간을 즐겨 그린 것이다. 그들은 아기 예수를 위해 수프를 데우거나 옷을 짓는 요셉을 우리에게 보여 준다. 혹은 신처럼 승리하기 전, 한 인간으로서 괴로워하던 순간의 예수의 수난을 보여 준다. 그와 가까운 사람들, 즉 마리아 혹은 세례 요한과 같은 사람들의 탄생 장면은 진정한 풍속화의 기원이다. 예컨대 산파가 물의 온도가 알맞은지 보려고 물통의 물을 만지고 있는 것이 보인다. 보통 사람들에 가까운 요셉은 특히 수없이 많이 그려졌다.

채색 삽화가들의 발견을 회화의 영역으로 옮겨 놓고 그것을 체계화한 것은 로베르 캉팽과 얀 반 아이크이다. 캉팽의 〈예수 탄생〉은 분명 베들레헴이라기보다 플랑드르라고밖에 할 수 없는 특별한, 특징적인 풍경을 보여 준다. 근대적 신앙심은 예수와 마리아가 15세기 플랑드르 지방의 농부들과 같은 세계에 살았다는 이론을 확립하지 않았던가? 그림은 또한 그들의 집 뒤 풀밭이나 마구간에서 볼 수 있는 암소와 당나귀를 보여 준다. 마구간의 구유는 현실 세계에서 흔히 그렇듯이 허름하게 낡은 나무통이다. 요셉과 목동

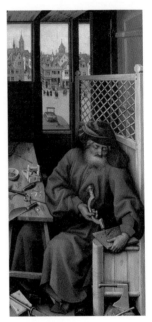

(왼쪽) 로베르 캉팽, 〈예수 탄생〉(앞 24쪽 그림의 부분)
(오른쪽) 캉팽, 〈수태 고지〉(메로드 세폭제단화) 중 제3폭 '작업장의 요셉'
The Metropolitan Museum of Art, New York

들은 그 지방의 주민들과 닮았다. 동정녀 마리아는 침실에 있는 플랑드르 여자로, 요셉은 목공소에서 일하는 목수로 그려진 그림들도 있다.

캉팽은 또한 높은 사회적 지위가 품위를 보장하는 최상류층의 초상화에 별 관심이 없었던 첫 번째 화가들 중 하나이다. 필리프 공 궁정에 속한 기사 로베르 드 마스민을 그린 〈뚱뚱한 남자의 초상〉에서는 그를 이상화시키려는 어떤 의도도 보이지 않는다. 그려져 있는 것은 전형적인 기사가 아니라, 품위 없는 얼굴에 고집스런 시

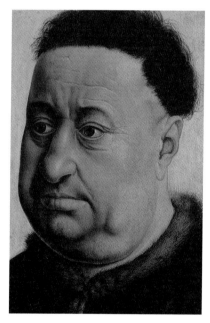

로베르 캉팽, 〈뚱뚱한 남자의 초상〉
Thyssen-Bornemisza Collection, Madrid

선, 바짝 깎은 검은 턱수염을 가진 특수한 한 개인이다. 귀족과 귀부인의 초상화들도 개인적 디테일에서 똑같은 관심사를 보여 준다. 모델들의 이름을 우리가 알지 못한다는 사실은 초상화가 더 이상 유명한 인물들의 전유물이 아니게 되었다는 것을 증언한다.

거의 같은 시기에 얀 반 아이크도 자신의 아내, 몇몇 귀족들, 브뤼헤에 자리 잡은 이탈리아 상인들 같은 개인들의 초상화를 그렸다. 아마 자화상도 하나 그린 듯하다. 그가 재현한 아담과 이브(80쪽 그림)의 얼굴은 시간의 흔적이 남아 있는 우리 이웃의 평범한 얼굴들이다. 특정한 디테일에 대한 관심이 극단까지 추구되고 있다. 반 아이크는 개의 아주 작은 털 하나하나까지, 과일에서 반사되는 아주 미세한 빛까지 그리고 있다.

당당하게 재현의 대상이 된 개인들 곁에 이제 개인-주체, 즉 화가가 등장한다. 14세기부터 채색 삽화를 그리는 화가들은 옆 페이지에 자신의 이름을 표기하기 시작했다. 15세기 초부터는 원근법에 의한 재현을 구사하기 시작한다. 그것은 화가가 — 따라서 감상자가 — 공간 속의 한 특정한 지점에 있다는 것, 오로지 부분적인 시야만을 확보하고 있다는 것, 따라서 그림이 보여 주는 것은 오로지 변형된 세계일 뿐이라는 것을 암시한다. 어떤 화가들은 책의 여백에 간단하게 자신의 표지를 남기기도 했다.

이 개인-화가의 개입은 반 아이크의 작품에서 더 의미 깊게 강조된다. 그는 자신의 그림에 서명하고, 가끔 액자에 좌우명을 적어 넣고, 혹은 그림 내부에 있는 물체나 거울에 비친 자기 자신을 재현

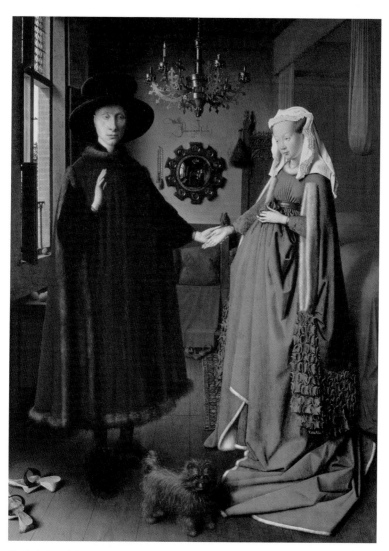

얀 반 아이크, 〈아르놀피니의 결혼〉
National Gallery, London

한다. 그의 그림의 구성은 어떤 일정한 관점에서 출발하고 있는 듯
이 보일 뿐 아니라, 재현된 공간과 그림의 공간을 일치시키지 않고
있어서 창문, 그릇 혹은 가구가 액자에 의해 잘려 있다. 객관적 세
계와 그의 주관적 시선은 일치되지 않고 있고 이 불일치는 또한 화
가와 그의 작품의 개별성을, 하나의 시간과 공간에 그것이 속해 있
음을 말해 준다.

요컨대, 앞 세대가 가르쳐 준 기법을 완전히 마스터한 15세기의
채색 삽화가들과 화가들은 모두 혁신을 높이 평가하였다. 예술 후
원자들은 그런 화가들 — 그들의 명성은 곧 국경을 넘나들게 될 터
였다 — 이 전적으로 자신들에게만 봉사해 주기를 원했다.

선구자들의 발견은 곧 모방되어, 그 제자들은 전통을 따르는 것
만으로는 만족하지 않고, 기교적 성공으로 두각을 나타내려 하게
마련이다. 15세기 중반부터 그러한 움직임은 돌이킬 수 없는 일반
적인 현상이 되었다. 개인의 세계와 특수한 개인들이 회화적 재현
속으로 대거 몰려들어 오게 된다. 그리고 19세기 말까지 그들은 그
곳을 떠나지 않게 될 것이다.

IV

전근대적 세계에서 재현의 역사를 간략히 훑어봄으로써 우리는
유럽 회화의 발전과 동시에, 철학적 사유의 발전에 관한 여러 질문

들로 되돌아가게 된다.

우선 회화가 적극적으로 사유의 역사에 참여하고 있다는 것을—형식적 특징들의 변화에만 전적으로 관심을 갖는 연구가 암시하는 것과는 반대로, 회화는 그 자체가 사유라는 것을—우리는 발견할 수 있을 것이다. 회화는 다른 분야에서 표현된 사상들을 쫓아갈 필요도 없이 그 자체로 사유한다. 캉팽과 반 아이크는 에라스뮈스보다 100년, 몽테뉴보다 150년 전 사람들이다. 니콜라 드 퀴는 그들과 동시대인이었으나, 화가들이 그에게서 배웠다기보다 그가 화가들에게서 배운 듯이 보인다. 회화는 재현된 어떤 하나의 대상 혹은 몸짓 속에 예정된 하나의 의미를 도상학적 방식에 따라 단순히 기호화함으로써가 아니라, 재현의 양태 그 자체를 통하여 사유한다.

회화의 역사를 사유의 역사라는 틀 속에 넣음으로써 우리는 15세기 전반에 유럽의 북부인 플랑드르, 부르고뉴 그리고 프랑스에서 커다란 단절—개인의 발견—이 일어났음을 확인하게 된다. 이 단절이 우리가 르네상스라 부르는 것에 의미를 부여하게 된다. 르네상스는 고대 예술의 재발견에 국한되지도, 이탈리아에서 나타난 변화들에 한정되지도 않기 때문이다. 역사가 그 시점에서부터 일직선으로, 동질적으로 계속되진 않지만, 개인의 출현은 돌이킬 수 없는 것이 된다. 우리는 신적인 것이 점차 인간화되는(자신을 그리스도로 그린 1500년의 뒤러의 자화상이 가장 분명한 증거들 중의 하나이다) 모습을 보게 되고, 이어 17세기부터는 인간이 어느 정도 신격화된다.

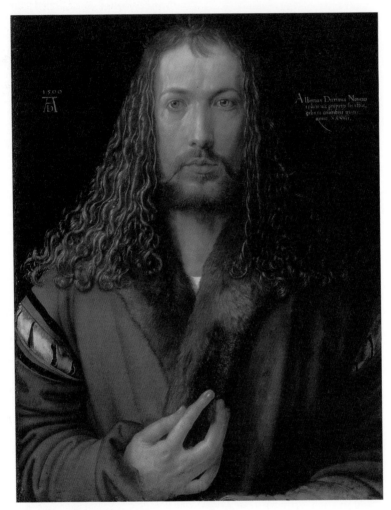

알브레히트 뒤러, 〈자화상〉
Alte Pinakothek, München

이 개인의 발견이 주관의 자의성으로 환원된, 타인들과 고립된 개인의 승리를 의미하는 것은 전혀 아니라는 말을 덧붙여야겠다. 그와는 반대로, 니콜라 드 퀴가 시사하듯이 동일한 목적지에 이르는 길은 여러 갈래일 수 있다. 그러니까 주관성이 공동체를 배제하는 것은 아니다. 르네상스기의 이 화가들은 항상 동일한 사고방식과 해석의 코드를 공유하고 있을 뿐 아니라, 모두 기독교 교리의 테두리 안에서 어떤 대상, 어떤 몸짓의 규범적 의미를 잊지 않고 있다. 거기에 더하여 그들은 모든 사람들에게 보이는, 그리고 자신들이 재현하는 공동의 세계를 지시했다. 이 그림들의 인본주의는 아직 개인주의는 아니었다.

르네상스 이후의 회화는 개인과 가시적인 것에 특권을 부여하면서 하나의 물음을 제기한다. 이 물음을 파스칼은 이렇게 표현했다. "본래의 모습 자체에는 감탄하지 않던 사람들이 그 모습을 닮은 물체의 재현에는 감탄하니, 그런 그림이란 얼마나 헛된 것인가"(*Pensée*, Br.134, L.40). 세계를 재현하는 것이 세계를 찬미하는 것이라면, 그것은 세상의 모든 것이 찬미받을 가치가 있다는 것을 말해주는 것이 아닐까?

우리는 가시적인 것을 인식에 소속시키는 중세적 태도를 더 좋아할 수도 있다. 우리는 또한 근대의 수많은 연구자들처럼 의미에 관심을 갖지 않고 이미지에만 집착할 수도 있다. 혹은 현대의 수많은 화가들처럼 재현 그 자체를 포기할 수도 있다. 그러나 우리는 또한, 재현적 회화에 내재해 있는 이 세계와, 세계가 육화된 개인들에

대한 찬미를 받아들이고, 거기에서 하나의 사유가 진행되고 있음을 볼 수도 있다. 릴케는 세계 앞에 있는 예술가의 태도를 설명하기 위해, 나병 환자들 곁에 누워 그들의 몸을 덥혀 준 구호 성자 쥘리앵[10]의 모습을 떠올리길 좋아했다. 개인의 찬미인 회화도 그 나름으로 가시적 세계를 긍정하는 것이고, 그것은 어떤 하나의 철학 ── 그것이 파스칼의 철학은 아닐지라도 ── 과 부합하는 것이다.

10 루앙 대성당의 스테인드글라스로 전하는 성인. 그의 전설은 플로베르의 「구호 수도사 성 쥘리앵의 전설」의 소재가 된다.

음악과
근대적
개인의
탄생

베르나르 포크룰

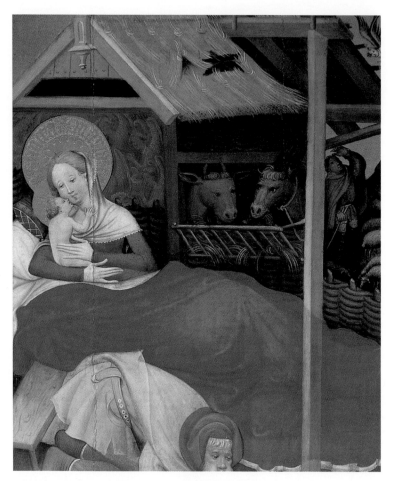

콘라트 폰 죄스트, 〈니더빌둥엔 제단화〉 중 '예수 탄생'
Evangelische Stadtkirche Bad Wildungen, Hessen

"고대 사람들은 리라가 반주하는 하나의 목소리만으로도 가장 격렬한 정열의 떨림을 전달했는데, 왜 오늘날에는 이해하기 힘든 가사를 4~5개의 목소리가 노래하게 해야 하는가? 대위법을 포기하고 말의 단순함으로 돌아가야 한다."

빈첸초 갈릴레이[11]의 말이다. 음악가이자 철학자이며, 조바니 바르디 백작을 중심으로 피렌체에서 결성된 카메라타[12]의 일원이었던 그는 1581년에 『신구 음악의 대화』라는 글에서 마드리갈[13]의 폴리포니[14]를 맹렬히 비난하였다. 여러 성부보다 단 하나의 선율이 시적이고 극적인 표현에 훨씬 더 적합하다고 그는 믿었다. 그는 이론으로 만족하지 않고 단테 『신곡』 중 「지옥」편의 일부를 바탕으로

11 1520?~1591. 이탈리아의 작곡가, 연주가, 음악이론가. 갈릴레오 갈릴레이의 아버지.

12 1580~90년대에 걸쳐 피렌체의 바르디 백작을 중심으로 모인 문학가, 음악가, 예술 애호가들의 집단. 고대 그리스의 극과 음악의 연구와 부흥을 시도한 르네상스적 운동을 통하여 오페라의 창시에 공헌했다.

13 1530년대부터 약 1세기에 걸쳐 이탈리아 궁정 사회에서 인기를 끈 폴리포니 합창음악 형식. 주로 애정시나 전원시를 가사로 하고, 음악은 풍부한 음향과 감미로운 표현이 특징이다. 이탈리아에서 유럽 각지로 퍼졌고 특히 영국에서 인기를 끌었다.

〈우골리노 백작[15]의 탄식〉을 작곡하였다. 작품은 커다란 성공을 거두었지만 불행히도 오늘날까지 전해 오고 있지는 않다.

빈첸초의 맏아들이자 유명한 물리학자, 천문학자인 갈릴레오 갈릴레이는 지구가 움직이고 있고 세계의 중심이 아니라는 것을 증명한다. 완전히 근대적인 정신의 소유자였던 갈릴레오는 과학과 종교, 수학과 신비주의, 물리학과 마술을 확연하게 구분지을 것을 주장한다. 이 과학혁명이 인간과 세계의 관계를 변화시키게 된다.

음악과 천문학이 이 비범한 가족에서 결합되어 있는 것은 한낱 우연에 지나지 않는 일일까? 수세기 전부터 음악과 천문학은 자유학예(artes liberales)[16] 가운데서 비슷한 위상을 점유하고 있었다. 이 두 분야는 서로 병행해서 교육되었고, 고대와 중세의 위대한 학자들은 그 두 분야가 동일한 근본 원리를 따르고 있고 동일한 수적數的

14 다성음악. 두 개 이상의 대등한 관계의 독립 성부(파트)들로 짜인 음악. 성부가 두 개 이상이라는 점에서 단성음악(모노포니)과 다르고, 성부들끼리 대등한 관계라는 점에서 화성법(호모포니)과 다르다. 폴리포니를 엮는 기법이 대위법이며, J. S. 바흐(1685~1750)의 푸가는 폴리포니의 가장 완성된 형태로 꼽힌다. 폴리포니는 중세부터 발생해 르네상스와 바로크 시대에 전성기를 누렸으며 현대까지도 중요한 작곡 기법의 하나이다.

15 우골리노 델라 게라르데스카, 1200~1290. 피사의 영주로, 교황과 신성로마제국 황제의 대립에서 처음에는 황제파였다가 교황당으로 전향했으나, 대주교의 배신으로 두 아들, 두 손자와 함께 탑에 갇혀 굶어 죽었다. 단테의 『신곡』 외에 로댕의 〈우골리노 델라 게라르데스카〉의 제재가 되었다.

16 중세 자유인의 필수교양인 삼학(trivium, 문법·논리학·수사학)과 사과(quadrivium, 수학·기하학·음악·천문학)를 가리킨다.

관계에 의해 지배되고 있다고 믿었다. 알레고리 원리에 지배되는 중세적 사고는 음악작품과 예술작품을 신적 존재의 감각적 구현으로서 찬미하였다.

의식적이건 혹은 무의식적이건, 빈첸초 갈릴레이가 근본적으로 문제 삼고 있는 것은 음악의 이러한 위상이었다. 그의 관심은 16세기 말의 많은 시인과 음악가들과 마찬가지로, 감동을 주고 개인의 감정을 표현해 주고, 노래를 폴리포니의 굴레에서 해방시키는 것이었다. 그가 음악으로 나타내고 싶었던 것은 천체의 조화가 아니라 사랑의 정열, 기쁨과 슬픔, 인간의 존재를 뒤흔드는 감정들이었다, 그가 예견하고 원한 음악은 페트라르카 이래의 시, 반 아이크와 마사초 이래의 회화, 도나텔로와 클라우스 슬루터르 이래의 조각처럼 인간의 모습에 초점을 맞춘 것이었다.

1589년, 페르디난도 메디치[17]와 로렌의 크리스티나의 결혼에 즈음하여 피렌체에서는 장엄한 축제가 준비되었다. 군주들은 6개의 막간 음악이 들어가는 〈순례의 여인(Pellegrina)〉이라는 서사극을 주문하였고, 이는 초대받은 수많은 사람들 앞에서 공연될 것이었다. 6개의 막간 음악은 당대의 가장 훌륭한 작곡가들에게 맡겨졌다. 특기할 사실은 여러 곡이 기악 반주를 곁들인 독창곡으로 쓰였다

17 코시모 1세 메디치의 아들 페르디난도 1세(1549~1609)를 가리킨다. 1569년 코시모 1세가 피렌체 공화정을 종결시키고 토스카나 대공국의 초대 대공이 되었고, 페르디난도 1세는 제3대 대공(재위 1587~1609)이다. 그와 결혼한 로렌의 크리스티나는 프랑스 왕 앙리 2세의 손녀이고 로렌 공 샤를 3세의 딸이다.

는 것이다. 곡 전체는 대체로 다성음악이었으나 오페라의 도래가 머지않음을 예고해 주고 있었다. 새로운 음악언어를 만들어 내야만 했다. 단 하나의 악기, 바소 콘티누오[18]에 의해서만 반주되고, 가사와 똑같이 자유로운 독창으로 이루어진, 말하듯 노래하는 새로운 방식, 즉 레치타티보 양식이 그것이었다. 그리하여 페리와 카치니의 첫 오페라들, 즉 다프니스, 오르페우스, 에우리디케와 같은 신화적 인물들이 등장하는 이야기에 바탕을 둔, 인문주의자들의 이상이 담긴 오페라들을 위한 길이 열리게 되었다.

1607년 2월 말 클라우디오 몬테베르디가 만토바에서 오르페우스 이야기를 곡으로 썼는데, 그것은 엄청난 진폭을 지닌 전대미문의 역사적, 미학적 사건이었다. 몬테베르디는 자신의 예술의 절정기에 있었고, 『마드리갈』 제5집을 발표한 직후였다. 그는 오르페우스 신화를 선택하여 오페라 역사상 첫 걸작을 만든다. 〈오르페오〉에서 몬테베르디는 폴리포니와 최초의 음악적 혁신을 혼용하는 종합을 이룩하여 개인의 감정을 가장 높은 경지에서 표출하기에 이른다. 이 미학 '혁명'의 결과는 바로크 시대[19] 내내는 물론 20세기 중반까지, 그리고 '지성주의(savant)' 음악의 경계 너머까지 영향을 미쳤다.

18 지속저음이라고도 한다. 비올라 다 감바(첼로의 전신) 같은 낮은음 현악기가 받쳐 주는 저음인데, 통상 쳄발로(영어명 하프시코드, 프랑스어명 클라브생) 같은 건반 악기까지도 콘티누오 악기로 간주한다.

19 음악사에서 바로크 시대는 통상 야코포 페리와 몬테베르디의 최초의 오페라들이 출현하기 시작한 1600년 전후부터 바흐가 사망한 1750년 전후까지이다.

음악에서 '자아'를 표현하는 길을 열게 됨으로써 몬테베르디는 새로운 시대의 막을 올렸다. 바흐와 모차르트, 베르디와 바그너, 드뷔시와 쇤베르크, 듀크 엘링턴과 존 콜트레인 등등 상이한 음악가들은 모두 이 새로운 시대에 속하는 사람들이다.

갈릴레이 부자의 투쟁은 동일한 거대한 힘, 즉 르네상스를 태동시킨 거센 흐름에 참여하고 있었다. 신 중심주의의 붕괴와 인본주의적 사고의 발전은 신적인 것의 후퇴라는 새로운 세계 경험과 결합되어 있었다. 신 중심주의적 세계에서 신적인 것은 이 속세에서 감각적 방식으로 자신을 드러낸다. 신적인 것은 '피조물'의 아름다움 속에서, 예술에서와 마찬가지로 천체의 조화 속에서, 도처에 편재해 있다. 중세 음악이 매순간 그 모든 작품 속에서 드러내려 한 것이 그것이었다.

물론 근대 세계에서도 신적인 것의 존재는 여전히 느껴질 수 있으나 다른 방식으로, 멀리 물러서 있는 존재로서 느껴질 뿐이다. 인간이 새로운 척도로서 등장하였다. 인간은 위계화된, 공동체적인 질서 가운데에서 인간으로 파악되는 그런 인간이 더 이상 아니다. 정체성을 부여해 주는 소속관계에 의해 특수화되는 그런 인간은 더더욱 아니다. 근대의 여명기에 나타난 개인은 개별적인 한 개인으로, 그는 자신을 세계의 척도로 삼는다. 민주적 생활방식이 자유를 보장해 주는 그런 개인이다.

신적인 것이 세계 밖으로 후퇴하는 근대적 경험과 결합된 개별화의 경험은 예술작품의 의미 자체에 깊은 영향을 주었다. 12세기

의 회화와 문학에서 이미 점진적인 변화가 나타난 데 비하면 음악은 인본주의의 영향에 보다 느린 속도로 반응한 것처럼 보인다. 그러나 16세기 말이 되면 음악도 진정한 혁명을 겪는다. 오페라와 콘체르탄테[20] 형식이 출현하면서 음악가들은 전 세대는 상상할 수도 없었던 형태로 개인의 감정 혹은 개인과 집단의 관계를 표현할 수 있는 음악언어를 사용하게 된다.

이제 미는 더 이상 절대적이고 신적인 것이 아니라, 주관적이고 인간적인 것이다. 음악은 '창조'의 조화를 반영하는 것이 아니라, 데카르트가 1618년 『음악 개요(Compendium musicae)』에서 서술했듯이 "우리를 즐겁게 하고, 우리 속의 다양한 정념(passion)들을 불러일으키는" 것을 목적으로 하게 된다. 우리를 즐겁게 하고 감동을 주는 것, 그것은 근대음악이 개인을 주체로, 또 대상으로 간주한다는 것을 의미한다. 근대음악은 영혼의 감정을 '모방'하기 시작했고, 음악이 환기하는 그 '정서(affetti)'는 청중을 매혹하고 흥분시켰다. 1597년 음악사상 최초의 오페라인 야코포 페리의 〈다프네(Dafne)〉 공연 때, 그 자리에 있었던 증인들은 "그토록 참신한 스펙터클 앞에서 청중의 영혼을 사로잡은 쾌감과 놀라움은 필설로 다 표현할 수 없는 것이었다"라고 진술하고 있다.

20 기악합주곡에서, 독주악기와 나머지 악기군('총주tutti') 사이의 경쟁하는 듯한 관계를 중심으로 악곡을 엮는 방식. 이름은 '경쟁한다'는 뜻의 이탈리아어 concertare에서 왔으며, 바로크 협주곡과 근대 협주곡으로 발전한다.

성악 부문에서 탄생한 이 새로운 음악적 기법은 기악 부문에서도 유례를 찾아보기 힘든 음악적 표현성을 펼쳐 나가기 시작한다. 독창에는 비르투오소 악기 연주자가, 오페라의 화려한 스펙터클에는 호사스러운 오케스트라의 풍부한 힘이 대응한다. 순기악에 속하는 새로운 형식들이 전대미문의 표현 영역을 개척하기 시작했다. 프레스코발디의 클라비어[21]를 위한 〈토카타〉는 뛰어나게 섬세하고 극적 대비가 풍부한 '정서'의 예술을 탄생시킨다. 17세기 말부터는 협주곡이 독주와 오케스트라를 대비시키면서, 훗날 낭만주의의 특징인 개인 대 사회의 관계를 예고한다.

수세기 동안 하나의 과학으로서, 또는 수數의 예술로서 교육되어 왔던 음악은 이제 수사학과 비극의 형제가 되었다. 비극이 음악을 오페라로 이끌고 갔다면, 수사학은 기악과 성악, 세속 장르와 종교 장르를 불문하고 음악에 지대한 영향을 끼치게 된다. 수사학과 음악의 관계의 재발견은 20세기 후반 들어 바로크 음악을 재평가하게 하는 데 주된 역할을 하였다.

하나의 음악적 세계에서 어떻게 다른 음악적 세계로 넘어가게 되는가? 근대의 여명기에 음악의 개념 자체가 어떻게 근본적으로 변화하였는가? 클라우디오 몬테베르디의 작품을 집중적으로 살펴

21 현대 독일어에서는 피아노를 가리키지만, 피아노 등장 초기까지는 쳄발로와 피아노를 포함하는(오르간은 제외), 판형 울림통에 금속 현을 수평으로 배열하고 건반으로 연주하는 악기를 통칭했다.

보기 전에 우선 역사적 흐름을 잠깐 훑어봄으로써 이러한 질문에 답해 보자.

음악, 천체의 조화의 반영

모든 예술 분야 중에서도 음악은 중세의 세계관에서 가장 특이한 위치를 차지하고 있었다. 그리스 철학자들의 전통을 이어받아 중세 초기의 이론가들은 음악을 과학의 범주에 넣고 있었다. 자유 학예 교육의 기초 단계인 삼학(trivium)은 문법, 논리학, 수사학으로 구성되었다. 음악은 보다 상위 단계인 사과(quadrivium)에서 수학, 기하학, 천문학과 나란히 교육되었다. 음악은 이 분야의 학문들과 공통되는 근본적인 요소를 지니고 있다는 것이다.

음악은 무엇보다도 수와 비례에 기초를 둔 예술이었다. 고대에 피타고라스는 진동하는 현의 길이를 측정함으로써 음정을 연구하였다. 현을 이등분함으로써 옥타브 음정, 3등분함으로써 5도 음정, 4등분함으로써 4도 음정을 얻을 수 있었다.[22] 음악은 그러므로 숨겨진 질서에 수렴하는 것이고, 그 질서는 우주를 지배하는 질서에

22 다른 조건(줄의 장력, 선밀도 등)이 같을 때, 진동하는 현의 길이를 2분의 1로 하면 옥타브(8도) 위의 음, 3분의 2로 하면 완전 5도 위의 음, 4분의 3으로 하면 완전 4도 위의 음을 얻는다.

다름 아니었다. 동일한 비례관계가 음악과 천체의 조화를 동시에 '이해'하게 해 주었다.

성 아우구스티누스(354~430)는 기독교 사상을 플라톤 철학으로 더욱 풍요롭게 만들었다. 그는 미와 예술에 관한 수많은 글을 썼는데, 특히 『음악론(De musica)』은 주목할 만하지만 아쉽게도 미완으로 끝났다. "사물이 우리를 즐겁게 한다면, 즉 아름답게 보인다면 그것은 비슷한 부분들이 일정한 조합 방식에 의해 하나의 조화라는 통일성으로 수렴하기 때문이다."[23] 그런데 완전한 통일성은 신 안에서만 이루어진다. "질서는 전능한 신에게서 스스로 흘러나온다." 그러므로 예술가는 세계 속에 존재하는 미의 흔적을 드러내도록 노력해야만 하는 것이었다. 그것이 단번에 나타나는 것이 아니므로 하나의 질서를 찾아내는 것은 이성의 몫이었다. "영혼이 자기 자신과 일치할 때에만 비로소 그 영혼은 우주(universum) ─ 그 말이 '하나(un)'라는 단어에서 유래한 것은 자명하다 ─ 의 아름다움이 무엇으로 이루어져 있는지를 이해할 수 있다."[24] 음악의 음계와 리듬을 규정하는 수와 비례는 창조주가 우주에 질서를 부여하기 위해 사용한 수와 비례의 음향적 상징이었다. 그것들을 연구함으로써 우주의 법칙을 인식할 수 있고, 그로부터 신을 바라보는 경지로

23 [원주] *De vera religion*, XXXII, 59. *Esthétique et philosophie de l'art*, Bruxelles, De Boeck, 2002에서 재인용. 제1장 '스콜라적 중세의 고대 유산'이 특히 유익하다.

24 [원주] *De ordine*, I, 3, p.307.

나아가고, 신 안에 있는 영원한 조화의 반영을 감지할 수 있는 것이 었다. 성 아우구스티누스에게 음악은 하나의 학문 이상으로, 진정 지혜의 길이었고, 신에 이르는 신비로운 경험이었다.

한 세기 후 보이티우스(480~524)는 유명한 논저『음악 원리(De institution musica)』에서 성 아우구스티누스의 사상을 더욱 발전시킨다. 그는 음악을 중요성의 정도에 따라 세 개의 범주로 나눈다. 첫 번째 '우주의 음악(musica mundana)'은 음악을 우주의 질서, 천체의 운행, 계절의 변화, 원소들에 결합시킨다. 그다음 순위인 '인간의 음악(musica humana)'은 육체와 정신의 합일을 확인해 주고, 마지막으로 '도구의 음악(musica instrumentalis)'은 오늘날 우리가 듣는 음악으로서 성악과 기악을 포함한다.[25] '음악가(musicus, 이론가)' 와 '가수(cantor, 실행자)'를 구분하는 성 아우구스티누스의 예를 따라 보이티우스는 진정한 음악가란 음악을 작곡하거나 연주하는 사람이 아니라 음악의 법칙을 '이해'하기 위하여, 그리고 그것을 통하여 세계의 질서를 이해하기 위하여 이성을 사용하는 사람이라고 생각한다.

어떤 점에서 중세의 모든 음악은 폐쇄된 이 세계는 신이 자신의 이미지에 따라 창조하고 질서를 부여했으므로 완벽하다는, 세계가 자족적으로 닫혀 있다는 관념에 따라 해석될 수 있고, 또 그렇게 해

25 천체의 음악은 천체의 조화(harmonia mundi) 그 자체이고, 인간의 음악은 소우주 (microcosmos)인 인간의 완전함 자체를 가리키며, 통상 음악이라 불리는 것은 성 악·기악 할 것 없이 모두 도구의 음악에 해당한다.

석되어야 한다. 그러나 과연 모든 음악이 그러할까? 그레그리오 성가라고 '불리는', 여러 세기에 걸쳐 형성된, 교회의 전례에 사용되는 방대한 레퍼토리의 이 노래는 물론 그 범주에 들어간다. 이 단성(monodique)(한 사람의 독창자이건 합창단이건, 한 목소리로 불려지는) 음악은 로마 시대의 비밀집단인 초기 기독교 공동체에서부터 게르만족 침입시의 수도원과 카롤링거 왕조 시대의 신자들의 집회에 이르는 수많은 세대의 공통적 신앙을 표현하고 있다. 오로지 깊숙한 성당 내부에서 울려 퍼지는 반향만을 반주 삼는 아카펠라(무반주 성악)의 순수함 속에서 그레고리오 성가의 선율이 솟아오르는 것을 어찌 짜릿한 감동 없이 들을 수 있겠는가? 평성가(plain-chant)²⁶의 자유로운 리듬은 그것이 일자일음(syllabique) 양식(가사 한 음절에 음 하나씩 배치된 양식)이건 멜리스마(mélismatique) 양식(가사 한 음절에 여러 음표가 장식적으로 배치된 양식)이건, 힘과 긴장의 인상을 만들어 낸다. 그 힘은 선율을 마치는 음인 주음主音, 즉 이손(ison)에 뿌리를 내리는 방식에서 오는 것이고, 그 긴장의 인상은 유연한 리듬, 가사의 운율과 악센트, 규칙적인 박과 박자의 부재, 뛰어가기와 차례가기의 균형에서 오는 것이다. 수도사들로 이루어진 합창단의 유니즌(제창)으로 불리는 이 노래, 그것은 일상생활의 노동 속에서, 그리고 기도 속에서 함께 생활하는 공동체의 화합을 상징한다. 곡의 끝부분은 물론이고 자주 악구의 끝에서도 반드시 주음으로 돌아가야만 하는 형식

26 단선율 성가. 보통 그레고리오 성가를 의미한다.

은 성 아우구스티누스가 묘사한 근원적인 통일성, 모든 것의 원리인 신과 신자의 융합을 상징한다.

폴리포니의 출현

서기 1000년이 지나자마자 서양은 일찍이 보지 못한 큰 파장을 지닌 첫 번째 음악혁명을 맞게 된다. 그것은 폴리포니의 출현이다. 이 변화의 조짐이 나타난 것은 종교음악 내부에서다. 여러 성부가 병행으로 부르는 노래로부터, 둘이나 그 이상의 성부가 따로따로 부르는 노래에까지 이르는 그 변화 과정의 여러 단계들을 되짚어 보자.

초기의 오르가눔(organum)²⁷들은 음 대 음, 두 개의 성부로만 작곡되었다. 이어서 일음 대 다음多音의 보다 멜리스마적인 작곡법이 등장했다. 11~12세기부터 주로 잉글랜드, 아키텐, 갈리스 지방에서 생겨난 이 방식을 보여 주는 몇몇 희귀한 필사본들이 존재한다. 생 자크드콩포스텔²⁸로의 순례가 아마도 이 새로운 방식의 유포에 중

27 유럽에서 9~13세기에 만들어지고 불린, 초기 다성 성악곡의 총칭. 주로 가톨릭교회의 음악이지만 세속 오르가눔도 있고, 교회음악이 민간 노래 선율을 빌려다 쓰기도 했다.
28 순례길로 유명한 포르투갈의 산티아고 데 콤포스텔라의 프랑스 명칭.

요한 역할을 하였을 것이다.[29]

최초의 폴리포니 작곡가들이 이름을 알린 것은 파리의 노트르담에서다. 1163~90년 사이에 노트르담에서 활동한 레오냉(Léonin)이 필사하고 일부는 손수 작곡한 『오르간곡집(Magnus Liber Organi)』은 한 해 동안의 예배 전부에 쓸 수 있는, 2성부로 된 수많은 곡을 담고 있다. 1180~1238년 노트르담에 있었던 페로탱(Pérotin)은 폴리포니를 3성, 4성으로 확대시킨다.

고딕 성당의 제단에서 태어난 폴리포니는 시차는 있으나 종교 장르와 세속 장르의 모든 음악으로 시차는 있으나 점차 퍼져 나갔다. 여러 면에서 폴리포니 음악은 여전히 성 아우구스티누스와 보이티우스의 관념에 연원을 두고 있다. 상이한 성부들의 진행을 통제하는 기초는 가장 기본적인 협화음정들인 유니즌(1도), 옥타브, 4도, 5도 음정이다. 이런 음악이 들려주는 것은 분명 하나의 **조화**(harmonie)[30]였다. 그것은 대립적인 것들을 통제하고, 무오류의 존재를 음악작품을 통해 보증하는 조화였다. 이 조화가 천상의 조화에 부합하는 것은 자연스럽고 자명한 일이었다.

오래지 않아 폴리포니 곡들이 복잡해지면서 가사의 이해를 방해하게 된다. 여러 가지 다른 가사를 한 노래 안에 겹쳐 쓰는 방식

29 [원주] 생자크드콩포스텔에서 12세기 말 필사된 『갈리스토 코덱스(Codex Calixtinus)』가 가장 오래된 3성 악곡들을 담고 있는 것으로 여겨진다.

30 조화를 뜻하는 유럽어들은 동시에 음악에서 서로 음높이가 다른 음들의 조화인 화성(하모니)을 가리킨다.

때문에 상황은 더욱 악화되었다. 중세 음악가들에게 이것이 문제가 되지는 않았을까? 그렇지 않았던 게 분명해 보인다. 방금 이야기한 음악이론에 비추어 보면 잘 이해된다. 음악이 아름답기만 하다면, 가사들과 성부들이 겹치고 뒤엉켜 알아듣기 힘든 결과를 가져온들 대수롭지 않은 일이었다. 왜냐하면 모든 음악의 깊은 뜻은 오로지 그것을 깊이 공부함으로써만 밝혀지는 것이기 때문이다.

자연스러우면서 또 초자연적으로 보이는 위계에 의해 구조화되어 있는 사회 안에서 피안의 세계의 신비를 보여 줄 수 있는 것이 감각적 예술작품이라는 생각에는 의문의 여지가 없었고, 그것은 공동체의 사고와 집단적 감수성의 핵심에 자리 잡고 있었다. 폴리포니 음악은 이 신 중심 세계의 비전을 완벽하게 표현한다.

정선율定旋律(cantus firmus)[31] ── 폴리포니 음악 안에는 그레고리오 성가의 선율이 들어 있고, 이 선율을 긴 음표로 늘여 테노르(tenor, '붙잡고 있는 사람') 성부가 맡았다 ── 은 마치 피조물들 가운데 편재遍在하는 신과도 같았다. 고딕 성당, 그곳의 조각과 스테인드글라스들과 마찬가지로 폴리포니 음악도 차안과 피안의 중개자 역할을 했다. 생빅토르의 위그[32]는 가시적인 것과 비가시적인 것의 이 심오한 관계를 분명히 밝혔다. "가시적인 모든 사물들이 가시적인 방식

31 폴리포니 음악에서 중심 또는 기준 역할을 하는 선율. 여기에 음높이을 달리해 대응시킨 선율이 대(對)선율이며, 정선율에 대선율을 대응시키는 작곡 기법이 대위법(counterpoint)이다.

32 12세기 초에 활동한 수도사, 신비주의 신학자.

으로 우리에게 주어져 있는 것은 우리의 상징적 감각을 일깨우기 위해서이다. 다시 말해, 그것들은 구체적으로 형상화됨으로써, 비가시적인 것을 의미하고 그것을 분명히 드러낼 것을 목적으로 우리에게 제시되어 있다. (…) 지각할 수 있는 아름다움은 지각할 수 없는 아름다움의 이미지이다."[33]

기독교 기원 첫 천 년 동안 음악가는 드문 예외가 있긴 하나 거의 대부분 익명의 존재였다. 음악가의 사명이 현대적 의미의 '창작'도 아니고 개인의 감정을 표현하는 것도 아닌 이상, 익명이 아니어야 할 이유가 없었다. 로마 시대 대부분의 건물의 원주나 문을 조각한 익명의 예술가처럼 중세 음악가도 그 집단의 영혼을 표현하고 전적으로 '우리'에게 봉사하는 존재였다. 하지만 폴리포니의 발전과 더불어 상황이 변한다. 새로운 음악언어의 복잡성은 점점 더 정밀한 작곡법을 요구하게 되었고, 작곡가가 적극적으로 개입함으로써 이제 자신의 존재를 드러내게 되었다. 작곡가가 자신의 '작품(oeuvre)'에 서명하는 일이 갈수록 빈번해진다.

한편 폴리포니 음악은 신자 집단의 신앙을 고양시키는 데 적합한 것으로 인정되었다. 폴리포니 음악은 '우리'를 노래했으되 그 '우리'는 복수성을, 앞선 세대의 미지의 다양성을 인정하는 '우리'였다. 그레고리오 성가에서 표현을 얻은 공동체는 신앙과 기도로

33 "In hierarchiam coelestem expositio", Umberto Eco, *Art et beauté dans l'esthétique médiévale*, Grasset, 1997에서 재인용.

결합되어 있는, 차별화되지 않은 막연한 사회집단이었다. 폴리포니를 통해 자신을 표현하는 사회는 강력하게 위계화된 사회였으되, 자신을 구성하는 상이한 요소들을 인정하는 법을 알아 가는 사회였다. 그 사회는 시민(부르주아), 상인, 수공업자로 이루어진 새로운 사회계급의 부상을 지켜보았고, 봉건 귀족들은 그들과 더불어 사는 법을 배워야만 했다. 귀족들만 누리던 특권과 자유를 선망하는 새로운 사회계급이 스스로 자유도시를 조직하고 저항하던 사회였다. 아직 희미하기는 하나 인격과 개인을 인정하는 기류가 나타나기 시작했다. 12세기에 폴리포니의 발전과 병행해서 새로운 시적, 음악적 서정성의 출현을 보게 되는 것은 그러므로 우연이 아니다.

중세 음악에서 개인의 부상

12세기에서 16세기까지의 서양음악은 지극히 복잡한 발전 과정을 보여 준다. 단성 노래(모노디)이건 폴리포니이건, 종교음악이건 세속음악이건, 중세 말기와 르네상스의 음악은 천상의 조화와 신의 질서라는 기본적 사유에 여전히 지배되고 있었다. 그러나 같은 시기, 모든 것의 원리이고 근원이자 목표인 신을 가치 판단의 기준으로 삼는 사유방식은 점차 약화되기 시작하여 매우 서서히, 그리고 매우 점진적으로 인간을 가치 판단의 기준으로 삼는 사유방식에 자리를 내어주게 된다. 인본주의가 신 중심주의의 테두리 내에

서 태어나 점차 성장한다.

그러나 문학과 회화가 인본주의적 사고에 적합한 표현 수단을 곧 발견하게 되는 데 비해 음악은 동일한 속도로 발전하지 못했다. 그러한 현상의 중요한 원인으로 두 가지를 꼽을 수 있다. 첫째, 사과(콰드리비움) 내 음악의 위상은 시와 시각예술에 부여된 위상과 동일하지 않았고, 따라서 거의 과학이나 다름없는 그 위상으로 인해, 다른 분야들에 영향을 준 해방의 움직임이 음악에 나타나는 것이 지연되었다고 할 수 있다. 둘째, 작곡가들이 인본주의가 원하는 개인적 열정의 번역을 쉽게 허락하지 않는 폴리포니라는 음악언어와 수세기에 걸쳐 대결해야만 했다는 사실을 꼽을 수 있다.

이것은 인본주의적 사고의 발전이 음악언어에 영향을 주지 않았다는 것을 의미하는 것일까? 물론 아니다. 당시 막 태동하고 있던 인본주의가 여러 다양한 음악 장르에 영향을 미쳤다는 것을 쉽게 확인할 수 있다. 12세기부터 트루바두르와 트루베르의 음악, 신비주의자들의 음악, 예배극의 형태를 띠는 음악극의 발전 같은 새롭고 대조적인 예술적 경향이 나타남을 알 수 있다.

중세 역사상 처음으로 트루바두르의 예술이라는 개인적 예술이 모습을 드러내게 되는 것은 세속음악의 범주에서였다는 사실은 의미 있는 일이다. 기욤 9세(전 푸아티에 백, 아키텐 공)와 마르카브뤼, 그리고 특히 감탄할 만한 시 「머나먼 사랑」의 작자인 조프레 뤼델과 같은 트루바두르 첫 세대는 라틴어가 아닌 지방 속어, 즉 오크(Oc)어로 곡을 쓰고 노래했다. 트루바두르와 트루베르의 음악 모두 분

명한 종교적 열망을 드러내고 있다. 그것은 특히 궁정풍 연애의 관념에서 두드러지게 나타난다. 수많은 시들이 귀부인과 동정녀 마리아 사이의 유사성을 분명하게 나타낸다. 인간의 사랑이 신의 사랑을 반영하는 것이다. 중세 모든 시기의 예술에서 알레고리적 차원은 계속 나타나고 있는 것이다!

트루바두르(troubadour)와 트루베르(trouvère)라는 이름에는 '발견하다(trobar, trouver)'라는 어원이 남아 있다. 후안 데 바에나[34]는 『서정시집(Cancionero)』에서, 이 발견의 능력(오늘날 같으면 '창조'의 능력이라 할 텐데)이 신의 은총으로 부여되는 것이라고 밝힌다.[35] 이 예술가들이야말로 참된 의미에서 창작자로서 자신의 정체성을 주장한 최초의 서양 예술가들이었다. 교회의 음악가와 달리 이 세속의 시인 음악가는 익명성에서 벗어나 있다. 우리에게 전해 내려오는 5천여 개의 트루바두르와 트루베르의 시들에는 서명이 되어 있다. 특히, 이 시인들은 1인칭으로 시를 썼다.

> 그대는 내게서 모든 것을, 내 마음,
> 내 영혼, 내 존재, 내 세계를 앗아갔네
> 내게 남은 것은 아무것도 없네
> 내 욕망, 갈망하는 내 마음밖엔.[36]

34 14세기 전반 카스티야에서 활동한 시인.

35 [원주] Eco, 앞의 책에서 재인용.

트루바두르의 예술이 종교예술의 영향 하에 있었다면, 반대로 신비주의자들의 시와 음악은 세속 예술가들의 새로운 경험을 받아들였다. 힐데가르트 폰 빙엔(1098~1179)은 당대 가장 뛰어난 지적, 예술적 자질을 지닌 인물들 중의 하나로, 베네딕트회 소속으로 라인란트 지방의 루페르츠베르크 수녀원장이었고, 지극히 고귀한 신분을 가진 사람들의 충고자, 정신적 지도자였다. 그녀는 환상 체험, 신학, 의학, 물리학의 저서들과 성인전들의 저자인 동시에 〈성덕聖德의 열悅(Ordo virtutum)〉을 비롯한 80여 곡에 이르는 성악곡의 작곡자이기도 하다. 힐데가르트의 음악은 전통 그레고리오 성가의 방식으로 쓰였으면서도 평성가의 정신에서 완전 해방된 불타오르는 듯한 강렬한 서정성을 보여 준다. 그녀의 수많은 작품들은 대규모이기도 하다. 일자일음 패시지와 멜리스마 패시지들을 교차시키고 있고, 자작 가사의 강렬한 환상 체험을 반영하는 매우 넓은 음역을 개척하고 있다. 힐데가르트는 스스로를 자신의 인식에 따라 행동하는 인간이 아니라 신의 의지의 도구로 생각하였다. "내가 하는 말은 인간의 입에서 나오는 것이 아니다. 나에게 보내지는 환상 속에서 나는 그것을 보고 듣는다. (…) 하느님은 그가 원하시는 곳으로 오시지 지상의 인간의 영광을 위해 오시지 않는다. 나는 언제나 두려움에 가득 차 떨고 있다. 나 자신의 능력을 나는 믿지 않는다. 마치

36 [원주] Bernard de Ventadour (c.1150~c.1180), *Quan vei l'alauzeta*, tr. Jean Maillard, *Anthologie de chants de troubadours*, Nice: Delrieu & Cie, 1973.

바람이 깃털을 데려가듯 하느님이 나를 데리고 가시도록 나는 그를 향해 손을 내민다."

신비주의와 인본주의는 일견 반대 경향에 속하는 것으로 보일 수 있다. 그러나 12세기의 위대한 신비주의자들은 그들 나름의 방식으로, 분명히 신 중심적인 테두리 내에서 인본주의의 한 형태가 발전하는 데 기여한 듯하다. 클레르보의 베르나르두스의 글에서 인간, 개인을 타인과 신과의 관계 속에서 새롭게 인식하고 있음을 볼 수 있지 않은가? 물론 여기서 우리는 르네상스 말기에 가서야 이루어지는 신 중심주의의 붕괴와는 먼 거리에 있다. 그러나 극도로 위계화되고 공동체적이고 신 중심적인 사회 한가운데서 보다 더 사적이고 개인적인 관계를 신과 맺고자 하는 한 개인으로서 인간의 출현을 우리는 보게 된다.

성 베르나르두스의 글들은 정열적인 서정의 토로에서 그리스도와의 관계를 강력히 주관화하는 경향을 드러내 보인다. "오, 주 예수여, 죽음의 창백함 속에서 상처로 덮여 십자가에 매달려 계셨을 때 제가 당신을 보지 못했음을, 당신이 십자가에 못 박히실 때 그 고통에 마음 아파하지 못하고, 당신이 숨 거두실 때 당신 곁에 있어 내 눈물로 당신 상처의 아픔을 덜어 드리지 못했음을, 누가 위로해 줄 수 있으리까?"[37]

37 [원주] 예수승천일 두 번째 설교, Saint Bernard, *Mystère de l'amour et de la grâce*, O.E.I.L., 1985.

성 베르나르두스의 글들은 중세적 사고에 뿌리박고 있으나 놀랍도록 미래 지향적인 기독교적 인본주의를 드러내 보여 준다. "그에 있어서 인간의 감수성은, 모든 감수성을 잃어버린 '정신적' 인간에 자리를 내어 주도록 제거되어야 할 대상이 아니었다. 그와는 반대로 그 깊은 힘(감정)은 신앙인과 신과의 신뢰 관계 속에서 전적인 조화를 찾을 수 있도록 동원되고 정돈되어야 하는 것이었다."[38]

시토 수도회의 극단적으로 엄격한 교리에 첨예한 개인의식이 부합하고 있다. 수도사가 됨으로써 개인은 자신의 사회적 지위, 가족 관계, 해묵은 관습과 같은 자신의 특수성에서 벗어나는 것이 아닌가? 따라서 우리는 여기에서 인간에 대한 매우 새로운 인식, 신에 대한 새로운 '욕망'을 발견한다. 그 욕망이 신의 사라짐을 말해 주는 것은 아니다. 그러나 그것은 그때까지 자명하다고 믿어 왔던 것들이 사라졌음을 증언한다. 이 두 현상의 결합은 관능성의 긍정을 전혀 배제하지 않는 신비주의적 담론을 만들어 낸다.

12세기부터 개인의 확립은, 신을 중심에 두고 있되 인간에게 점차 새로운 자리를 양보하는 맥락에서 발전해 나간다. 이 움직임의 의미를 가장 잘 보여 주는 작품은 단테의 『신곡』일 것이다. 트루바두르의 후예인 단테는 중세적 사고와 르네상스적 세계의 접합을 실현하고 있다. 중세적 세계로부터 그는 신학적 비전, 수와 천체에

38 [원주] Lode Van Hecke, *Le désir dans l'expérience religieuse: Relecture de saint Bernard*, Le Cerf, 1990.

대한 관심, 알레고리의 감각을 물려받고, 궁정식 연애와 신비주의적 연애의 열정적인 결합을 이루어 낸다. 그러나 토착어의 사용, 방대한 양의 지식, 교황의 세속적 권력에 대한 통렬한 비판, 영적靈的 권력과 세속적 권력의 분리를 위한 투쟁, 작품 전체를 통해 나타나는 자의식은 이 작가와 그의 작품에 미래 지향적 차원을 부여해 주고, 그로 인해 작가와 작품은 르네상스적 세계에 연결되고, 그 르네상스적 세계는 그것들로부터 큰 영감을 얻는다.

14세기 프랑스에서는 그 지지자들이 '신예술(ars nova)'[39]이라 부르는 새로운 음악적 경향이 출현한다. 당대 음악계를 지배한 인물은 두말 할 여지없이, 1300년경 샹파뉴 지방에서 태어나 1377년에 죽은 기욤 드 마쇼이다. 이 음악가는 위대한 시인이기도 했는데, 세속과 종교 두 분야에서 똑같이 두각을 나타냈다. 그는 생전에 전 유럽적 명성을 얻은 최초의 작곡가이며, 작품 대부분이 우리에게 전해 오고 있는 최초의 작곡가이기도 하다. 그의 걸작은 〈노트르담 미사(Messe de Notre-Dame)〉인데, 이것은 불변의 부분[40] 모두가 단 한

39 [원주] 필리프 드 비트리가 쓴 음악론에 관한 중요한 책(1320경)의 제목이기도 하다.

40 가톨릭 전례인 미사(missa)에서 부르는 노래에서, 교회력에 상관없이 고정적으로 부르는 '통상문(Ordinarium)'을 말한다. 통상문은 '자비송(Kyrie)' '대영광송(Gloria)' '신앙고백(Credo)' '거룩하시다(Sanctus)' '하느님의 어린 양(Agnus Dei)'의 다섯 곡이다. 반면 교회력이나 전례의 성격에 따라 추가되는 부분은 '고유문(Proprium)'이라 하는데, 장례 미사(레퀴엠 미사)에만 들어가는 '영원한 안식(Requiem aeternam)' 같은 곡이 대표적이다.

사람의 작곡가에 의해 작곡된 최초의 미사곡이다. 마쇼는 미사곡의 다섯 곡을 각기 동떨어진 곡이 아니라 단일 곡으로 생각하였다. 네 개의 성부로 이루어진 이 미사는 엄숙함을 간직한 강렬하고 장엄한 느낌을 준다. 음악은 가사에 담긴 감정을 곧이곧대로만 표현하려 하지 않는다. 그러나 특히 '신앙고백'의 "동정 마리아께 잉태되어 나시고"와 같은 부분들은 마치 성모에게 봉헌하는 노래인 듯 긴 협화음으로 표현되고 있다.

장 드 브리주⁴¹의 공방에는 감미로운 생각, 호감, 희망이라는 이름의 세 자녀⁴²를 데리고 사랑스러운 마음에 작업을 잠시 멈추고 있는 기욤 드 마쇼를 그린 세밀화가 있다. 세속 작품으로 마쇼는 마지막 트루베르가 되고 있다. 그는 단선율의 단시短詩(virelai)뿐만 아니라 폴리포니의 단시, 롱도(rondeaux), 발라드⁴³도 썼다. 발라드의 고음부에 독창적, 장식적 성격을 부여하는 기법인 '칸틸레나(cantilena)' 양식을 마쇼가 사용함으로써 새로운 서정성이 출현하였다. 프란체스코 란디니와 같은 이탈리아 '신예술' 작곡가들은 이러한 양식을 추구하는 방향으로 나아간다. 거기에서 우리는 '벨칸토' 창법의 아주 오랜 기원을 발견할 수 있다.

「행운의 처방(Remède de fortune)」이라는 담시譚詩에서 마쇼는 진정

41 14세기 말 플랑드르 출신의 화가. 프랑스 왕 샤를 5세의 궁정화가를 지냈다.

42 중세 예술에서 흔히 발견되는, 추상적 관념을 의인화한 알레고리.

43 단시, 롱도, 발라드는 마쇼 당시 유행한 세속 노래 형식들.

한 노래와 시는 가슴에서 우러나와야 한다고 쓰고 있다. "감정으로부터 우러나오지 않고 작품과 노래를 만드는 사람은 가짜를 만든다."⁴⁴ 강렬한 감정의 동요에서 영감을 얻을 수 있다는 인식으로 인해 롱도와 같은 지극히 외면적인 추구가 소홀히 되지는 않았다. 〈나의 끝은 나의 시작이요, 나의 시작은 나의 끝이라(Ma fin est mon commencement et mon commencement ma fin)〉⁴⁵이라는 롱도에서 테노르의 선율은 수프라누스⁴⁶의 출현음을 거꾸로 부르고, 콘트라테노르⁴⁷ 성부의 후반부는 전반부를 거꾸로 부른다.

마쇼의 후계자들은 '섬세한 예술(ars subtilior)'라는 이름으로 이 형식을 일찍이 보기 힘들었던 정도로 복잡하게 발전시켰다. 이 복잡한 형식에 대한 취향은, 즉각 감지되는 표현성에 더 주의를 기울이는 르네상스적 관심사라기보다는, 중세 세계의 특징인 비의주의秘教主義(ésotérisme)에 기인하는 바 더 크다. 중세 말기에 음악가들의 길은 화

44 [원주] Machaut, *Œuvres*, Paris: ed. Hoeppfner, 1811, 제407-408행.

45 제목 그대로, 노래를 앞에서부터 연주할 때와 뒤부터 거꾸로 연주할 때가 똑같도록 정교하게 쓴 곡이다.

46 이 시기 교회 합창은(그리고 그 영향을 받은 세속곡도) 남성으로만 구성되었다. 단선율로부터 차츰 성부 수가 늘어나면서 테노르보다 낮은 성부는 '낮다'는 뜻의 바수스(bassus), 더 높은 성부는 '높다'는 뜻의 알투스(altus), 그보다 더 높은 성부는 '가장 높다'는 뜻의 수프라누스(supranus)라 일컬었고, 이것이 후에 혼성합창의 베이스, 테너(이상 남성), 알토, 소프라노(이상 여성)의 어원이 되었다.

47 테노르와 대립하는 또 다른 테노르 성부. 요즘은 '테너보다 더 높은 테너'(카운터테너)라는 뜻으로 변했다.

가들의 길보다 분명 더 우여곡절이 많았다.

폴리포니의 전성기

15세기가 되면 회화와 음악의 무게중심이 플랑드르와 부르고뉴 공국으로 옮겨간다. 개인의 발견은 로베르 캉팽, 얀 반 아이크, 로 히어르 판 데르 베이던과 같은 화가들의 작품, 특히 그들의 초상화에서 두드러진다. 개인화의 과정은 이중적이다. 예술가는 한 개인, 우리와 비슷한 평범한 한 인간, 개별적인 한 인간을 그린다. 동시에 화가는 개인-주체가 된다. 그는 자신의 화폭에 서명을 하고, 자신의 초상화를 그리고, 그의 모델뿐 아니라 그의 시각과 관점까지 함께 나누도록 우리를 이끈다. 음악에 대해서도 그렇게 말할 수 있을까?

1450~1550년 사이, 뒤파이와 뱅슈아, 오케겜과 오브레히트, 하 인리히 이자크와 조스캥 데 프레 같은 위대한 작곡가들은 플랑드 르(당시는 네덜란드의 플랑드르나 왈롱 혹은 프랑스 북부 지역을 일컬었다) 도시 들 출신들이면서도 주로 이탈리아에서 활동했다. 이 음악가들은 폴리포니를 플랑드르 회화의 완성도에 견줄 만한 완벽한 경지로 이 끌게 된다. 그들은 사회적 지위는 물론 명성도 상당했다. 오케겜이 죽었을 때 조스캥이 〈장 오케겜의 죽음을 애도함〉이라는 애가哀歌 형식의 곡을 바쳤을 정도다.[48]

숲의 정령들이여, 샘의 여신들이여

모든 나라의 뛰어난 가수들이여

당신들의 밝고 오만한 목소리를

날카로운 외침과 비탄으로 바꾸라

매우 잔혹한 태수 아트로포스가

그의 함정에 오케겜을 빠트렸기 때문이니

진정한 음악과 걸작의 관리자요

유식하고 우아하며 몸은 뚱뚱하지 않은

그를 흙이 뒤덮다니 진정 애석하도다

상복으로 차려입으라

조스캥, 피에르송,⁴⁹ 브뤼멜, 콩페르여

그리고 커다란 눈물방울을 떨구며 울라

당신들의 자애로운 아비를 잃었으니.

평안 속에 잠드소서. 아멘.

플랑드르 회화의 전성기와 폴리포니의 전성기는 겹친다. 가사의 구조가 음악의 구조를 결정짓고, 폴리포니 작품의 각 성부들은 주제의 일관성을 보장해 주는 모방 기법(동일한 모티프가 상이한 성부들에

48　[원주] Edward E. Lowinsky, ed., *The Medici Codes of 1518*, University of Chicago Press, 1968.

49　[원주] 피에르 드 라 뤼(Pierre de la Rue)를 가리킨다.

서 다시 연주되는)으로 결합되어 있다. 오케겜의 음악은 초기 반 아이크의 그림에 완벽하게 부합한다. 여러 성부가 매우 밀도 높은 폴리포니 구조를 만들어 내어, 각 성부 선율의 흐름을 따라가기가 어려울 정도이다. 〈신비로운 어린 양에 대한 경배(Agneau mystique)〉[50]에서 디테일 하나하나는 총체적인 주제에 완벽하게 동화되어 있어서 각각의 오브제와 인물은 전체 의미의 일부를 이룬다. 오케겜의 미사곡, 모테트, 샹송들도 이렇게 완벽하게 구성된 세계와 완벽성에 도달하는 음악을 듣게 한다.

조스캥 데 프레는 아마도 그의 스승이었다고 생각되는 오케겜의 음악적 기법을 전수받았으나 보다 개인화된 표현법을 지향한다. 가사 이해에 대한 관심이 커져서 음악은 가사의 의미에 점점 더 큰 비중을 부여한다. 리듬을 어느 정도 단순화하는 경향도 나타나서 호모포니[51] 텍스처가 등장하기까지 한다. 그리하여 미사곡 〈말을 멈추라(Pange lingua)〉의 '사도신경'에서 조스캥은 "동정 마리아께 잉태되어 나시고" 가사의 매 음절을 강조하는 일련의 화음으로 모든 성부를 집합시키는 동시에, "십자가에 못 박혀 돌아가시고"의

50 얀 반 아이크가 그린 벨기에 헨트의 생바봉 대성당 제단화. 100여 명의 등장인물과 50여 가지의 식물을 다양한 색채로 그린 이 작품은 사실적 기법, 웅대한 구조, 도상들의 메타포와 더불어 신과 같은 비중으로 그려진 주문자의 모습으로도 유명하다.

51 폴리포니의 각 성부가 독립적이고 대등한 것과 달리, 주선율 하나가 있고 나머지 성부가 반주처럼 그와 조화를 이루며 진행하는 방식.

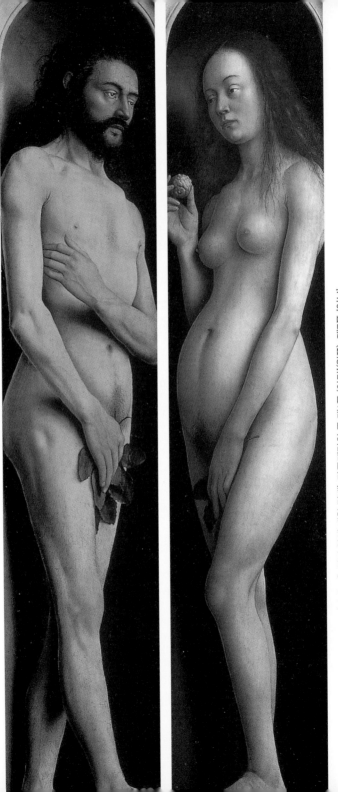

안 반 아이크, 〈신비로운 어린 양에 대한 경배〉 다폭제단화 중 제1속 '아담'(왼쪽), 제7폭 '이브'
Eglise Saint-Bavon, Ghent

어두운 색채와 "사흘날에 부활하시고"의 생동감 사이의 인상적인 대조를 창출해 낸다.

음악 창작 기법에서 하나의 완전한 경지가 달성되었다는 느낌이 널리 퍼지게 된다. 에라스무스의 친구인 헨리쿠스 글라레아누스는 『십이음계(Dodecachordon)』(1547)에서 조스캥을 전범으로 삼는다. 그는 조스캥의 작품에서 기본적인 이론적 법칙을 이끌어 내어 '완벽한 예술'이라는 개념을 만들어 낸다. "조스캥의 작품은 아무것도 덧붙일 것이 없고, 그 이후에 뒤따라올 것이라고는 퇴폐밖에 없는 완벽한 예술이다."

오늘날 우리는 조스캥의 자유자재로운 작곡법, 폴리포니의 조직(tissu)을 벗어나는 뛰어난 일관성, 조화로운 계류(suspension)의 분위기, 영원히 깨질 것 같지 않은 무한한 협화에 경이를 느낀다. 그의 음악은 그 아름다움으로 우리를 깊이 감동시키고 관조로 이끌지만, 그러나 우리에게 '말을 하지는' 않는다.

이 관조의 경험은 츠베탕 토도로프가 묘사한 반 아이크의 회화와 관련이 없지 않다. "1432년 이후의 반 아이크의 회화는 완전히 부동의 세계였다. (…) 이 움직임 없는 부동의 상태는 결과적으로 화가 자신의 시선의 변화를 가져온다. 지각이 관조에 자리를 내어 주고, 이미지가 절대적이 되어 그것이 보여 주는 것보다 우월한 것이 되고 있다. 사물과 인간을 보는 대신, 그리고 또 우리로 하여금 그것들을 보게 하는 대신 반 아이크는 보이는 모든 것을 초월하도록, 이미지가 된 이 세계 앞에서 우리 자신도 부동의 자세로 있도록

우리를 이끈다. 꼼짝 않고 경직된 자연은 재현의 절대적 충실성을 허락한다. 부동화된 시선은 그 위에 머무는 동시에 그 재현을 뛰어 넘으면서 수동적인, 고요한 관조의 상태를 우리 속에서 이끌어 낸다."[52]

반 아이크의 회화, 혹은 위대한 폴리포니 음악 앞에서의 이 관조의 느낌은 어디에서 오는 것일까? 세계가 급속도로 변화하고, 위대한 새로운 사실들이 발견되고, 앞으로는 가치의 전도가 일어날 것이라는 예감 때문에 사람들이 움츠러들었기 때문일까? 아니면 시간과 역사를 정지시키려는 마지막 시도인가? 이런 예술은 중세적 세계관과 르네상스의 정신 둘 다에서 연원하는 것으로 보인다.

인문주의자들의 이상은 16세기 내내 더욱 확고해지는데, 16세기에는 수많은 역사적 사건과 미학적 변화가 축적된다. 종교개혁과 반종교개혁은 종교음악에 영향을 미쳐 둘 다 각기 다른 방식으로 가사가 더 잘 이해되도록 하는 방향으로 이끈다. 1565년경 플랑드르의 음악가 사무엘 크비켈베르크는 작곡가가 관심을 가져야 할 것을 다음과 같은 말로 표현하였다. "음악을 의미와 일치시킬 것, 각각의 감정 하나하나가 가진 힘을 표현할 것, 마치 대상이 우리 앞에 있는 듯이 그것을 묘사할 것…"이 말은 햄릿이 유랑극단 배우들 앞에서 하는 말과 그다지 먼 거리에 있지 않다. "연기를 대사에, 대사를 연기에 일치시키시오. 단, 이 점을 명심하면서. 자연스러움

52 츠베탕 토도로프, 『개인의 찬미: 르네상스기 플랑드르의 미술』.

의 범위를 절대 넘어서지 말아야 한다는 점을…."

르네상스 음악의 심장, 마드리갈

인문주의가 전 유럽에서 힘을 얻게 되었을 때 그 영향이 가장 첨예하게 나타난 것은 물론 세속음악 분야에서다. 르네상스 시대의 모든 음악형식 중에서 인문주의의 영향을 가장 잘 받아들이고 오페라의 도래를 준비함으로써 이탈리아를 유럽 음악의 선두 주자로 만든 것이 바로 세속음악이었기 때문이다.

마드리갈의 기원에는 페트라르카 시의 재발견이라는 문학적 사건이 있다. 1501년, 시인이자 비평가인 피에트로 벰보는 페트라르카의『서정시집』을 편집하면서 텍스트의 음악성, 시행의 리듬, 단어와 음절에 결합된 색채, 즉 음악가들에게 영감을 줄 수 있는 '언어가 가진 음악성'을 발견하였다. 그는 페트라르카의 작품에서 대조되는 두 개의 특질을 찾아낸다. '매혹(piacevolezza)'과 '엄격성(gravita)'이 그것이다. 이 기본적인 범주들에서 우아함, 부드러움, 매혹, 유혹, 그리고 또 한편으로는 위엄, 겸손, 장중함, 웅장함 등등 일련의 특질들이 파생한다.

초기 마드리갈 작곡가들 대부분은 가사를 선택하기 위해 페트라르카로 되돌아왔다. 이어서 그들은 아리오스토와 타소의 작품을 찾게 된다. 이렇게 해서 그들은 전 이탈리아에 퍼져 있던 민중 음악

장르인 '프로톨라(frottola)'의 가사보다 더 수준 높고 고상한 문학적 영감의 원천을 발견했고, 나아가 위대한 시인들에 의해 표현된 이미지, 감정, 정열을 음악으로 번역하는 일에 몰두할 수 있게 된다.

이탈리아에서 활동한 플랑드르 음악가인 치프리아노 데 로레는 이러한 마드리갈 운동 계열의 주요 인물 중 하나였다. 그의 마드리갈은 일반적 관습에 따라 폴리포니였으나, 보다 투명하고 유연하고 수사적인 폴리포니였다. 폴리포니적인 구조가 모방 기법에서 미묘한 방식으로 호모포니로 옮겨 가고, 시의 각 음절에 배당된 음은 시의 텍스트가 강조하는 바에 따라 길기도 하고 짧기도 하다. 가사는 내용이 분명해져서 알아듣기 쉽게 되고, 음악은 의미 이해를 어렵게 하는 대신 발음되는 말의 자연적인 색채를 강화하고, 단어의 반복과 시적 이미지를 '형상화하는' 선율 구도로써 감동을 증폭시킨다.

16세기의 거의 모든 훌륭한 작곡가들은 마드리갈집을 발간한다. 플랑드르 출신의 아드리안 빌라르트, 오를란도 디 라소, 필리페 드 몬테, 자케스 데 베르트뿐 아니라 이탈리아인 루카 마렌초, 루차스코 루차스키, 그리고 카를로 제수알도라는 이름으로 활동한 베노사 대공 등이 그들이다. 베노사 대공은 가장 급진적이고 가장 기독교적이었는데, 특히 반음계의 사용에서 그러했다. 그는 반음계를 극단까지 밀고 갔다. 제수알도의 작품에 대한 예리한 통찰을 우리는 로제 텔라르에게서 발견할 수 있다. "르네상스의 폴리포니 원리에 매여 있으면서도 여러 점에서 바로크적 현기증을 예고해 주

는 제수알도는 초기 작곡 시절부터 매혹적인 근대적 인물로, 철저한 아카펠라 성악을 추구한 그의 음악에서는 분열하고 폭발하는 격렬한 화음이 내면의 시선, 관능적 흥분, 외침을 표현하는 기본적인 표현 수단이 되고 있다. 그 강렬한 감정들은 시간의 흐름에서 완전히 벗어나 있는 듯한 차가운 광란의 분위기 속에서 신비주의적 질문으로 터져 나온다. 어떤 이들은 그의 종교적 현기증에서, 엘 그레코의 비전과 변형이 소리로 바뀐 것을 볼 수 있었다. 독특한 음악을 만드는 이 예술가의 의도는 분명히 드러나 있지 않다. 그러나 이 작곡 기법은 실상 지독한 실존적 불안을 감추는 가면에 지나지 않는다."[53]

몬테베르디의 초기 마드리갈

젊은 클라우디오 몬테베르디는 마드리갈집을 여러 권 발표함으로써 음악가로서의 삶을 시작하였다. 그는 전 생애에 걸쳐 마드리갈 작곡을 그치지 않았고, 생시인 1587~1638년 사이 최소한 8권을 출판하였다. 앞 세대의 전통과 완전히 결별하지 않으면서도 그는 마드리갈에 결정적 변화를 가져옴으로써 그것을 발판으로 하여 바로크 시대로 진입할 수 있었다.

53 Roger Tellart, *Claudio Monteverdi*, Fayard, 1997.

초기 마드리갈에서부터 몬테베르디는 제수알도와 같은 극단적 방법을 취하지 않으면서도 텍스트에 커다란 관심을 기울이고, 표현과 명암에 대한 날카로운 의식을 지닐 뿐만 아니라, 전적으로 선율적이기보다는 낭송적이라 할 수 있는 방향으로 음악적 모티프를 이끌어 가는 경향을 지닌 훌륭한 작곡 기법의 역량을 보인다. 피렌체의 초기 오페라들에 대해 분명 알고 있었을 테지만, 몬테베르디는 그 방면에서 즉각 반응을 보이지 않았다. 그러나 1600년 그는 볼로냐의 교회참사회원인 조바니 마리아 아르투지의 공격을 받게 된다. 그가 『아르투지, 현대음악의 불완전성을 말하다』라는 대화 형식의 저서에서 몬테베르디의 몇몇 마드리갈을 비판의 표적으로 삼은 것이다. 아르투지는 몬테베르디의 작곡법이 보이는 파격과 자유를 비난하면서, 그것들이 1558년 차를리노[54]가 『화성 원리(Institutioni harmoniche)』에서 전범으로 제시한 바와 같은 르네상스 거장들의 가르침에 위배되는 것이므로 허용될 수 없다고 보았다. 그의 어조는 신랄하다. "솔직히 말해 이 곡들은 음악예술이 가진 아름답고 훌륭한 모든 것에 위배된다. 그것들은 청각을 매혹하기는커녕 듣기 힘들 정도로 귀에 거슬린다. 작곡가는 음악의 목적에 관련되는 절대적 원칙들과 박자를 전혀 고려하지 않는다. 음악가라는 사람이 삼척동자라도 금방 알아볼 오류를 범하고 있다는 사실

54 조세포 차를리노, 16세기 이탈리아의 사제이자 보수적 음악이론가. 장3도와 단3도의 기능을 강조하여 18세기 라모의 화성 이론으로 가는 길을 열었다.

이 이해되지 않는다."

몬테베르디는 1605년, 다섯 번째 마드리갈집의 '학구적인 독자들에게'라는 서문에서 짤막하게 대응한다. 이른바 '제2 작법(seconda prattica)'[55]이라고 명명한 것에 대해 처음으로 언급하면서, 보다 완전한 글로 답변할 것을 예고한다. 그 답변은 2년 후, 클라우디오 몬테베르디의 '학구적인 독자들에게'에 대한 상세한 주석의 형태로 그의 동생 줄리오 체자레 몬테베르디가 썼다.

"비난하는 그 사람은 실상 근대음악에 반대하고 옛 음악을 변호하는 셈이다. 후자가 진실로 전자와 다르다는 것은 사실이다. 협화음과 불협화음을 사용하는 방식에 있어서 그러하다(그 점은 나의 형 몬테베르디가 보여 주게 될 것이다). (…) (나의 형 몬테베르디가 말하는) '제1 작법'이란, 화음의 완벽성을 첫 번째 목적으로 하는, 즉 화성을 위주로 하고 화성의 요구에 따라야 한다는, 화성을 언어에 종속적인 것이 아니라 언어의 주인이라고 생각하는 방식을 의미하고, (…) '제2 작법'이란 선율의 완벽성을 목적으로 하는, 즉 화성은 필요에 의해 만들어지는 것이며, 언어를 화성의 주인으로 생각해야 한다는 방식을 의미한다."[56]

이 글은 몬테베르디가 공공연히 거명하는 제1 작법에 속하는 대

55 17세기 초 작곡가들은 이전 르네상스 음악의 작곡 기법을 '제1 작법(prima prattica)'으로 부르고, 이에 맞선 자신들의 새로운 작곡 기법을 제2 작법이라 불렀다.

56 [원주] Claudio Monteverdi, *Correspondance, préface, épîtres dédicatoires*, tr. Annonciade Russo, Spirimont: Mardaga, 2001.

가들의 유산을 거부하지 않으면서 그의 첫 번째 관심사를 드러낸다. 그것은 리듬과 화성을 언어의 기능에 맞추어 조절하는 것이었다. 그는 이어지는 글에서, "말하는 방식도 말 자체도 영혼의 감정을 따라가야 하는 것이 아닐까?"라고 말한다.

제2 작법의 이론화는 몬테베르디가 당시 진행중이던 단절을 어느 정도로 의식하고 있었는지를 보여 준다. 이제 음악이 표현하는 것은 우주적 질서, 신과 영원에 대한 감정, 인간의 머리 위에서 운행하는 세계의 이미지가 아니었다. 그것은 지금 여기의, 한 남자 한 여자의 말과 감정, 독특한 시적 혹은 극적인 상황이었다. 음악은 더 이상 그 무엇의 반영이나 유사물이 아니라 감정의 언어, 감정의 재현, 표현이 되었다.

아르투지와의 논쟁은 몬테베르디에게 깊은 충격을 준 것으로 보이지만 그가 이 새로운 길로 대담하게 전진하는 것을 방해하진 못했다. 1607년 그는 오페라 역사상 첫 걸작인 〈오르페오〉를 작곡했다. 그보다 더 신랄한 예술적 대응을 상상할 수 있겠는가?

〈오르페오〉, '음악으로 말하기'의 승리

30년 전부터 이탈리아의 인문주의자, 작가, 음악가들은 '음악으로 말하기'의 방법을 찾고 있었다. 몬테베르디는 그 모색과 실험의 단계를 대번에 뛰어넘어 불꽃 같은 창작력을 발휘함으로써, 독창

으로써 개인의 감정을 표현하게 하여 음악이 연극이 되게 하였다. '음악으로 이야기하기(favella in musica)', '나'의 음악적 표현에 관심을 집중한 몬테베르디는 개인을 새로운 음악세계의 중심에 놓았다. 그는 작곡가로서 자신의 개인적 비전을 표현할 수단을 발견하고, 독창자에게는 자신의 감정과 인간 조건을 표현할 수 있게 해 주고, 듣는 사람에게는 음악작품 속에 자신을 투사함으로써 지성과 고유한 감성을 통하여 작품에 참여하도록 유도한다.

　오르페우스를 오페라의 소재로 선택한 것은 물론 우연이 아니다. 여러 세대에 걸친 인문주의 예술가들에게 깊은 영향을 끼친 신플라톤주의 이론의 뛰어난 학자인 피렌체의 철학자 마르실리오 피치노에게 있어서, "사랑이 모든 것의 으뜸이라는 것을 배우게 되는 것은 오르페우스를 통해서이다."[57] 르네상스 시대 인간의 열망과 가치관을 이보다 더 훌륭하게 구현할 수 있는 주인공이 또 있었을까? 노래가 줄 수 있는 감동을 이보다 더 훌륭하게 잘 전달할 수 있는 신화적 인물이 또 있었을까? 오르페우스는 사자死者들의 왕국에 들어갈 수 없다는 금기를 노래로써 뛰어넘으려 하고, 노래로써 카론[58]과 하데스 궁정의 사람들을 유혹한다. 음악의 지위, 음악의 힘이 스펙터클을 상대로 한판승을 거두었다.

57　[원주] Philippe Beaussant, *Le chant d'Orphé selon Monteverdi*, Fayard, 2002에서 재인용.

58　그리스 신화에서, 사자를 저승으로 실어 날라 주는 뱃사공.

바로 이것이 〈오르페오〉 서곡이 의미하는 바다. 서곡에서 의인 화된 '음악'은 소리의 힘을 묘사하고 오르페우스의 미덕을 열거한다. "나는 음악이에요. 내 부드러운 어조로 나는 혼란에 빠진 마음을 진정시킬 수 있고, 아무리 냉정한 정신도 사랑이나 고귀한 분노로 불타오르게 할 수 있어요…."

제1막에서는 전원적 분위기에서 목동과 님프들의 합창이 등장하여 오르페우스와 에우리디케의 임박한 결혼을 즐겁게 축하한다. 다가올 비극을 예고하는 것은 아무것도 없고, 오르페우스가 처음 등장하는 장면에서 그가 아폴론에게 바치는 기도도 물론 그렇다. "빛나는 두 눈으로 모든 것을 관찰하고 뜨겁게 하는 그대 태양이여, 하늘의 장미, 생명의 샘, 우주를 다스리는 이의 고귀한 후손이여, 말해 주오. 나보다 더 행복하고 더 축복받은 연인을 그대는 보았는가?" 그러나 음악은 대사보다 더 미묘하다. 곡은 G단조로 쓰였다(G, 즉 '솔sol'은 '태양'을 의미하기도 하므로 아폴론과 관련 있는 모든 장면은 솔조로 되어 있다). 그러나 오르페우스의 악구는 노래를 상징적으로 하늘을 향해 이끌어 갈 수 있을 상승의 선율 대신 하강의 선율이다. 몬테베르디는 그렇게 함으로써 오르페우스의 은밀한 소망은 태양/아폴론의 존재가 아니라, 연인과 결합할 수 있도록 아폴론이 사라져 주는 것이라는 사실을 암시하고 있는 것은 아닐까? 그러므로 오르페우스의 노래는 표면적으로는 아폴론을 향한 기도이지만, 실은 신적인 존재에 대한 '도전'인 동시에, 육체적 사랑을 천상의 사랑으로 인도하는 길로서만 받아들이는 플라톤적 이상에 대한 '도

전'이다.

제2막도 목가적 분위기로 시작하지만, 끔찍한 소식을 전하는 전령에 의해 분위기는 급격하게 깨진다. "아! 무서운 운명이여! 불길하고 잔혹한 불운이여! 불공평한 별들이여! 인색한 하늘이여!" 오르페우스의 절망적인 저주를 함께 있는 인물들은 즉각적으로 이해하지 못한다. 오페라가 진행되는 동안 우리가 들을 수 있는 가장 아름다운 노래들 중의 하나인 전령의 대사가 그 순간부터 시작된다. 에우리디케의 죽음의 소식은 모든 통상적인 논리를 벗어난, 서로 격돌하는 대조적인 선율과 거친 화음이 조우하는 일자일음 양식의 노래로 전달된다. 여기에서 선율과 화성의 움직임을 주도하는 것은 말의 의미임이 분명하다. 오르페우스는 르네상스 시인들이 즐겨 사용하는 대조의 이미지를 사용하여 대꾸하면서 절망을 노래한다. "내 생명, 그대가 죽었는데, 나, 나는 숨 쉬고 있나요? 그대가 영원히 나를 떠났는데, 나, 나는 살아남아 있을 것인가요?"

제3막이 극적 차원에서나 형식적인 차원에서나 오페라의 중심을 이룬다. 막은 단테 「지옥」편의 기억과 인용으로 가득 차 있다. '희망'의 인도를 받아 오르페우스는 카론이 지키고 있는 지옥 입구에 도착한다. 그는 "이곳에 들어오는 자, 모든 희망을 버리라"라는 바위에 새겨진 글을 발견한다. "어떤 죽은 자도 이 물결을 헤엄쳐 나올 수 없고, 어떤 산 자도 죽은 자들 가운데 머무를 수 없다"고 카론이 다짐받는다. 그러자 오르페우스는 그를 꾀기 위하여, 오페라 중 가장 길게 전개되는, 역시 G단조로 된 유명한 아리아 '전능

한 영이시여(Possente Spirito)'를 부르며 온 힘을 다해 설득에 나선다. 오르페우스의 목소리에 오르가노 디 레뇨(organo di legno)[59]와 키타로네(chitarrone)[60]의 감미로운 음색이 동반한다. 몬테베르디는 여기서 노래 한 절 한 절이 감정과 성악적 도취의 정도를 한 단계씩 상승시키는 가장 기교적이고 가장 표현력 있는 성악 기법을 동원하고 있다. 이 대목에 나타나는 몬테베르디와 각본작가의 모든 섬세함을 프레드 판 더르 쿠이지[61]가 드러내 보여 주었다. 오르페우스는 카론을 향한 마지막 노래 "고귀한 신이여, 오로지 당신만이 저를 도우실 수 있나이다(Sol tu, nobile Dio, puoi darmi alta)"를 부르면서 카론을 신격화하여 환심을 산다. 그러나 '오로지(sol)'는 이중의 의미로 이해될 수 있다. 그것은 태양, 즉 아폴론을 의미하기 때문이다. 아폴론의 개입이 반드시 필요한 것으로 나타나고 있는 것이다. 아리아의 끝부분에서, 카론이 꾐에 빠지지 않자 오르페우스는 매우 격렬한 어조로 말을 던지고, "타르타르의 신들이여, 내 보물을 돌려주소서!(Rendetemi il mio ben, tartari Numi)"라고 거의 절망적으로 애원하며 노래를 맺는다. 뜻밖에 오르페우스는 카론이 잠들어 있음을 발견한다. 그것은 아마도 아폴론의 개입으로 일어난 일인지도 모른다.

59 휴대용 소형 오르간(portative organ).

60 커다란 기타처럼 생긴 류트족 악기, 일명 테오르보(theorbo).

61 [원주] Fred Van der Kooij, *L'Orfeo ou l'impuissance de la musique*, 1998. 원문은 모네 프로그램에서 발표되었다.

그러자 그는 자신감에 넘치고, 의기양양하고, 신의 법칙을 무시할 정도로 대담한 르네상스적 인간으로서 행동한다. 그는 금기에 도전하여 카론의 배를 타고 강을 건넌다.[62]

제4막은 마드리갈 풍의 혼령들의 합창으로 강조되는 어둡고 음울한 분위기로 시종 진행된다. 프로세르피나(페르세포네)가 남편 플루토(하데스)를 움직인다. 플루토는 응락하지만, 조건을 단다. "오르페우스는 사랑하는 에우리디케를 다시 찾으리라. 그러나 지하의 심연을 벗어나기 전에 절대로 그녀를 돌아보아서는 안 된다. 단 한 번이라도 시선을 보내면 그녀를 영원히 잃게 될 것이다." 우리는 그다음 이야기를 알고 있다. 오르페우스의 시선에 완전히 넋을 빼앗긴

62 [원주] 이 오르페우스의 모습에, 〈오르페오〉 작곡 직후인 1605년 루벤스가 그린 〈성삼위일체에 경배하는 곤차가 일가〉라는 제목의 그림 속 빈첸초 곤차가의 초상을 연관짓지 않을 수 없다. 전체 구도(상당히 훼손된 상태로 보존되어 있긴 하나)는 약간 관례적이긴 하지만, 공작의 얼굴에서 드러나는 개성, 오만한 자세, 손의 놓임에서까지 드러나는 극도의 자제력, 범상치 않은 자아가 발산하는 빛으로 경건심이 완화되어 있는 듯한 도도한 시선, 자신이 바라보고 있는 신의 지상의 대리자라는 의식에 우리는 놀라움을 느끼지 않을 수 없다. 옛 플랑드르 그림에서 그림의 주문자는 쉽게 알아볼 수 있다. 그는 표현된 제재 바로 아래나 옆에서 특별한 자리를 차지한다. 주요 인물들을 바라보는 그의 '시선' 자체가 그림의 주제이다. 그는 바라보고, 관찰하고, 그림의 중심이 되는 광경에 참여하고 있는 것으로 표현되어 있다. 음악작품에서는 음악을 주문한 사람의 위치가 그처럼 명확하지 않다. 그러나 작품 탄생에서 주문자의 역할, 작곡에 미치는 직접적 혹은 암묵적 영향, 작품의 의미에 주문자의 위상이 던지는 조명, 작품의 '첫 번째 감상자' 혹은 수신자로서의 그의 신분 등을 부인할 수는 없다. 〈오르페오〉가 만들어진 것과 관련하여 생각해 볼 수 있는 빈첸초 곤차가의 매우 복합적인 위치는 그러한 것이다. 누가 누구의 분신인지 알 수 없을 정도로 그는 오르페우스의 진정한 분신인 것이다.

에우리디케의 탄식보다도 더 감동적인 것이 있을까? 그것은 놀라우리만큼 강렬하고 간결한 선율이다. "아! 내 눈에 비치는 너무도 감미롭고 또 너무도 가혹한 모습이여! 너무 큰 사랑으로 나를 길 잃게 하다니!" 혼령들의 합창은 인간의 미덕에 대한 애매한 찬가로 막을 끝낸다. "지옥을 이겨 낸 오르페우스가 정념에는 굴복하고 말았네. 자신을 이기는 자만이 영원한 영광을 누릴 자격이 있다네."

제5막은 다시 지상이다. 드라마는 비극으로 끝이 났고 남은 것은 에필로그인데, 그것 역시 애매성을 띠고 있다. 각본의 원래 버전은 비극적 결말을 보여 주는 것이어서, 오르페우스는 분노한 바쿠스 신의 여제관들에게 끌려가 사지를 찢긴다. 이 결말이 군주와 고위 성직자들, 혹은 초연 관객들에게 불쾌감을 주었던 것일까? 여하튼 출판된 악보는 그때까지 지배적이던 신플라톤주의의 정신보다는 돌아온 탕자의 우화에 더 가까운, 완전히 딴판인 결말을 내고 있다. 아폴론이 무대로 내려와 오르페우스에게 함께 하늘로 올라가자고 권한다. 두 사람의 목소리는 오페라 역사상 최초의 이중창으로 서로 합쳐진다. 합창이 맡는 대단원도 다분히 기독교적이다. "여기 지상에서 지옥과 대결하는 자, 하늘의 은총을 얻으리라. 고통 속에서 씨 뿌리는 자, 모든 은총의 열매를 거두리라."

〈오르페오〉가 거의 4세기가 지난 오늘날에도 여전히 놀라운 것은 각각의 에피소드를 표현하는 데 드러나는 음악적인 힘이고, 극적 구성에서 음악이 맡는 역할이다. 음악은 대조와 균형의 구조로

이루어진 경이롭고 위대한 형식을 만들어 내고 있으며, 대목 하나 하나의 감정과 지배적인 정서를 크게 증폭시킨다. 또한 음악이 각본과 대위법적으로 상호작용하기도 하는데 이는 사전 지식이 없는 사람으로서는 접근하기 힘든 은밀한 함축적 표현이나 의미의 심화, 혹은 각본의 표면적 내용을 뛰어넘어 간혹 각본과 상충하기까지 하는 성악의 억양이나 기악의 음색에 의해 이루어진다.

또 하나의 위대한 새로움은 가수이자 배우인 '나'에 근거하고 있는 개인성이다. '노래하는 듯한 낭송'은 옛 폴리포니와 결별하면 서 일찍이 보기 힘들었던 창조적 힘을 해방시켜 새로운 지평을 열 었다. 그것은 작곡가로 하여금 자신의 감정, 자신의 비전, 자신의 감 성을 표현할 수 있도록 허락해 주었다. 그것은 그 이전의 서양음악 에서는 있을 수 없는 일이었다. 동시에 그것은 듣는 사람으로 하여 금 작품 속에, 악보 속에, 악보의 연주에, 공연에, 자신의 주관성이 지닌 모든 풍요로운 재산을 지니고 자신을 투사하도록 이끈다. 한 마디로 '해석'의 모험이 시작되는 것이다. 우리는 작품이 우리에게 말하는 것이 무엇인지, 작곡가가 그것을 통해 무엇을 말하려 하는 지에 관해서, 그 작품을 해석하고 연주하는 사람들의 비전에 관해 서 스스로에게 의문을 제기하고, 결국 그 작품에 우리 자신의 의문 들과 불안, 우리 자신의 가치들을 투사한다.

많은 연구가들이 〈오르페오〉를 음악의 승리로 보는 반면, 이 작 품에서 음악이 무력하다는 증거를 보는 이들도 있다. 몬테베르디 의 입장은 정확히 무엇이었을까? 인간에 대한 신뢰를 표현하려 한

것일까, 아니면 인간의 광기와 무모한 대담성을 표현하려 한 것일까? 개인의 자유를 변호하는 것일까, 아니면 신의 변덕에 희생되는 인간을 보여 주는 것일까? '이교도' 세계의 비전을 지니고 있는 것인가, 아니면 근본적으로 기독교적인가? 몬테베르디와 스트리조[63]는 결론을 내리길 삼간다. 그들은 문제를 열린 상태로 내버려 두고 우리가 대답하도록, 작품의 의미를 새롭게 계속 만들어 나가도록 우리를 이끈다.

마지막 세 권의 마드리갈집

〈오르페오〉와 그보다 1년 후 〈아리아나(Arianna)〉[64]를 작곡하면서 몬테베르디가 마드리갈에서 멀어진 것은 아니었다. 그는 1614년에 여섯 번째, 다시 5년 후 일곱 번째 마드리갈집을 출판한다. 일곱 번째 곡집에는 〈사랑의 편지(Lettra amorosa)〉라는 감동적인 곡이 들어 있다. 그것은 진정한 음악적 초상화로, 열정적인 연인들의 관계와, 연인의 부재 속에서 기대와 욕망으로 긴장된 상황을 그려 보여 준다. 시인 아킬리니의 가사는 '결혼이 늦추어져서 초조해 하며 아름다운 신붓감에게 편지를 쓰는 기사'를 노래한다. '내 슬픔에 찬 시

63 알레산드로 스트리조, 〈오르페오〉의 각본작가.

64 아리아드네.

선: 재현의 장르와 독창을 위한, 박자 없는 노래로 부르는 사랑의 편지'라는 온전한 곡 제목이 특별한 의도를 보여 준다.

재현의 의도를 가지고 독창으로 불리는 사랑의 편지. '재현의 장르'라는 말로 몬테베르디가 의미한 것은 무엇이었을까? 짤막한 길이로 보아서도 전통적인 표현법은 불가능해 보인다. 그러므로 청년이 연인에게 편지를 쓰는, 혹은 그 연인이 그가 보낸 편지를 나지막한 목소리로 읽는, 지극히 내적인 은밀한 순간의 장면을 상상 속에서 떠올린다는 것으로 '재현'이란 말을 이해해야 할 것이다. 하지만 몬테베르디는 머릿속에서 극적인 상황을 시각화하는 공간과 동작을 그려 보았을 수도 있다. 노래에서 박자의 정확성을 제거하도록 권장하는 지시는 가수에게 최대한의 자유를 누리면서 가장 적합한 표현을 해 내도록 유도한다. 이처럼 강렬하고 매혹적인 은밀한 순간을 위하여 어떠한 제약도 가하지 않는다.

그 장면은 가히 영화적이라 할 만한 것으로, 편지를 읽는 데 골몰한 젊은 여인을 느닷없이 가까이서 보여 주는 전신 영상이다. 노래는 전주 없이, 첫 번째 가사들이 클라브생(쳄발로)이 연주하는 자리바꿈 화음[65]에 마치 매달려 있는 듯이 곧바로 들려온다. 더구나 첫 번째 가사들이 우리에게 들려오기 전에 편지를 읽는 일이 이미

65 화음의 근음이 아니라 제3음이나 제5음이 베이스에 오도록 배치한 것. 예를 들어 C 장3화음(C-E-G)의 경우, C가 베이스에 오면 근음 위치, E나 G가 베이스에 오면 자리바꿈 화음이 된다.

시작되진 않았는지 누가 아는가? 가사 시작 부분은 거의 중얼거리듯 시작할 수도 있다.

> 내 슬픔에 찬 시선
> 내 긴 한숨들
> 내 절박한 말들이 아직까지도
> 내 정열을, 오 아름다운 나의 우상이여
> 온전히 증명해 보이지 못했다면
> 이 글을 읽어 보오
> 이 편지를 믿어 주오
> 잉크의 모습으로 내 마음이
> 방울방울 떨어져 스며 있는.

가사의 어조가 구어체에 가까운 만큼, 노래는 말하는 목소리에 가까운 중간 음역에서 불린다. 첫 악구는 B음 언저리, 이어 "오 아름다운 나의 우상이여"에서 날카로운 고음으로 향하는 첫 번째 억양 변화가 일어난다. 선율은 이어 5도 내려가서 낮은 E음 주위에서 머물다 점차 다시 상승하여, '마음'이란 단어를 감싸는 표현성 풍부한 긴 모음 발성으로 한껏 토로되고 나서 A음으로 마치며 사그라든다.

표현에 동원되는 기교의 절제는 놀라울 정도다. 클라브생이나 테오르보 같은 콘티누오 악기 하나만으로 반주하는 독창, 레치타

티보에서는 흔히 중간음 언저리로 되돌아오는 선율, 몇 번의 탄식, 몇 군데 계류음("당신을 향해 나는 몸을 돌리네 / 나의 사랑스러운 황금 끈이여"), 벨칸토의 배제, "나의 불꽃", "오 사랑의 욕망의 영원한 기적" 같은 주요 단어에서 이따금 나타나는 억양 변화 등이 그 전부다. 그리고 마지막 "불같은 마음의 눈길로"에서는 비브라토 가까운 장식음을 가볍게 시도할 뿐이다. 음악이 시 속에 녹아들고 있다.

1638년, 전통과 아방가르드를 당당하게 결합한 여덟 번째 마드리갈집 『전쟁과 평화의 마드리갈』이 출판된다. 이 곡집은 매우 감동적인 〈님프의 애가〉 같은, 몬테베르디가 작곡한 곡들 중 가장 아름다운 곡들을 몇 포함하고 있다. 몬테베르디는 플라톤과 보이티우스를 인용하면서, 진정한 '선언문'격인 매우 중요한 서문으로 이 책을 소개한다. 서문에서 그는 전쟁의 장르, 즉 떨림의 음으로 분노와 분개를 환기하는 '콘치타토(concitato)' 양식을 발견했음을 설명하고 있다. 이 새로운 양식은 그보다 앞서 사용됐던 두 가지 음악 장르, 부드러운 몰로(mollo) 양식(겸손, 애원, 사랑의 열정에 상응하는)과 절제된 템페라토(temperato) 양식(절제, 평온)을 보완하는 것이라고 그는 설명한다.

콘치타토 양식을 가장 잘 보여 주는 것은 1624년 베네치아에서 작곡된, 타소의 「해방된 예루살렘」 가사에 붙인 유명한 곡 〈탄크레디와 클로린다의 전투〉이다. 이 마드리갈은 실제로 놀라운 극적 긴장을 지닌 소형 오페라로, 클로린다와 탄크레디, 그리고 해설자의 세 명의 성악과 여섯 대의 악기 반주로 돼 있다.

내용은 간략하고 효과적이고 극적이다. 기독교도인 기사 탄크레디는 이슬람교도 클로린다에게 마음을 뺏긴다. 클로린다가 십자군의 방어탑 하나를 불태운다. 클로린다를 알아보지 못한 탄크레디가 그녀를 추격하여 기이한 전투를 벌인다. 그녀는 싸움 상대인 적의 압박을 세 번이나 벗어난다. 그러나 동이 터 오기 직전, 그녀는 기진하여 치명적인 타격을 입는다("아름다운 앞가슴에서, 칼은 흥건히 흘러내리는 피를 마신다"). 패배한 그녀는 탄크레디에게 세례를 요청한다. 탄크레디는 그녀의 투구를 벗기면서 '목소리도, 말도 없는 상태'의 그녀를 알아본다. 죽어 가는 여인의 위로 밝아 오는 하늘이 열린다.

이 작품은 다른 어떤 작품과도 비슷하지 않다. 마드리갈도 오페라도 아닌 이것은 두 장르 모두를 이어받는다. 20분이라는 시간 동안에 몬테베르디는 욕망, 결투, 종교의 대립, 인간의 용서, 신의 은총, 구원을 모두 연출해 내는 데 성공하고 있다. 풍부한 세속 및 종교적 상징들, 사랑의 포옹인지 격투의 포옹인지 알 수 없는 애매함("세 번에 걸쳐, 기사는 그녀를 껴안는다. 그것은 잔혹한 적의 포옹이지 연인의 포옹은 아니다"), 둘의 호흡의 가쁜 리듬, 둘 다 기진맥진한 상태, 그들을 다시 사로잡는 열기, 아름다운 앞가슴에 박혀 들어가는 칼의 이미지, '생명을 주는' 물의 이미지 등이 만들어 내는 생생한 에로틱한 색채를 바탕으로, 싸움과 사랑이 서로에게 스며든다. 작품의 저변에 있는 혼란스러운 모순은 사랑과 죽음의 상징의 융합, 패배를 불러오는 승리, 생명이 사라져 갈 때야 비로소 찾아오는 용서 등에 의

해 해소된다. 마지막 힘을 다 짜내어 클로린다는 "행복하고 즐거운 죽음을 향하여"를 부르며 밝은 장3도 음정을 향해 올라가다 주음으로 다시 떨어지는 선율로 마지막 가사를 노래한다. "하늘이 열리고, 나는 평화롭게 가네." 은총의 빛의 승리인가, 작품 전체에 걸쳐 환기되는 밤의 승리인가? 〈탄크레디와 클로린다의 전투〉는 분명한 결론 없이 끝나지만, 결렬된 신앙의 이면에서 카오스, 허무의 심연을 엿보게 해 주는 동시에 의미와 아름다움 사이의 갈등을 보여 주는, 음악작품의 위상에 대한 암묵적인 질문을 던지고 있다.

서문에서 두드러지게 나타나는 몬테베르디의 관심사는 이 '모방으로 가는 자연스러운 길', 우리가 오늘날 생각하는바 '리얼리즘'과는 결코 같지 않은 현실의 모방이다. 그러나 그 현실의 모방, 즉 예술가의 모든 관심은 이제 인간적인 것, 인간의 감정, 정열, 가치에 쏠려 있다는 것을 말해 준다. 노래로 불리고, 연기되고, 최대한의 진실성으로 재현되는 '나', 감정의 극단적인 개인화는 기이하게도 신화와도 같은 넓은 진폭의 울림을 들려준다. 최근 몇 년간 전세계 무대에 오른 〈탄크레디와 클로린다〉의 그 수많은 해석의 풍요로움을 보라. 보다 더 시의성 있는 작품을, 우리의 인간성을, 우리의 뿌리를, 문화들 간의 충격을, 우리의 가장 깊은 열망들을 이보다 더 잘 표현한 극형식을 발견할 수 있을까? 몬테베르디에게는 마치 '나'를 노래할 수 있는 능력과 함께 시대와 이데올로기와 문명을 가로지르는 '우리'를 발언할 권리가 주어진 것만 같다.

여덟 번째 마드리갈집을 끝으로 몬테베르디는 마드리갈 작곡을

멈춘다. 그는 르네상스가 생산해 낸 최상의 것을 하나도 부정하지 않았고, '노래하는 듯한 낭송(recitar cantando)'이라는 최신 기법으로 그것을 더욱 풍요롭게 만들었다. 오페라가 긴 형식, 호사스러운 무대 연출, 복잡한 장치를 동원하기 시작하는 시기에 마드리갈은 영혼의 움직임을 표현하고 내밀한 감정을 묘사하고 미니어처처럼 현실을 재현하는 작은 형식의 음악을 훌륭하게 완성하였다.

종교예술의 인간화

마드리갈과 오페라는 개인화된 음악적 표현이 가장 자유롭게 펼쳐지는 세속적 장르들을 구성한다. 그렇다고 해서 종교음악이 이 변화에서 멀리 떨어져 있었다는 결론을 이끌어 내서는 안 된다. 1601년 몬테베르디는 교황 바오로 5세에게 서로 완전히 다르지만 상호 보완적인 두 곡의 종교음악을 바친다. 하나는 옛 양식의 〈6성 아카펠라 미사〉이고, 다른 하나는 〈성모의 저녁기도〉이다. 이들 장르의 〈오르페오〉라고도 할 만한 이 걸작들은 폴리포니적 음악언어와 한 명이나 그 이상의 독창을 위한 새로운 작곡법을 종합하고 있다.

6성 미사를 위해 몬테베르디는 샤를 5세의 애호를 받은 음악가들 중 하나인 플랑드르의 음악가 니콜라 공베르의 모테트 〈옛날 옛적에〉에서 도움을 받는다. 작곡법은 지난 세기의 '제1 작법'을 물려받은 전통적인 것이었다. 이와 대조적으로 몬테베르디의 천재적

혁신의 능력은 〈저녁기도〉에서 발휘된다. 거기서 그는 정선율 위에 얹히는 폴리포니, 동형 리듬(isorhythm),[66] 이중 합창에다가, 특히 〈오르페오〉 작곡 경험에서 얻은 새로운 형식들을 결합시키고 있다. 종교적 콘체르토, 8성 소나타, 7성 및 6성의 〈마니피카트(Magnificat)〉 같은 것들이다.

첫 번째 종교적 콘체르토인 〈내가 비록 검으나(Nigra sum)〉은 테너를 위해 쓰였다. 가사는 성서 「아가雅歌」에서 발췌한 것이다. "예루살렘 여자들아, 내가 비록 검으나 아름다우니 (…) 너를 사랑하는구나. 왕이 나를 침궁으로 이끌어 들이시니 (…) 그가 내게 말하여 이르기를 '나의 사랑, 나의 어여쁜 자야, 일어나서 함께 가자. 겨울도 지나고 비도 그쳤고 지면에는 꽃이 피고 새의 노래할 때가 이르렀는데 포도나무는 꽃이 피어 향기를 토하는구나.'" '제2 작법'의 모든 성악 기법이 신의 사랑의 은유인 인간적 사랑의 현기증을 표현하는 데 동원되고 있다. 애무하는 듯한 모티프를 교차시키고, 감미로운 불협화음 속에서 환희에 넘쳐 춤과 같은 매혹적인 리듬으로 날아가는 듯한 두 소프라노에게 맡겨진 〈아름답구나(Pulchra es)〉도 이와 같은 사랑의 분위기에서 영감을 얻고 있다.

〈천사의 이중창〉은 두 개의 동등한 성부, 즉 두 명의 테너가 서로 화답하며 시작한다. 그 표현과 기교는 〈오르페오〉 제5막의 아폴론

66 성악곡의 한 성부(주로 테노르)에 같은 리듬형이 되풀이되어 곡에 통일감을 주는 작곡 기법.

과 오르페오의 이중창을 연상시킨다. "셋이다(Tres sunt)"라는 가사에서 세 번째 성부가 등장하여 곡을 환희의 절정으로 이끈다. 네 번째 모테트 〈하늘의 말씀을 들으라〉는 제1테너의 악구가 멀리서 제2테너에서 반복되는 메아리 원리로 구축된 이중창으로 시작한다. 이어 "모두 다(omnes)"라는 가사에서 여섯 개의 성부 모두가 갑작스럽게 끼어들어, 폴리포니 구조로 여러 차례 모방을 거듭하며 마무리 합창으로 이끈다.

종교음악과 세속음악의 상호 영향은 종교적 인물들의 인간화를 끊임없이 강조하면서 〈저녁기도〉 이후에도 계속 증폭되어 나아간다. '아리아나의 탄식'은 〈성모의 눈물〉이 되고, 모테트집 『윤리적이고 종교적인 숲(Selva Morale)』 중 〈찬양하라 예루살렘아〉는 베르가마스카 춤곡의 민속선율을 기초로 하여 작곡되었다.

그러나 독창을 사용하건 「아가」에서 발췌한 텍스트를 사용하건, 종교음악 안에서 개인적 표현에 비중을 둠으로써 몬테베르디는 개인적 감정을 경건이라는 집단적 감정과 결합시키는 새로운 형식의 종교음악으로 가는 길을 열었다. 그의 제자 하인리히 슈츠를 비롯한 독일 작곡가들은 개인 감정에 커다란 자리를 내주는 정신성의 추구를 심화시킬 터였다. 크리스토프 베른하르트, 마티아스 베크만, 요한 크리스토프 바흐, 디트리히 북스테후데의 표현성 풍부한 음악을 이어받은 바흐의 칸타타와 수난곡은 몬테베르디가 심은 전통의 생명력과 깊이를 한 세기 지난 시점에서 증명하게 될 것이다.

\<오르페오\>에서 \<포페아의 대관식\>까지: 현실적인 인간의 이미지를 향하여

　〈오르페오〉를 작곡하고 1년 뒤, 몬테베르디는 프란체스코 곤차가와 사보이의 마르게리타의 결혼식에 즈음하여, 피렌체 오페라 초창기에 페리와 카치니의 동반자였던 리누치니의 오페라 각본을 가지고 두 번째 오페라 〈아리아나〉를 발표한다. 이 오페라의 음악은 애석하게도 다 사라지고, 낙소스섬에서 테세우스에게 버림받은 아리아나가 낙담과 행복했던 시절의 그리움을 노래하는 '아리아나의 탄식'만 남아 있다. 아리아나가 두 번에 걸쳐 "죽게 내버려 두오(Lasciate mi morire)"라고 노래하는 처음 마디들보다 더 가슴 찢는 절절한 음악이 있을까? 선율의 음간격, 노래와 바소 콘티누오의 조화로운 만남, 상행 선율에서 반복되는 균열 등, 모든 기법이 시구, 단어, 음절 하나하나의 완벽한 이해 속에서 긴장의 절정을 만들어 낸다.

　〈아리아나〉의 작곡은 타이틀롤을 맡기로 되어 있던 유명한 여가수 카타리나 마르티넬리, 일명 로마니나가 초연 직전에 사망함으로써 한순간 위기를 맞은 듯 보였다. 다행히 몬테베르디는 성악가이며 배우이기도 한 비르지니아 안드레이니도 이상적인 성악가임을 발견한다. 많은 자료들이 전하는 이 에피소드는 훌륭한 성악가를 인정하는 현상이 나타났음을 보여 준다. 그것은 연주가라는 완전히 독립된 신분의 출현을 말해 준다. 그 전 세기 중엽까지는 사람들이 기억하고 칭송하는 음악가는 작곡가뿐이었다. 재능 있는 성

악가와 악기 연주자들이 이제 작곡가의 영예를 함께 나누고 때로는 능가하게 된다.

25년 후, 몬테베르디는 〈아리아나〉가 탄생하게 된 배경을 다시 이야기했다. "'아리아나의 탄식'을 작곡하려고 했을 때, 나에게 모방의 자연스러운 길을 열어 보여 주고 모방하는 사람은 어떻게 해야 하는지 알려줄 어떤 책도 나는 발견하지 못했다. 다만 플라톤으로부터 희미한 빛을 발견할 수 있었지만 나의 어두운 눈으로는 그것이 보여 주는 것을 잘 알아볼 수 없었다." 그는 다시 한 번 모방에 대한 고심, 인간성에 대한 관심을 이야기하고 있다. 여전히 플라톤의 이론을 모델로 삼고 있는 것이다!

1616년, 시인 아녤리의 〈테티데와 펠레오의 결혼〉을 작곡해 달라는 만토바 궁정의 요구에 대답하면서 몬테베르디는 극에 대한 자신의 이상을 확신에 찬 어조로 강력하게 표현한다. "게다가 바람들, 사랑들, 미풍들, 사이렌들이 주역들이군요. 따라서 많은 소프라노가 필요할 터입니다. 거기에다 바람이 노래를 해야 한다는 점도 고려해야지요. 경애하는 공작님, 바람들이 말을 하지 않는데, 어떻게 제가 그들의 말을 모방할 수 있겠습니까? 그리고 어떻게 제가 그들을 통해 감동을 불러일으킬 수 있겠습니까? 아리아드네는 한 여자였기 때문에, 오르페우스는 바람이 아니라 한 남자였기 때문에 감동을 주었습니다. 화음들은 그 자체로(말로써가 아니라) 바람의 휘몰아침, 어린 양의 울음소리, 말의 울음 등을 모방합니다. 그러나 그것들은 존재하지도 않는 바람의 말을 모방할 수는 없습니다. 더

구나 이야기 전체가, 작다고 할 수 없는 제 무지의 소치로, 저에게 전혀 감동을 주지 않습니다. 이해하기조차 힘들 지경이므로 저를 감동시킬 결말로 그것이 저를 자연스럽게 이끌어 가리라고 생각되지 않습니다. 아리아드네는 적합한 결말로, 오르페우스는 적합한 기도로 나를 유도했지만, 이 이야기는 무엇을 말하려 하는지 알 수가 없습니다."

앞서 1613년에 몬테베르디는 20년 넘게 충직하게 봉사한 만토바 궁정을 떠났다. 이 결별은 예고된 것이었다. 해가 갈수록 공작에 대한 불만이 점점 커져서, 급료가 불충분하다느니 약속들이 지켜지지 않았다느니 하고 정기적으로 불평을 했다. 베네치아에서 그는 그전과 비교할 수 없는 훨씬 더 안락한 생활 조건, 행동과 창작의 자유, 특히 성 마르코 성당의 악장이라는, 이탈리아에서 가장 선망받는 음악가의 지위를 갖게 된다. 그는 이 직책을 죽는 날까지 30년 동안 지킨다. 그러나 이 새로운 직책 때문에 몬테베르디가 만토바 궁정의 주문을 계속 받아들일 수 없게 된 것은 아니었다. 1630년 공작의 궁전에 큰 피해를 입힌 화재로 인하여 많은 작품들의 흔적들이 사라졌고 오늘날 우리는 그 제목들만을 간직하고 있다. 〈티르시와 클로리〉, 〈메르쿠리오와 마르테〉, 〈리코리의 바보 흉내〉, 〈프로세르피나의 유괴〉 등이 그것이다. 〈테티와 플로라〉, 〈디도네와 에네아〉, 〈디아나와 엔디미오네의 사랑〉 등 파르마 궁정을 위해 쓴 간막극의 악보들도 유실되었다.

1637년 베네치아에서 어마어마하게 중요한 사건이 일어난다.

바로 유료 극장인 산 카시아노 극장의 개관이다. 오페라가 모든 사회계층의 대중에게 접근 가능한 것이 된 것이다. 이제 예술가들은 그 대중을 화려한 무대와 유명한 성악가들, 비극과 희극 장르를 뒤섞은 플롯으로 정복해야만 했다. 로마 오페라의 전통에서 진정한 '디바'인 카스트라토들이 벨칸토와 성악적 비르투오소의 방향으로 서정적 음악을 발전시키게 될 것이다. 사육제 기간에 집중된 베네치아 오페라는 곧 굉장한 열광의 대상이 된다.

일흔을 넘긴 몬테베르디가 마지막 두 작품 〈율리세[67]의 귀환〉(1640)과 〈포페아의 대관식〉(1643)으로 서정적 음악으로 되돌아온 것은 이렇게, 그가 그전까지 경험한 궁정 극장과는 완전히 다른 환경에서다. 자신의 공방의 도움을 받는 위대한 화가들처럼 몬테베르디도 몇몇 제자의 도움으로 이 두 오페라를 작곡했다는 것이 일반적인 견해다.

〈오르페오〉는 신화와 당대 현실 사이의 지극히 섬세한 균형을 제시했다. 무대는 신들과, 사회적 신분의 구분이 없는 남녀들, 즉 관념화된 인간으로 채워졌다. 그에 비해 율리시즈는 훨씬 덜 신화적이고 훨씬 더 '현실적'이다. 고대 인물의 가면 아래 상징, 알레고리, 영웅이기 이전의 인간인 한 존재가, 한 개인이 등장한 것이다. 우리는 그의 무수한 고통, 그를 괴롭히는 의심, 그의 충실성, 그의 계략, 그의 힘, 그의 집요함, 그리고 마침내는 페넬로페와 다시 만나

67 율리시즈(그리스명 오디세우스).

는 행복한 결말에 감동을 받는다. 몬테베르디의 오페라에 나타난 율리시즈의 특수한 측면은 그가 하나의 '초인'이 아니라 깊고 강렬한 인간성을 지닌 존재라는 사실에 기인한다.

이 변화는 〈포페아의 대관식〉의 네로와 포페아를 비롯한 등장인물들에서 더욱 두드러진다. 이 인물들은 피와 살을 가진 존재들이고, 그들의 정열은 뜨겁고, 에로티즘은 음악과 공연에서는 물론 각본에서도 그냥 암시되는 정도가 아니라 완전히 드러나 있다. 여기 등장하는 것은 고대적 존재들이 아니라 과거와 현재의 인간들, 아마도 베네치아 사회를 구성하고 있던 세도가와 궁정의 여인들에게서 영감을 얻은 인간존재들이다. 그리하여 신화와 현실의 관계가 전도되는 현상을 우리는 목도하게 된다. 르네상스 예술에서는 관념, 상징, 신화가 현실을 지배하고 이끌고 빚어냈지만, 여기서는 그 반대 현상이 일어난 것이다.

이 새로운 리얼리즘은 모든 층위에서 일어난 언어의 변화의 산물이다. 각본은 덜 관념화되어 〈오르페오〉에서보다 훨씬 더 생생한 현실을 보여 주고, 극적 상황은 보다 긴장 넘치고, 희극적인 것과 비극적인 것의 혼합은 비속함을 두려워하지 않는 새로운 활력을 가져오고, 어조의 대비와 변화는 엘리자베스 시대를 예고하는 연극적 활기로 작품에 생동감을 주고, 음악은 모든 규범적 틀에서 벗어나 리듬과 극적 색채에 집중한다. 보존된 악보들은 흔히, 노래와 바소 콘티누오의 두 선율로 축약된 매우 간결한 작곡법을 보여 준다. 합창은 사라졌고, 오케스트라는 주로 각본과 성악가의 해석의 모

든 뉘앙스를 따라가며 즉흥적으로 반주하는 풍부한 콘티누오(클라브생, 키타로네 등)로 구성되어 있다. 이 오페라들의 연출에 대해서는 알려진 것이 거의 없으나, 모든 것이 장소와 분위기의 인상적인 대비를 만들어 내기 위한 놀라운 무대 효과를 추구하고 있음을 보여 준다.

음악의 어휘는 인물들을 개별화하는 새로운 기술을 통해 풍부해졌다. 포페아와 네로네(네로) 같은 주요 인물들뿐 아니라 네로네의 엄격한 스승 세네카, 버려지고 추방되는 왕비 오타비아, 포페아의 비운의 연인 오토네, 유모 아르날타, 오토네에게 반한 처녀 드루실라는 각기 특수한 선율과 리듬의 대접을 받는다. 그리하여 다양한 만남과 대결로 지극히 생동감 넘치고 화려한 극적 갈등을 야기하는 강렬한 색채를 지닌 인물들의 감탄할 만한 초상들이 그려진다.

몬테베르디의 이 마지막 두 오페라에서는 또한 인물들의 심리라는 새로운 차원이 나타난다. 네로네라는 인물의 여러 측면이 특히 자세히 묘사되어 있다. 그녀의 포로가 될 정도로 포페아를 사랑하지만 아내 오타비아에 대해서는 부당하고 잔인하며, 고문의 명령을 내릴 때는 가학적이고, 세네카의 죽음을 기리는 잔치에서는 루카노와 함께 음탕함을 즐기는 네로네는 반反영웅 그 자체로 보인다.

제1막에서 세네카와의 대결은 단계적으로 진행되는 심리적 변화를 보여 준다. 네로네는 자신감에 넘쳐, 당당하게 대화를 시작하면서 오타비아를 내쫓고 포페아와 결혼하려는 결심을 보여 준다. 세네카의 비판적 반응에 놀란 네로네는 법률을 그의 마음대로 폐

지할 수 있음을 상기시킨다. "하늘은 유피테르의 것이오. 그러나 이 세상은 네로네의 것이오!" 어조는 높아지고 서로간의 응답은 점점 더 짧아지고 더 신랄해진다. 자신의 흥분이 철학자의 침착함과 이성에 영향을 끼치지 못하는 것을 확인한 네로네는 광포한 분노에 사로잡혀 자제력을 온통 상실하게 된다. 궤변과 거짓 핑계들이 바닥나자 그는 신경질적인 발작을 일으키며 말을 더듬기까지 한다. "네가, 네가, 네가 내 분노를 터트리게 하는구나." 세나카를 비난하는 이 마지막 장면은 허약하고 무력하고 피해의식에 사로잡혀 있기까지 한 폭군의 나약함을 드러내는 것으로 끝난다.

이러한 악과 부도덕의 절정과 대조적으로, 오타비아라는 인물은 힘과 감정의 진정성으로 깊은 인상을 준다. 추방령을 받고 고통으로 짓눌린 그녀는 한숨과 흐느낌으로 얼룩진 탄식 '로마여 안녕'을 말 그대로 신음하듯 부른다. 그것은 지속하기 힘든 강렬함의 순간이다. 조연급의 다른 몇몇 인물들은 신선한 감정으로 빛을 발한다. 아씨와 시종 사이에 벌어지는 달콤한 유혹의 장면은 〈피가로의 결혼〉의 케루비노와 바르바리나의 관계를 예고한다.

희극적인 인물들 또한 매우 커다란 중요성을 지니고 있다. 포페아와 오타비아의 유모들은 콘트랄토 음역의 두 배역인데 아마 여장 테너에 의해 노래되었을 듯싶다. 그들이 여성으로 변장했다는 희극적 측면은 아기들에 대한 따뜻한 애정을 표현하거나 자신들의 사라진 청춘에 대한 그리움을 노래하는 데는 별 방해가 되지 않는다. 〈울리세의 귀환〉에서는 참으로 희극적이고 그로테스크한 두

장면을 통해, 자신이 여덟 번째 마드리갈집 서문에서 제시했던 모든 양식들을 패러디하여 병적 허기증 환자 이로(Iro)의 폭음 폭식을 묘사한다.

〈오르페오〉의 인물들과 달리 〈울리세〉와 〈포페아〉에 등장하는 인물들은 사회적, 심리적으로 아주 분명한 특징들을 지니고 있다. 현실의 인간의 꾸밈없는 초상이 이상화된 인간의 이미지를 대체하면서 한 가닥 회의주의가 드러나고 있다. 이 두 작품은 〈오르페오〉를 특징짓는 거의 신상神像과 같은 거대한 형식적 구조물과는 거리가 멀다. 여기서 우선적인 것은 색채와 분위기의 대조와 변화, 공연이 계속되는 3~5시간 동안 관객을 놀라게 하고 주의를 계속 집중하게 하는 모든 것이다. 몬테베르디는 이렇게 음악의 르네상스에 결정적으로 등을 돌리고 바로크의 시기로 들어서는 것이다.

카발리를 필두로 몬테베르디의 가장 가까운 제자들이 계속하여 이처럼 강렬한 색채의 오페라를 작곡한다. 그러나 몬테베르디가 오페라 분야에 기여한 바는 바로 다음 세대를 넘어 더 멀리까지 지속된다. 다음 세대들이 이어받은 것은 성격, 행동, 운명을 개인화하는 길로 나아가는 것이었다. 〈포페아의 대관식〉을 신호탄으로 돈 조바니, 카르멘, 트라비아타, 팔스타프, 룰루, 보체크, 피터 그라임스[68] 같은, 오페라의 세계에 생명을 불어넣어 주게 될 귀족 혹은 평민인 모든

68 차례대로 모차르트, 비제, 푸치니, 베르디, 알반 베르크(2명), 벤저민 브리튼 오페라의 타이틀롤들.

인물들이 탄생하게 될 것이다. 이제부터 '음악으로 된 극(dramma in musica)'⁶⁹의 주체는 각기 개별성과 편차를 지닌 남녀, 한마디로 인간 존재에 다름 아니다.

'민주 시민들에게 시詩란 무엇인가'를 말하면서 토크빌은 말했다. "인간의 운명이, 다시 말해 인간이 시의 주된, 거의 유일한 대상이 될 것이다."⁷⁰ 이때 인간이란 "자기 시대, 자기 나라와는 무관하게 열정, 회의, 전대미문의 부와 이해할 수 없는 가난을 지닌 채 자연과 신 앞에 선 사람들"이라고 했다. 바로 그것이 몬테베르디의 오페라 작업이 의미하는 바다. 그는 위대함과 우여곡절로 장식된 모든 다양한 인간 운명을 음악적 '재현'의 대상으로 삼았다. 이처럼 중심에 서게 된 인간이 그렇다고 해서 덜 신비로운 존재가 된 것은 아니다. 현실의 존재이고 개인화된 인간인 그는 우리를 향해 노래하고, 우리에게 말을 하고 질문하고, 거울을 내밀어 우리로 하여금 회의와 확신을 대면하게 한다. 중세가 신의 신비로움을 관조하는 일에 빠져 있었다면 근대의 인간은 자기 자신의 신비로움과 마주하게 되었다.

69 오페라의 원래 명칭인 '음악으로 된 작품(opera)'에서 작품을 극으로 바꾼 말.
70 [원주]『미국의 민주주의』, II.1의 제17장.

근대적
인간의
탄생

로베르 르그로

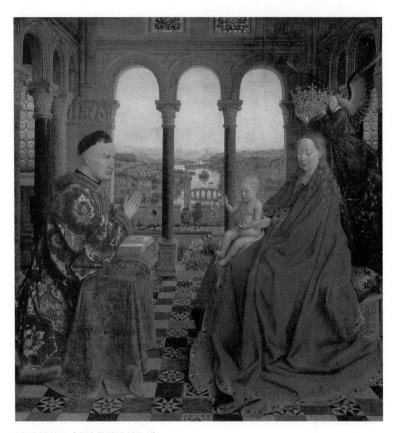

얀 반 아이크, 〈재상 롤랭의 성모상〉

Musée du Louvre, Paris

근대에 개인의 탄생이라니? 어떤 의미에서 모든 사회는 개인들로 구성되어 있다. 인간이 인간인 이래로 그들은 서로서로를 알아보고, 스스로를 상대와 구별하고, 자신에게 고유한 성격을 부여하고, 각기 개인적으로 자신의 정체성을 확보한다. 즉, 그들은 개인으로서 행동하고, 자신을 개인으로 간주하고 개인으로 인식한다. 그러나 근대사회는 새로운 종류의 인간들로 구성되어 있다. 그들이 서로를 평등한 존재로, 서로에게서 독립해 있는 자율적 존재로 간주하고 그렇게 서로를 대하게 되었을 때 인간들은, 사실 이 말이 일찍이 가져 보지 않았던, 즉 이 말의 본래의 뜻에서 개인들이 되었다. 민주주의의 기원을 이루는 이러한 인간관계의 변화는 근대의 여명기에 태동했다. 인본주의가 그것을 증명한다. 르네상스 예술도 마찬가지로 그것을 증명한다. 15~16세기의 조형예술작품들, 문학작품들, 음악들은 인간의 새로운 모습에 형태를 부여하고, 새로운 유형의 개인이 출현했음을 선언한다.

근대의 서막을 여는 작품들 속에서 개인은 어떤 특징들로 자신을 드러내고 있는가? 무슨 의미로 '예술 속에서 개인의 탄생'을 말할 수 있는 것인가? 근대적 인간의 탄생에 관한 몇 가지 고찰을 통

하여 이러한 문제들의 해명을 시도해 보자.

위계의 원리가 더불어 살기(vivre-ensemble)의 기본이 되어 있을 때, 하나의 사회적 지위를 내포하는 소속관계는 원칙적으로 태생적 소속관계이고 따라서 자연스러운 것으로 보이며, 일반적으로 본질적인 것으로 간주된다. 이를테면 소속관계는 사람들에게 정체성을 부여하면서 사람들의 천성과 본질을 무차별적으로 결정짓는다. 인간은 누구나 자신의 출생에 따라 계급, 종교, 성별, 민족, 가족, 집단 혹은 종족, 국가의 일원으로서 행동하고, 자신을 드러내도록 고무되고, 흔히 그러한 성향을 띠게 된다. 누구나 자신이 대표하는 집단의 기준에 따라 자신을 나타내고, 자신의 계급에 따라 행동해야 한다. 그렇게 되면 일상생활에서 타인은 단순히 하나의 타인으로 나타나지 않고 항상 '이런 사람 혹은 저런 사람으로서' 우선적으로 나타난다. 즉, 이미 어떤 집단에 '포섭된' 존재로 나타난다. 그러니까 고대적 의미의 개인은 본질적으로 '특수한(particulier)' 개인이었다.

반면 민주적 관계를 낳게 한 근대의 개인화는 과거에 자연스러운 것으로 여겨졌던 권위나 종속관계를 다시 논의하고, 아울러 신분적 위계에 대해서도 집단적으로 저항하는 과정을 전제로 한다. 이러한 저항이 있기 위해서는 평등, 자주, 독립의 감정에 한껏 고무되어 있는 개인들이 우선 존재해야 한다. 결국 자신을 자신의 기능이나 사회계급, 소속관계 등으로부터 독립되어 있는 존재로 인식하는 데 익숙해진 사람들이 전제되어야 한다. 다시 말해, 정체성

과 특수성을 제거하는 일이 일어나야 하는 것이다. 결국 근대의 개인화는 매일매일의 생활 속에서 타인을 자신과 닮은 동류의 존재로 경험하는 것과 밀접한 관련이 있다. 타인은 단순히 이런 존재 혹은 저런 존재로서 나타나는 것이 아니라 항상, 우선적으로 모든 소속관계에서 벗어나 있다. 즉, 이미 어디에도 포섭되어 있지 않은 존재로 나타난다. 이것이 의미하는 것은 근대적 의미의 개인이란 본질적으로 개별적인 개인으로 통상 인식된다는 것이다. 보다 정확히 말하면, 인간으로서, 본질적으로 '개별적인' 개인으로서 인식되는 것이다.

물론 어떤 인간사회에서나 개인들은 자신을 개별화한다. 그러나 위계에 기반을 둔 이른바 귀족사회에서는 각 개인의 개별화는 일반적으로 막혀 있다. 그들은 각기 자신의 신분에 자신을 맞추도록 되어 있고, 자연스럽고 본질적인 것으로 간주되는 소속관계에 따라 행동하는 성향을 지니고 있다. 그러므로 개별화는 잘못된 독단의 출현, 비뚤어짐의 징조, 타락의 결과로 해석된다. 예외적으로 우월한 존재의 행위가 아니라면 말이다. 상궤를 벗어남으로써 자신을 개별화하는 행위는 사악한 의지, 타락한 영혼, 퇴폐를 증명하는 것이다. 반면, 영웅이 자신을 개별화하는 행위는 그의 우월성, 미덕, 범상하지 않은 영혼, 개인적 고귀성을 증명하는 것이다. 그와 반대로 민주적 개별화는 악한 쪽으로건 선한 쪽으로건 예외적으로 뛰어난 사람들에게만 한정된 것이 아니다. 그것은 보편성과 개별성의 기이한 융합을 넌지시 보여 준다. 개별화함으로써 인간의 본질이

드러나는 바로 그 순간 근대적 인간이 태어난다. 인간성(인간의 본질)은 개별화에 있다는 것, 즉 인간이란 모든 소속관계에서 빠져나와 있고, 모든 기능에 앞서고, 모든 분류와 정체성에서 벗어나 있는 존재라는 것이 인본주의가 우리에게 힐끗 보여 준 새로운 사상이다.

어디에도 포괄되어 있지 않은, 분류될 수 없는 개인은 필연적으로 고립된 개인, 하나의 모나드(monade, 단자單子), 하나의 원자, 비인간화된 개인이 되는 것이 아닐까? 비특수화된 개인은 어쩔 수 없이 추상의 공허 속으로 사라져 버리는 것이 아닌가? 정체성을 부여해 주는 차별적 기호들에서 벗어난 헐벗은 개인은 단지 동물이란 종족의 일원으로 나타나는 것이 아닐까? 특정 집단에 소속되어 있지 않은 헐벗은 상태의 인간을 과연 인간이라고 할 수 있을까? 보편성과 개별성은 어떻게 결합되고 융합될 수 있을까?

근대 민주주의의 기본 원리는, 인간은 누구나 태어나면서 자율성의 권리, 개인적 독립의 권리로 이해되는 동일한 자유권을 지닌다는 것을 말해 준다. 전근대의 어떤 사회도 이런 원리의 지배를 받은 적이 없다. 전근대의 사회들은 인간이 '인간인 한' 자유롭다는 사상에서 나온 평등의 원리를 전혀 알지 못했거나 거부했다. 그 사회들은 타율성의 원리와 공동체의 원리, 그리고 태생적 불평등의 원리와 위계의 원리에 기반을 두고 있었다. 아마도 고대 철학들과 다양한 유일신론 신학들이 인간의 평등과 개인의 독립성이라는 이론을 만들어 내고 그것을 고양했을 수도 있다. 그러나 이러한 사상

이 '더불어 살기'의 원리로 정립된 것은 오직 근대에 와서이다. 고대의 민주주의가 자율성의 원리, 시민 평등의 원리, 다른 시민으로부터의 독립의 원리에 기반을 두고 있었던 것은 사실이다. 그러나 민주적 도시의 시민들이 스스로를 평등한 존재로, 자율적이고 독립적인 개인으로 간주한 것은 시민으로서이지 인간으로서가 아니다. 어느 사회에서나 자유를 증명해 보이는 사람들이 있다. 그러나 개인은 태어나면서부터 '생래적으로' 자신의 운명을 결정할 권리를 지닌다는 사상, 개인으로서의 권리가 모든 인간존재에게 천부적으로 주어져 있다는 사상, 혹은 인간이 인간으로서 자유롭다는 사상은 헤겔, 마르크스, 토크빌이 강조했듯이 근대에 와서야 사회 전체에 전파되었고, 더불어 살기의 기본 원리가 되었다. 물론 인간에 의한 인간의 착취, 새로운 형태의 노예 상태가 근대의 민주주의 한가운데서 전개돼 온 것도 사실이다. 그러나 적어도 그 착취와 예속은 그에 대한 투쟁을 부추기고 고무하는 하나의 원리의 이름으로 비판받았다. 기존의 자의적 권위를 제한하고 인간 각자에게 자유의 권한을 부여하려면 끊임없이 투쟁해야 한다는 것을 일깨우는 이 원리는 결코 '형식적'이지만은 않았다. 그러한 원리, 다시 말해 인간은 그 자체로 자유롭다는 사상이 어떻게 '더불어 살기'의 원리로 정립될 수 있었을까?

까마득한 옛날부터 유지되어 온 위계적 관계를 파기해야 한다는 결론에 이른 것은 순수한 사고 혹은 다른 사람들과의 토론의 결과가 아니다. 다른 사람들에 대한 권력 행사가 정당하다고, 인간이

수만 년 동안이나 거기에 종교적 기반을 제공해 온 것은 용기의 부족, 게으름 혹은 비겁함 때문도 아니고, 그들이 스스로를 천성적으로 열등하다고 믿었기 때문도 물론 아니다. 옛사람들이 성스러운 존재에 감각적으로 사로잡혔던 것은 이성적 추론의 능력이 부족하거나 있는 그대로의 사실을 관찰하는 능력이 부족해서도 아니었다. 근대인이 평등, 자율, 개인의 독립을 인간 공존의 원리로 정립한 것은 선택에 의해서가 아니다. 계산이나 추론의 결과도 아니고, 스스로 생각하고 행동할 수 있는 용기를 마침내 갖게 되었기 때문도 아니다. 다만, 사람들은 세계와 인간을 새롭게 경험하면서 자신을 점차 다른 인간과 평등한 존재, 자율적인 존재로 느끼고 마침내 상호 독립적인 존재가 되었다. 동시에 그들은 새로운 방식으로 자신을 개인화하게 되었다.

위계의 원리와 공동체의 원리가 관습을 지배하고 인간관계를 구조화할 때, 각자는 우선적으로 그리고 언제나 하나의 소속관계에 포함되는데, 이 관계가 그에게 정체성을 부여하고 그를 특수화한다. 개인들이 스스로를 평등한 존재로 인식하고 자율적이고 독립적이기를 원하게 될 때, 그들은 모든 소속관계에서 벗어나 탈특수화된다. 헤겔이 강조했듯이, 탈특수화된 개인은 추상의 공허 속으로 사라질 수 있다. 홀로 생각하고 행동하려는 개인은 정체성과 집단에의 소속감이 상실되어 마치 자기 자신의 죽음을 경험하는 듯 느낄 수도 있다. 그러나 가시적 권위가 사라짐으로써 방향감각을 상실하여 여론의 유혹에 끌리는 일만 없다면, 그는 즉시 자기 자

신 속에서, 오로지 자기 자신 속에서 판단의 근거를 발견하고, 스스로를 자신의 생각과 행동의 궁극적 주체로 믿고, 그렇게 되기를 원하고, 자의적인 개인으로서 자신을 자유롭게 느끼게 되는 것도 사실이다. 또 한편, 상호 독립적으로 된 개인들이 스스로를 '원자화된' 존재로 느끼며, 타인들과의 연합은 모두 인간의 자연스러운 이기심을 제한할 때 나오는 것이고 모든 평화는 규약에 의해 일시 중단된 전쟁 상태라고 생각하게 되는 것 또한 사실이다. 요컨대 근대적 개인성의 원리가 개인주의의 기원이라는 사실에는 의심의 여지가 없다. 그런데 보편적 인간의 익명성과 주관적 자의성에 갇혀 있는 개인들은 인간 속에서 인간을 초월한다는 사실의 의미를 잃어버릴 수밖에 없다. 즉, '인간의 본질'에 대한 감각을 잃게 되는 것이다. 그러나 집단에서 빠져나오고, 권위를 탈신성화하고, 개인의 독립성을 지키는 것이야말로 개인들의 개별화의 조건들이다. 이 개별화 없이는 인간의 의미 자체가 어둠 속에 가려진다.

사람들로 하여금 인간으로서 자신들이 평등하고 자율적이고 독립적이라고 느끼게 만든 경험은 중세를 지배하던 신학적 표상들을 변질시켰고, 이어서 그것을 붕괴시켰다. 그리고 동시에 인본주의적 사고의 개화와 확장, 근대 과학과 기술의 비약적 발전, 자연 및 피안의 세계와의 새로운 관계, 철학의 혁신을 가져왔다. 그 경험은 예술에서 어떻게 번역되어 나타났을까? 중세적 방식에서 벗어나기 시작한 조형예술, 문학, 음악 등의 예술작품들은 어떤 면에서 이 세계와 인간의 새로운 경험을 예고하거나 표현한 것일까? 보다 정

확히 말해, 그 작품들은 어떤 면에서 근대적 개인의 도래를 알려주는 것일까? 관습의 민주화의 영향으로 여러 상이한 예술형식에서 어떠한 변화가 일어난 것일까? 여기서 우리가 시도하는 탐구의 기저에 있는 이 질문들의 범위를 넓혀 보자. 사람들이 근대적 의미의 개인들이 되는 변화 과정을 밝혀 보자.

귀족사회의 세계 경험

위계, 타율성, 공동체화가 인간들 상호간의, 그리고 세계와 인간의 관계를 구조화하던 시절, 세계와 인간의 경험이 그들에게 우선적으로 그리고 항상 어떻게 주어졌는지, 먼저 그 당시의 경험 자체로 관심을 돌려 보자.

한 사회가 위계의 원리에 의해 지배되는 것은 그것을 구성하는 위계가 마치 세계의 자연스러운 질서의 일부처럼 일반적으로 통용될 때이다. 위계가 자연스러운 것으로 보이는 한 그것은 정당한 것으로 보인다. 정당한 것으로 간주되는 위계가 자연스러워 보인다는 것은 그것이 인간적 기원을 드러내지 않는다는 것을 의미한다. 그것은 구성원들에게 인간이 낳은 제도로 보이는 것이 아니라 초인간적인 혹은 신적인 기원에서 연원하는 것처럼 보인다. 초자연적인(신적 기원의) 것으로 보이는 한 그것은 자연스러운(세계의 자연스러운 질서 속에 새겨진) 것으로 나타난다. 위계의 원리에 기반을 둔 사회에

서 인간관계를 구조화하는 질서는 자연적(모든 인간적 기원과 상관없는) 이며 동시에 초자연적인(신적 기원의) 것으로 나타난다.

위계적이고 공동체적인 질서는 성원들에게 자연스러운 것으로 보인다. 누구나 인간의 결정, 인간의 선택, 인간의 행위의 결과가 아니라 자연적으로 하나의 사회계급을 부여받으며 공동체에 편입된다는 점에서 그러하다. 이러한 사회에서는 인간 각자가 하나의 사회계급에 소속하여 공동체에 편입되는 것은 운명, 즉 출생에 의해서다. 귀족사회는 사회 성원들을 계급으로 구분하여 질서를 부여한다. 계급과 질서를 포괄하는 듯이 보이는 것은 어떤 의미에서 자연 그 자체다. 그러나 위계의 원리와 공동체적 원리에 기반을 두고 있을 때 자연적인 것으로 인식되던 공동체적 질서는, 근대적 의미에서는 자연적인 것으로 보이지 않는다. 과거에 자연적이라고 했던 것은 거기서 어떤 인위적 기원도 발견할 수 없기 때문이었지만, 이때의 자연이란 규범적이고 포괄적이고 초자연적이기 때문에 근대적 의미에서는 자연적이라고 말할 수 없다.

위계적, 공동체적 질서가 자연스러운 것으로 보인다 해도 그것은 실제로는 자연적인 동시에 불가분하게 규범적이다. 왜냐하면 그 질서를 구성하는 위계, 공동체, 집단은 성원들에게 그들이 (자연적, 본질적으로) 어떤 존재인지, 동시에 어떤 존재가 되어야 하는지를 지시하기 때문이다. 그것들은 출생에 따른 자연적 소속관계에 따라 성원들이 어떤 존재인지를 말해 줄 뿐만 아니라 어떤 존재가 돼야 하는지, 즉 사회계급, 성별, 소속 공동체에 순응해 살려면 어떻게

살아야 하는지, 어떻게 옷을 입고 어떻게 처신하고, 어떤 데 살고 어떻게 자신을 나타내고, 어떻게 결혼하고 자녀들을 교육시키고 죽은 이를 기념하고, 어떻게 빈곤한 자들을 돕고 이방인들을 받아들이고 적들을 대해야 하는지를 지시한다. 이처럼 삶의 방식이 그가 어떤 사람인지와 동시에 그가 어떤 사람이 되어야 하는지를 표현하게 되면 그것은 그 자체로 자연스럽고 규범적인 것으로 보인다. 관습(풍속, 전통)은 인간 각자에게 어떻게 살아야 하는지를 드러내 보여 주는 까닭에 규범적이지만, 소속이 출생에 의해 결정되는 까닭에 자연적인 것으로 보인다. 사람은 누구나 출생에 따른 존재에 자신을 일치시켜야 하고, 그 존재에 맞는 사람이 되도록 노력해야 한다. 위계의 원리는 자연과 규범, 존재와 당위를 뒤섞고 있다. 위계적 질서에 기반을 둔 사회에서 자연은 일상의 경험 가운데서 규범적, 목적적인 자연으로 나타난다. 다시 말해, 삶과 공동체적 삶의 규범은 우선적으로 그리고 항상 자연적 규범으로 나타난다. 그것은 세계의 자연적 질서에 부합하는 질서인 것이다.

위계적, 공동체적 질서가 자연적인 동시에 규범적인 것으로 보일 때 자연은 모든 것을 포괄하는 것으로 보인다. 자연은 인간 각자가 그것에 통합되고 그것에 속하는 한 결코 '외적' 혹은 '객관적' 자연이 아니다. '자연적'이라는 말은 전근대사회에서는 공동체적 삶의 경험이 우선적으로 그리고 항상 자연의, 자연적 질서의 직접적 경험이라는 것을 의미한다. 자연은 올바르게 사는 방식과 상관없는 영역이 아니다. 인간 각자는 자신이 속한 공동체, 계급, 신분의 방식

혹은 관습에 따라 살면서 세계의 자연적 질서에 자신이 속해 있음을 느낀다. 삶의 방식에 대한 위계적 윤리의 지배가 일상 세계에 대한 우리의 순환적 인식을 끌어낸다는 뜻이다. 그러니까 한편으로 일상적 관습은 만고불변의 규범적 모델인 자연의 인도를 따르는데, 또 다른 한편으로 이 자연은 일상적 관습을 자신의 일부로 포괄한다. 요컨대 일상적 관습은 자기 자신을 모델로 삼는 것이다.

고대인들이 삶과 행동의 방식을 자연 그 자체에서, 세계의 자연적 질서 속에서 본다고 공공연히 주장하기도 했다는 것이 사실이라면, 그것은 그들 자신의 방식에서 자연 그 자체를 보았기 때문이다. 위계가 하나의 원리로 정립된 시기에, 사라져 가는 전통을 다시 되찾을 필요성이 느껴지면 인간적 도리에 따라 자연을 모방해야 한다는 명령이 내려지게 된다. 모범으로 여겨지던 자연은 실상 '자연화된 전통'이었던 것이다. 조상의 삶과 공동체적 삶의 방식에서 자연 그 자체를 본 게 아니라면 고대인들이 어떻게 자연 그 자체 속에서 자녀를 교육하고, 조상들을 기념하고, 갈등을 해소하고, 사자를 장례 지내는 방식을 볼 수 있었단 말인가?

위계적 질서가 자연적인 동시에 포괄적인 것으로 보일 때 그것은 자연적인 동시에 초자연적인 것으로 주어진다. 그것은 제도에 선행하며 우리와 상관없이 존재하는 것으로서 주어진다는 의미에서 자연적인 것으로 나타나며, 법 혹은 규범의 바탕에 있는 것으로 여겨지는 초인간적 힘의 존재를 시사한다는 점에서 초자연적이다. 위계의 원리는 타율의 원리를 내포한다.

전근대의 위계적 질서는 어떻게 자연적 질서와 인간관계가 어우러진 이 세계에 피안의 초월자를 들여와 그것을 감성적으로 느끼게 할 수 있었을까?

위계가 '더불어 살기'의 원리일 때, 어떤 인간적 권위도, 어떤 인간적 권력도 법의 근원으로 인식되지 않는다. 권력은 입법하는 권력으로서가 아니라, '보다 높은 곳에서 오는 법'의 유지와 보전을 담당하는 권력으로 인식된다. 모든 권위는 세계의 질서, 그리고 신을 기원으로 하는 법의 존중을 확보하는 것을 임무로 하지만, 어떤 권위도 이 임무를 인간의 권력으로부터 받은 바 없다. 인간의 모든 권력은 그때부터 그 정당성을 인정하는 사람들에게 초인간적, 초자연적, 신적 권력의 발현으로 나타난다. 피안과 차안의 중개자로서 정당한 것으로 인정된 전근대의 권위는 자연적 권력으로, 따라서 초자연적 권력으로 주어진다. 그것은 이 세상에 속해 있으나 그것이 전달하는 계명은 더 높은 곳으로부터 오고, 그것의 말은 초인간적 힘의 목소리를 들려준다. 그러므로 권위는 공포, 외경, 공경으로써만 다가갈 수 있는 대상이다. 위계의 원리에 기반을 둔 모든 사회에서 정당한 권위에 불복종하는 것은 종교 자체를 훼손하는 것으로 간주되고, 권력에 대한 비판은 불경죄로, 기존 질서에 대한 존중의 결여는 신성모독으로, 권위의 근거를 의심하는 것은 반역 행위로 간주된다. 위계의 원리에 기반을 둔 사회에서 정당하다고 인정되는 모든 인간적 권위는 그것이 가족적이든 군사적이든 종교적이든 귀족적이든 정치적 공동체 전체에 행사되는 것이든 간에 피

안과 차안의 중개자로 간주된다. 이 말은, 한편으로는 권위 자체가 그것보다 더 높은 데서 오는 법들에 엄격하게 지배받고 있으나 또 한편으로는 그것이 신적인 것에 참여한다는 것이다. 전근대의 국가 지배 사회에서 정당한 것으로 인정되는 권위는 신성화되어 있고, 자신의 존재와 드러냄의 방식에서 신성한 것과 관련되어 있음을 암시해야 한다. 그것은 광휘로 빛나고 위압적이어야 한다. 보다 정확히 말해 모든 권위는 그 지위에 걸맞은 광휘로 빛나야 한다. 권위가 높을수록 그것과 신적 권력과의 관계도 더욱 밀착된 것으로 여겨지고, 신적인 것과의 관련을 증명하는 특질들이 더욱 과시적이어야 한다. 전근대의 모든 국가 지배 사회에서 가장 높은 권위는 장엄한 분위기, 엄숙하고 호사스러운 의식, 화려한 예식을 통해서 자신의 힘을 과시함으로써 천상의 권력과 가까이 있음을 증명해야 한다. 우월함과 영광의 가시적 형식은 그리하여 단순한 형식으로서가 아니라 피안의 감성적 현현으로, 신성한 존재를 지각할 수 있게 해 주는 표상으로 인지된다. 의례, 호사스러움, 관대함, 장엄한 의식, 예절, 군대의 열병식은 형식적 외관이나 부수적 장식으로서가 아니라 그 반대로 초자연적인 지고한 존재, 신적인 것의 지상에서의 현존으로 느껴진다. 위계의 원리가 풍속을 지배할 때 세계의 일상적 경험은 초자연적 자연의 경험이 되고, 신성화된, 마법에 걸린 세계의 경험이 된다.

위계의 원리(타율성의 원리)가 풍속을 지배할 때, 가장 낮은 사회적 지위에 있는 사람들은 극단적인 경우 오로지 육체만을 지닌 존재

로 전락한다. 그들의 기능은 전적으로 육체적 임무를 완수하는 데 있다. 그들은 출생에 의해(자연적으로), 원칙적으로 죽도록 노동해야 하는 운명에 처해 있다. 그들이 감내하는 고통은 그들의 조건으로 인해 이미 정당화되어 있다. 그러나, 위계와 공동체적 삶의 의미가 부정되지 않는 범위 내에서이지만, 가장 낮은 사회적 지위의 사람들이 순전히 육체만으로 환원될 수는 없다. 그들은 위계적 사회에 통합되는 것과 동시에, 신분이 아무리 낮다 하더라도 사실상 위계를 통해 원칙적으로 신적인 것, 피안과 연결되어 있다. 왜냐하면 위계는 우월한 자와 저열한 자에게 상이한 삶의 방식을 부과함으로써 그들을 갈라놓고 그들 사이에 자연스러워 보이는 차이를 만들어 놓는 동시에, 상호적 의무로써 그들을 서로 연결시키고 있기 때문이다. 그들 사이에 만들어진 차별이 아무리 자연적 혹은 초자연적이라 할지라도 그들을 연결하는 자연적(초자연적) 유대가 결렬된다면 그 분열은 세계의 통일성을 위협하지 않을 수 없다. 한편으로 사회의 최정점(최고 권력, 이 세상에서 신적인 권위를 육화하는 권력)은 신들과의 인척관계 혹은 인접성에도 불구하고 지상의 세계에 연결되어 있고 이 세상에 닻을 내리고 있다. 그러면서 그는 여전히 자신이 보장하는 법, 신적인 기원을 가진 그 법에 종속되어 있다. 또 다른 한편, 신적인 측면(저세상에 있는 기반)은 이 정점(최고 권력자)을 통해 공동체로 침투하고 그로부터 위계를 통해 멀리, 가장 낮은 신분에까지 빛을 발산한다. 위계적 질서에 기반을 둔 사회는 바로 그 사회를 피안에 접안시키는 유대에 의해 하나의 전체로 결합되어 있는 한

에서 하나의 공동체, 공동체들, 혹은 집단들로 구성된 하나의 공동체가 된다. 이는 위계화된 질서의 경험이 오로지 자연적 질서의 경험만이 아니고 그것과 불가분하게 피안의 경험이기도 함을 의미한다. 그리고 신성의 경험인 피안의 경험은 단순히 비가시적인 것과의 관계가 아니라, 초자연적 힘이 차안에서 그 감성적인 현전을 드러냄을 의미한다.

피안과 차안의 중개자로서 모든 인간 권력은 또한 과거와 현재의 중개자이다. 그는 과거와 현재의 '자연적'('초자연적') 유대를 확고하게 할 임무를 지니고 있다. 더 나아가 그는 오늘날의 우리가 어떤 존재인지 가르쳐 주는 과거로서, 우리의 위대함의 증인으로 인식되거나 느껴지는, 권위를 지닌 과거와, 과거를 연장시키고 영구히 존속시켜야 할 현재 사이의 '자연적'('초자연적') 유대를 육화하고 있는 것으로 여겨진다. '더불어 살기'의 원리는 단순히 더불어 살기의 원리만이 아니다. 그것은 법, 권력, 권위, 규범의 경험만을 지배하지 않는다. 그것은 자연의, 피안의, 시간의 경험까지도 지배한다. 요컨대 이 원리는 세계 경험의 기반을 이룬다.

귀족사회의 인간 경험

세계를 경험하는 일은 필연적으로 인간을 경험하는 일이다.

사람들이 서로서로를 우선적으로 그리고 항상 자연적, 규범적,

초자연적 질서에 포함되어 있는 개인으로 인지할 때, 그들은 인간이 보편적이며 동시에 본질적인 존재라는 사실을 실감하지 못한다. 물론 타인과의 만남에서 서로 닮았다는 느낌을 가질 수는 있지만, 그거야 뭐 인류의 탄생 이래 가져 온 느낌이다. 자신의 동류 인간에서 벗어나지 않은 인간, 즉 문명화된 인간은 타인의 신체를 (모든 추론과 유추작용 이전에) 즉각 자신과 닮은 신체, 즉 '생명을 가진' 신체, 육화된 주체성, '사유하는' 신체로 파악한다. 타인을 자신과 닮은 자로 즉각 신체적으로 경험하는 것은 틀림없이 모든 인간에게 공통적인 현상이다.

사람들이 인간이라는 종의 모든 성원들을 지칭하는 명사를 만들어 낸 이래로, 즉 먼 고대, 아마도 국가의 탄생 이래로, 그들은 자신을 포함한 공통적 인간들에게 하나의 의미를 부여했고, 서로를 '인간으로서' 닮은 자로 인지할 수 있었다. 그러나 위계적 질서에 기초한 사회, 공동의 삶의 규범이 자연적이고 초자연적인 것으로 보이는 공동체 안에서는 그가 천성적(태생적)으로 어떠한 존재인지, 어떠한 존재여야 하는지 말해 주는 것은 위계적 공동체적 질서일 뿐이다. 이때부터 인간은 보편적이기는 하되 중요하지는 않은 것으로 여겨진다(동물의 한 종류로서 인간이 되는 것이다). 반면 특수한 인간(집단에 속한 인간), 즉 자연적(규범적이고 초자연적인) 질서에 부합하는 인간은 중요한 인간으로 인정되는 경향이 있다. 보편성(종교나 인종과 상관없이 모든 인간은 인간이라는 의미에서)은 물론 하나의 지위를 드러내는 것으로 인식될 수 있지만(인간이라는 장르는 신들보다 열등하고 다른 생물들보다 우월한

지위를 지닌다), 그러나 그것만으로 본질적인(중요한) 것으로 인식될 수는 없다. 우리의 일상적 양태는 모두 자연적(즉, 태생적) 양태라고 말할 때, 그것은 특수한 인간(집단에 소속된 인간)의 양태를 말할 뿐이어서 그와 다른 양태를 가진 사람들은 인간이라고 부를 수조차 없게 된다. 또 보편적 인간과 아무런 관계가 없는 양태를 보이는 인간은 전혀 인간의 본질을 소유하지 못하게 된다.

우리가 다른 인간을 경험하는 것은 자아를 경험하는 것과 불가분의 관계에 있다. 세계 경험이 자연적, 규범적, 포괄적, 초자연적 질서의 경험일 때 자아는 우선적으로 그리고 항상 자신을 근대적 의미의 주체로 경험하지는 못한다. 사회적 지위를 부여해 주는 소속관계가 자연적, 규범적인 것으로 인식될 때, 사람들에게 특권과 의무를 부여하며 그들이 어떤 존재인지, 어떤 존재여야 하는지를 드러내 보여 주는 것으로 인식될 때, 인간은 누구나 나를 나이게 하는 것, 나로 하여금 내가 돼야 하는 나로 만들어 주는 그것은 나로부터 오는 것이 아니라 나의 태생적 소속관계에서 온다는 확신을 가지려는 경향이 있다. 더 분명히 말해 내가 나인 것은, 즉 내가 행동하는 것처럼 내가 행동하고, 내가 생각하는 것을 내가 생각하고, 내가 느끼는 것을 내가 느끼고, 내가 원하는 것을 내가 원하고, 내가 욕망하는 것을 내가 욕망하는 것은, 나에 앞서 있고 나를 초월하는 질서에 내가 자연적(초자연적)으로 등록되어 있기 때문이다.

인류 전체에 대한 경험과 자아 경험은 타인에 관한 경험과 불가분의 관계에 있다. 사람들이 서로서로를 우선적으로 그리고 언제나

자연적 질서에 포함된 개인으로 인식할 때, 타인에 대한 경험은 논리적인 유사성과 이타성異他性(altérité)[71]의 경험이다. 타인은 어떤 지위, 어떤 공동체, 어떤 집단에 속한 존재로 자신을 보여 주는 까닭에 단번에 포섭된 존재로 나에게 나타난다. 어떠어떠한 소속관계로 자신을 보여 줌으로써 그는 즉각 그를 어떤 맥락 속에 위치짓는 하나의 의미를 지니고 나타난다. 내가 타인을 '이러한 존재로' 혹은 '저러한 존재로' 이해하는 까닭에, 다시 말해 그의 존재에 대한 선先이해에서 출발하여 그를 대하는 까닭에, 그는 이러저러한 맥락과 상관되는 의미를 지니고 나타난다. '이런 존재로' 혹은 '저런 존재로' 대하는 인식을 바탕으로 이해된 타인은, 그가 아무리 나와 다르다 할지라도 내가 그를 인간으로서 인식하면, 더 정확히 말해 그의 인간성을 우선적으로 이해하는 범위에서 그를 인식한다면, 그는 나와 닮은 존재이다. 그가 나와 동일한 종교를 가졌다면 내가 그를 한 종교의 일원으로서 인식하는 순간 그는 또한 나와 닮은 자로 나에게 나타난다. 그와 동시에 만일 그가 다른 계급, 다른 신분, 다른 민족에 속해 있다면, 그가 인간으로서, 같은 종교를 가진 사람으로서 아무리 나와 닮아 있다 하더라도 그는 나와 다른 존재로 나타난다. 위계의 원리와 공동체의 원리에 기반을 둔 사회에서 타인에

71 구조주의 계통의 이론에서, 어떤 주체가 그 자신으로서가 아니라 다른 우월적 주체 A에 대한 타자(~A)로서만 '구성'될 때, '~A는 이타성으로 정의(구성)된다'고 한다.

대한 경험은 우선적으로 그리고 언제나 불가분하게 유사성의 경험이다. 그의 존재의 이해에서 출발하여 파악된 타인은 나와 유사한 동시에 불가분하게 나와 다른 사람이다. 이 유사성과 이타성은 타인을 상이한 집단으로 구성된 전체 속에 위치짓는 선이해와 관련이 있다는 점에서 매우 논리적이다.

타인의 유사성과 이타성이 논리적일 때 그것들은 상대적이다. 타인은 이런저런 공통의 소속관계로 인하여 나와 닮은 자인 동시에, 그에게는 자연적으로 정체성을 부여하지만 나에게는 자연적으로 이질적인 이러저러한 소속관계로 인하여 나와 다른 존재이다. 타인의 유사성과 이타성이 논리적이고 상대적일 때 그것은 정도의 차이가 있을 수 있다는 점에서 질적인 것이다. 위계의 원리가 풍속을 지배할 때, 타인은 나와 다른 사회적 신분에 속해 있는 순간 나와 다른 존재로 나타난다. 그러나 만일 그가 다른 민족에 속해 있다면 그의 이타성은 보다 높은 강도를 지닐 것이다. 더구나 그가 다른 종교를 가졌다면 이타성의 정도는 더욱 높아질 것이다. 타인도 동물이라는 종의 일원으로서, 혹은 인류의 일원으로서 나와 닮은 자로 보일 수 있다. 그러나 그 유사성은 만일 그가 동일한 성별에 속해 있다면 보다 분명해질 것이고, 거기에 같은 종교를 가졌다면 보다 확대될 것이고, 같은 신분에 속해 있기까지 하다면 보다 완전한 것이 될 것이다. 그러나 귀족사회에서 타인의 이타성의 강도가 아무리 높다 할지라도, 그의 존재 자체를 이해하는 범위 내에서 그를 즉각적으로 파악하는 한 그는 나와 완전히 근본적으로 다른 존

재로는 결코 인식되지 않는다. 선이해에서 출발하여 인식할 때 타인은 이미 하나의 의미를 지니고 친근한 맥락 속에 통합된 존재로 나타난다.

인간에 대한 경험에서 상대방을 보편적이고 비본질적인(중요하지 않은) 인간이냐 본질적이고 특수한 인간이냐로 평가하는 것은 아직 자아가 스스로 생각하고 행동하고 느끼는 주체가 되지 못한 상태임을 증명하는 것이다. 타인에 대한 경험이 필연적으로 유사성과 이타성의 경험일 때에도 물론 인간은 서로에게 개인으로서 나타난다. 즉, 그들은 서로 개별적 관계를 유지한다. 그러나 그들은 우선적으로 그리고 항상 '개별적' 개인으로서가 아니라 '특수한' 개인으로서 자신을 보여 준다. 그리하여 서로서로에게 익명의 개인으로서가 아니라 성격이 정해진 개인으로서, 그리고 자의적 개인으로서가 아니라 규율 있는 개인으로서 나타난다.

각 개인은 자신의 특수한 소속관계에 따라 생각하고 행동하고 느끼는 경향이 있다는 점에서, 즉 자신에게 정체성을 부여하는 소속관계 안에 포함되어 있다는 점에서, 특수한 개인으로서 생각하고 행동하고 느낀다. 그는 태생적 소속관계에 의해 결정되는 역할을 자연적으로 수행하도록 요구되기 때문에 자신을 어떤 한 '인물'로 꾸민다. 자신의 신분을 알려주는 태도를 취하고, 자신이 속한 집단의 방식을 자신의 것으로 하고, 자신이 그리 돼야만 하는 존재에 자신을 부합시킨다. 각 개인은 보다 높은 곳에서 오는 법에 의해 결정되는 질서(하나의 조직과 하나의 계명)를 받아들이도록 운명지어져 있

다는 점에서 '명령을 받은' 존재이다. 위계에 기초한 사회는 특수화된, 성분이 정해진 명령을 받은 개인들을 만들어 내는 사회인 만큼, 성원들의 개별화를 억압하고 은폐하려는 경향을 지닌다. 왜냐하면 모든 개별화는 탈특수화(집단에서 벗어나기)를 전제로 하기 때문이다.

어떤 의미에서 특수화가 탈개별화를, 개별화가 탈특수화를 야기하는 것일까? 특수한 개인과 개별적 개인을 구별짓는 의미를 정확히 밝혀 보자. 단순한 구체적 사물로부터 출발하자. 왜냐하면 하나의 사물, 하나의 단순한 구체적 사물은 하나의 인간존재와 마찬가지로, 이 말의 가장 오래된 의미에서, 하나의 개체(개인), 즉 하나의 인지 가능한, 지각할 수 있는 단일체를 형성하는, 구체적인 '원자적' 전체이기 때문이다.

그렇다면 무엇이 개별적 사물과 특수한 사물을 구별짓는가?

특수와 개별

경험의 대상인 물체를 지각하는 것은 개별화된 대상을 지각하는 것이다. 우리는 이 의자, 이 테이블, 이 연필을 지각한다. 하나의 대상이 우리의 지각 앞에 나타나는 것은 그것이 원래 있던 희미한 배경에서 분리되면서부터다. 그러므로 대상이 모습을 보이는 것은 스스로를 개별화함으로써다. 그 대상은 하나의 배경을 뒤로하여 자신을 드러내고, 하나의 사태에서 자신을 분리시킨다. 이 사물은

배경으로부터 이러저러한 대상을 선취하는 나의 지각이 있기 전까지는 우선 하나의 전체, 하나의 사태로 제시된다. 내가 거기서 개별화된 하나의 물건을 선취하는 그 사태 자체도 보다 큰 다른 맥락에 포함되어 있고, 그 맥락은 또 다른 전체들과 관련을 맺고 있다. 요컨대 하나의 물체는 하나의 실천적 세계로부터 솟아오르며 개체화되고, 또 그 세계로부터 하나의 의미를 부여받는다. 그런데 이 물체의 역설은, 개체로 출현하는데도 전혀 개별화를 야기하지 않는다는 점이다. 개체화된 대상으로 지각되면서도 개별성이 뚜렷이 드러나지 않는 이유는 그 개체가 자신을 드러내는 의미의 일반성에 함몰되어 있는 까닭이다.

개체화한 하나의 대상은 이미 하나의 의미를 지니지 않고서는 지각될 수 없다. 왜냐하면 이미 '이것' 혹은 '저것'으로서 나타남이 없이는 대상은 개체화된 대상으로 나타날 수 없기 때문이다. 그것은 결코 헐벗은 상태로 있을 수 없다.[72] 내가 이 가구를 인식하는 순간 가구는 그것을 둘러싼 다른 대상들로부터 자신을 드러내고, 내가 그것을 시선으로 고정시키는 순간 책상으로, 혹은 마호가니 가구로, 또 혹은 제정 시대 양식의 테이블로 나에게 나타난다.

'동일한' 하나의 지각, 여기 지금 있는 그대로의 이 개별적인 가구의 지각이 다른 의미들을 파악하는 기초로도 쓰일 수 있을까? 하나의 물체는 먼저 '벌거벗은' 지각으로(의미 없는 순수한 감각적 대상으

72 [원주] E. Husserl, *Recherches logiques*, 제6 탐구의 제1장 §6 참고.

로, 단순히 그저 주어진 것으로) 나타나고, 이어서 다양한 의미가 입혀져 '이것' 혹은 '저것'으로 파악되는 것일까? 실제로 모든 의미 이전의 지각, 다시 말해 하나의 의미가 활성화시키지 않는 지각은 결코 개체화된 물체의 지각이 아니다. 개체화된 대상이 나에게 주어질 때, 그것에는 이미 하나의 의미가 부여되어 있다. 미리 부여받은 의미가 없는 순수 소여所與(donnée, 주어진 것)가 먼저 있고 그다음에 하나의 의미가 나타나 그것을 변화시키는 것이 아니다. 의미는 개체화에 앞서 있고, 소여의 주어짐을 가능하게 한다. 하나의 대상이 개체화된 모습으로 포착되는 순간 그것은 일반적 의미와 더불어 대상이 된다. 그리고 곧장 그것이 소속된 총체의 성질과, 우리의 시선 앞에 그것을 가져다 준 인식능력이 그것의 개별성을 흡수해 버린다. 내가 이 연필을 연필로 보는 순간 나는 당연히 이 연필을 인식하는 것이고, 그것은 실제로 다른 모든 연필들과 다르다. 그러나 나는 그것에서 '하나의' 연필을, 다시 말해 연필의 한 견본을 보는 것이고, 따라서 그것은 다른 모든 연필들과 공통적으로 가지고 있는 성질들로서 나타난다. 다시 말해, 내가 그것에서 다른 모든 연필들과 관련된 표상을 파악할 때 비로소 나는 하나의 연필을 인식하는 것이다. 그것의 개별성은 그것을 연필로서 나타나게 하는 표상 너머에서 사라진다. 다시 말해, 대상에 대한 모든 지각은 이미 하나의 분류 작업이다. 지각된 대상은 그것이 암암리에 분류되는 순간 탈개별화되고, 같은 부류에 속하는 다른 모든 대상들과 동화된다. 그런데 이 대상들은 또한 이미 자신들을 결정짓는 개념 속에 함몰되어

있다.

일상생활에서 통상적 물체들은 금세 의미를 지녀, 우리는 그것들을 실천적으로 이해할 수 있다. 이 검은 한 덩어리의 물체에서 석탄을 인식하는 것은 거기서 '난방 재료'를 보는 것이다.[73] 그렇다면 개별화의 경험은 우리에게 불가능한 것일까?

인간이 각자 자신의 사회적 신분을 지니고 공동체의 일원으로서 나타날 때, 그는 이미 하나의 전체적 맥락에서 오는 의미를 띤, '이런 존재' 혹은 '저런 존재'로 나타난다. 그 각각의 인간은 정체성이 주어져 있고 따라서 성격이 정해진 하나의 인물로, 삶의 방식들로 정의되는 한 개인으로, 개별적 개인이 아니라 특수한 개인으로 나타난다. 그렇다면 그것을 둘러싼 세계의 한가운데에서 이해된 물체처럼 타인도 개별성으로 지각될 수 없다고 말할 수 있을까? 그가 개인으로 나타나는 것은 오로지 그가 이미 이해되었을 때, 이미 하나의 맥락 속에 놓여 있을 때, 이미 탈개별화되었을 때뿐이라고 말할 수 있을까? 그는 항상 '이런 존재' 혹은 '저런 존재'로서, 즉 부모로서, 내가 알지 못하는 어떤 사람이나 이방인으로서, 친구나 적이나 행인으로서, 여자나 남자로서, 어른이나 노인이나 어린아이로서, 협력자나 경쟁자로서 지각되기 때문에 추상적 개인으로 지각될

73 [원주] E. Husserl, *Ideen zu einer Phänomenologie und phänomelogischen Philosophie,* Zweites Buch: *Phänomenologische Untersuchungen zur Konstitution,* in *Husserliana IV,* La Haye: M. Nijhoff, 1952, §50 (tr. E. Escoubas, *Rechrches phénoménologiques pour la Constitution,* PUF, 1982, p.264).

수 없다고 말할 수 있을까? 조제프 드 메스트르[74]의 말처럼 오로지 인간일 뿐인 인간은 이미 인간이 아니라고 말할 수 있을까?

우리의 지각은 우리 앞에 놓인 대상이 '무엇으로' 지각되는가를 결정짓는 하나의 개념에 의해 인도되는 까닭에 그 대상의 개별성을 지워 버린다. 하지만 나는 대상을 개념화하지 않고 단순히 지각만 할 수는 없는 것일까? 물론 경험적 대상은 이미 분류되지 않은 채, 일반적 의미를 지니지 않은 채, 특수한 맥락 속에 편입되지 않은 채 인식될 수는 없을 것이다. 색채, 음향, 냄새도 그러할까? 내 눈앞에 나타나는 이 붉은 색은 그것이 나에게 '붉은 것으로' 나타날 때 이미 개별적인 감각이 아니다. 내가 거기서 붉은 색을 알아보는 순간, 내가 지각하는 것은 '하나의' 붉은 색, 그것이 불러일으키는 다양한 감각을 통하여, 그것이 잠겨 있는 빛의 모든 변화들을 통하여 '동일한' 붉은 색으로 주어지는 하나의 붉은 색, 이미 하나의 의미를 띠고 따라서 서로 뒤섞이는 문화적 혹은 상징적인 함축적 의미들이 겹쳐서 나타나는 붉은 색이다.[75] 전前개념적인 경험은 우리에게 불가능한 것일까?

'이것은 나에게 기분 좋은 것이다', 혹은 '이것은 나에게 기분 나쁜 것이다'라고 말해 주는 감각의 판단에는 우선 지각되고 사유되는 '이것'이 있다. 왜냐하면 거기엔 판단이 있기 때문이다. 그런데

74 1753~1821, 프랑스의 초국경 교황주의자.

75 [원주] M. Merleau-Ponty, *Le visible et l'invisible*, Gallimard, 1964, pp.173-174.

판단하는 사유, 즉 우리의 기분을 좋게 하거나 나쁘게 하는 사물과, 그것들이 기분 좋은 것이다 혹은 기분 나쁜 것이다 하고 느끼는 감각 사이에 관계를 설정하는 사유는 모든 개념의 밖에서 나에게 오는 사유이고, 어떤 개념화도 전제하지 않고 어떤 의미도 띠지 않는, 요컨대 몸의 사유이다. 인간의 육체는 자신을 만족시키거나 혹은 자신에게 결핍되어 있는 것에 근본적으로 의존할 수밖에 없으므로 몸의 사유는 사물의 외부를 대상으로 삼는다. 그러나 몸의 사유는 물 자체에 의해 '촉발'되기는 했어도 몸 안에 갇혀 있다. 그것은 물 자체를 직접 대할 수 없는 까닭에 갇힌 상태로 남아 있다. 그 사유는 사물을, 그것이 불러일으킨 감각적 효과와 연결시키지 않고서는, 그리고 그것이 야기하는 쾌락 혹은 고통 속에 그것을 용해시키지 않고서는 파악할 수 없다. 즉, 감각의 판단은 사물을 그 자체로 받아들일 수 없기 때문에 판단된 사물의 개별성과는 상관이 없다. 감각은 판단하지 않고 물체를 받아들일 수는 없는 것일까?

물론 감각 상실, 일상적 의미의 사라짐을 경험하는 것도 인간적 경험이다. 친근하던 것이 낯선 것이 될 수 있고, 모든 지표들이 소실될 수도 있다. 그러나 그것이 무無의 경험이든 날것 그대로의 존재의 경험이든, 감각 상실의 경험이든 지표들이 사라지는 경험이든 간에, 그 경험은 항상 사물의 탈개체화의 경험이다. 그토록 우리는 개별성의 경험에 접근하기가 힘든 것일까?

개별성은 칸트가 묘사한 미적 경험 속에서 물론 경험될 수 있다. 반성적 미적 판단은 이미 결정된 개념에 의해 방향이 잡히는 것도,

실천적 목적이나 목표에 의해 인도되는 것도, 육체적 욕구나 욕망에 지배되는 것도 아닌 까닭에 개별성을 향해 열려 있다. 그것은 몸의, 감각의 사유에서 연원하는 것이지만, 그러나 그것은 아무런 이해관계가 없는 무관심적(désintéressée) 사유이므로, 이때부터 자유로운 반성이 시작된다. 즉, 아무런 결정된 개념도, 공리적 목적도, 즐김도 없이 자유롭게 사유하는 것이다. 예술작품은 개별적인 것으로 파악될 때 보편성을 띠게 된다. 예술작품은 하나의 역사적, 문화적 혹은 심리적 맥락으로 환원될 수 없는 것으로 나타나는 까닭에 실천적 혹은 공리적 전망을 벗어나고, 그것이 가져다주는 행복감에 종속되지 않는다. 모든 위대한 작품은 보편성과 개별성의 기이한 결합을 언뜻 보여 준다.

타인과의 관계도, 일체의 결정적 개념에 포섭되지 않은 채, 타자를 하나의 수단으로 환원시키는 일도 없이, 모든 탐욕과 무관하게 맺어질 수 있을까? 사람 사이의 관계라는 것이 모든 인식, 실천적 관심, 만족의 추구에 앞서서 정립될 수 있는 것일까? 요컨대 이해관계를 초월한, 따라서 자유로운 것이 될 수 있을까? 그것은 다음과 같은 질문을 던지는 것과 같다. 즉, 타인에 대한 경험은 미적 경험과 마찬가지로 개별성에 대한 보편적 경험일 수 있는가?

한 인간의 육체가 그 아름다움으로 우리를 사로잡을 때, 그것은 물론 그 개별성으로서 파악된다. 그것은 반성적 미적 판단에 따라 파악된 것이다. 그러나 시선의 대상이 타인의 개별적인 육체적 형태일 때 그는 더 이상 인간으로서 파악되지 않는다. 하나의 얼굴은

개별적인 것이지만 그것은 비인간화된 것으로, 우리가 그 윤곽, 눈의 색깔, 머리칼의 물결치는 모양, 코의 형태, 혹은 뺨의 피부를 감탄하면서 하나의 조형적 형태로 관찰할 때, 레비나스가 강조했듯이 그 얼굴은 인간의 얼굴로서 의미를 잃는다. 그러나 근대의 여명기 작품 속 일상생활에서 보이는, 나와 닮은 사람으로서 타인의 경험은 그를 특수화하지 않으면서 인간 그 자체를 받아들이고, 그를 비인간화하지 않으면서 그의 개별성을 파악한다.

민주사회의 세계 경험

위계가 탈자연화될 때, 권위가 탈신성화될 때, 개인들이 서로서로 독립하게 될 때, 세계와 인간에 관한 경험이 어떻게 정립되기 시작했는지 다시 생각해 보자.

신분의 평등, 인간의 자율성, 개인의 독립은 18세기 후반 공공연히 주장되었고, '더불어 살기'의 기본 원리로 인정되었으며, 미국과 프랑스의 혁명에서 태어난 헌법에 기록되었다. 그것들은 그러나 정치적 기획 가운데서 공공연히 요구되기 이전에 관습 속에 침투하였고, 이미 인간관계를 구조화하기 시작하였다. 평등, 자율성, 개인의 독립을 공동생활의 원리로 정립하기 이전에 벌써 사람들은 서로를 평등한 존재로 대하고, 자율적 방식으로 행동하고, 서로 독립된 존재가 되기 시작했다. 평등화는 특정 전통적 위계에 대한 반발을 시

작으로 은밀하게 진행되었다. 자율화는 권위의 근거에 대해 점차 의문을 품으면서 조금씩 형성되었다. 개인의 독립은 개인의 특정 소속관계에 대한 이의 제기와 더불어 서서히 이루어졌다. 전통적 위계, 권위의 근거, 개인의 특정 소속관계에 대한 점차 증대되는 집단적 고발은 신분의 평등, 인간의 자율성, 독립의 점진적 정복의 가시적인 이면과도 같은 것이었다. 근대 여명기 이래 고발은 관습의 한가운데서 이루어지고, 일상의 생활 태도를 지배하고, '더불어 살기'의 관계를 변형시키기 시작했다. 그것은 위계, 공동체적 유대, 권위의 탈신성화를 전제로 한다. 위계적, 공동체적 질서의 이 탈자연화, 탈신성화는 그 자체가 일상생활 가운데서 나와 닮은 사람으로서의 타인 경험의 출현과 연결되어 있으며, 그 경험은 세계와 인간에 관한 새로운 경험의 기원을 이룬다.

위계적, 공동체적 질서가 탈자연화될 때, 그것의 '자연성'도 근원적으로 바뀌는 것처럼 보인다. 그것은 처음으로 그 구성원들의 눈에 전통적 관습적 질서로 나타난다. 다시 말해, 처음으로 전통이 세계의 자연적 질서의 자연적 전승이 아니라 한갓 하나의 전통(다양한 여러 전통들 가운데 하나)으로 나타난다. 그리하여 관습은 처음으로, 우리의 존재와 우리의 당위적 존재에 부합하는 까닭에 자연적인 것으로 생각되는 습속으로서가 아니라, 하나의 관습(다양한 여러 관습들 가운데 하나)으로 나타난 것이다. 동시에 무엇이 자연인가를 결정하는 과정 — 자연에 속하는 것과 자연적 질서에 속하지 않는 것의 집단적 이해와 경험 — 도 심대한 변화를 겪는다. 위계적, 공동체적

질서가 자연적 질서와 분리될 때(탈자연화할 때), 그것이 분리되어 나온 자연적 질서, 다시 말해 모습을 드러낸 자연적 질서는 더 이상 그 분리 이전에 자연적으로 보이던 것과 같은 의미에서 자연적인 것으로 보이지 않는다. 자연적으로 보이지만, 그 자연은 더 이상 초자연적인 것도, 포괄적인 것도, 규범적인 것도 아니다.

봉건적 위계는 지상의 권위들에게 후광을 주는 듯이 보이던 신성성이 사라지기 시작할 때 탈자연화하고, 인간적 기원을 드러내 보이기 시작했다. 과거에 신의 존재는 권능의 빛을 발산하는 듯이 보였고, 모든 합법적 권위를 관통하는 듯이 보였으며, 지상의 최고 권력자들의 위엄, 광휘, 영광 속에서 반짝반짝 빛나는 듯이 보였다. 그런데 이제 그 신의 모습이 한갓 눈속임 연출로 보이기 시작했다. 우월한 자들의 우월성을 구현하는 기호들은 과시적 호사스러움, 인위적 장식, 낡아 빠진 허식임이 드러나고 말았다. 요컨대 위계적, 공동체적 질서의 탈자연화는 모든 권위가 가지고 있는 듯이 보이던 신적인 유대가 끊어질 때 일어난다. 관습의 탈자연화와 권위의 탈신성화가 동시에 경험되었다. 그런데 신성이 그들의 위계적, 공동체적 조직에서 물러날 때, 전통적 위계에 대한 믿음을 잃은 사람들의 눈에는 그것은 동시에 자연 그 자체로부터(세계의 자연적 질서로부터)도 물러나는 듯이 보였다. 왜냐하면 위계적, 공동체적 조직은 세계의 자연적 질서 속에 있는 것으로 보이던 것이었기 때문이다. 사람들이 서로를 동등한 존재로 인정하기 시작할 때 이루어지는 경험이 권위의 탈신성화의 경험이면서 동시에 자연적 질서의 탈신성

화의 경험, 다시 말해 세계가 주술에서 깨어나는 경험이기도 한 것은 이런 의미에서다. 권위가 탈신성화할 때, 자연적 질서는 모든 초자연적 존재에서 벗어나고, 세계는 저세상, 피안에서 떨어져 나오고, 가시적인 것은 비가시적인 것과 결별한다.

세계가 탈신성화되고, 주술에서 풀려나고, 차안이 탈신성화된 결과, 신적인 것, 다시 말해 저세상의 경험은 ─ 최소한 집단적 감수성에 의해 경험되거나 여론 가운데에서 공공연히 드러나는 그 경험은 ─ 심대한 변화를 겪게 된다. 그것은 처음으로 그 말의 정확한 의미에서 피안의 경험이 된다. 저세상이 더 이상 경험적으로 이 세상에 존재하지 않을 때, 그것은 우선적으로 그리고 항상 우리가 살고 있는 이 세상 저 너머로 이해되거나 느껴진다. 피안의 세계, 즉 저세상은 우리가 살고 있는 세계 저쪽으로, 더 정확히 말해 인간의 세계 저쪽으로, 인간이 경험할 수 있는 유일한 세계의 저편으로 물러난다. 피안이 더 이상 우리 세계에 그림자를 드리우는 세계로 경험되지 않는 순간, 그것은 더 이상 저세상으로 느껴지지 않는다. '진정한 세계'로서 '저세상'은 니체의 말대로 '우화'가 된다. 피안은 이제 저세상, 다른 세계로 이해되는 것이 아니라 세계의 저 밖으로만 이해될 뿐이고, 따라서 우리 인간의 세계는 더 이상 이 세상, 차안으로 인식되지 않는다. 이젠 오로지 하나의 세계만이 있기 때문이다. 그렇다면 피안은 위계가 탈자연화하는 순간 인간의 경험에서 사라져 버리기 시작한다고 결론지어야 할까?

세계의 탈신성화가 피안의 경험의 사라짐이나 종교적 감정의 해

소를 초래하는 것은 결코 아니지만, 분명히 종교적 믿음의 심대한 변화를 수반한다. 그것은 피안이 이 세계의 저 바깥에 있다는, 비가시적인 것은 말 그대로 비가시적인 것이라는 생각을 신자들 사이에 퍼뜨린다. 그 결과 신은 원리상 인간의 모든 인식에서 벗어난다. 16세기에 그다지도 위험스러워 보였고[76] 데카르트에 의해 하나의 원리로 정립되었을 때도 여전히 전복적인 것으로 보였던, 권위의 근거에 대한 이의 제기는 18세기 전체를 통하여 관습 속으로 파고든다.[77] 그와 마찬가지로 신이 불가지의 존재라는 생각, 칸트나 피히테에게는 무신론에서 연원하는 것으로 보였던 생각이 일반 여론의 한가운데로 침투해 들어와, 19세기 초부터 기성 사상이 된다. 헤겔은 그 사실을 공공연히 개탄하면서도 명료하게 확인한다. "우리가 신에 대해 아무것도 알 수 없고 신을 이해할 수 없음을 주장하는 교조적 이론이 우리 시대에는 완전히 인정된 진실, 합의된 사실 — 일종의 선입견 — 이 되었다."[78]

76 [원주] 몽테뉴에 의하면, 루터가 가져온 "새로운 것들"은 가증스러운 무신론으로 기울게 되는 "질병의 시작"이다. 그것들은 "천한 사람들"로 하여금 "자신의 원칙을 개입시키고 자신이 일일이 동의하지 않는 것은 아무것도 받아들이지 않도록" 부추기게 되기 때문이다. *Essais*, Livre second, chap. XII, "Apologie de Raimond Sebond," Gallimard, Folio, p.139.

77 [원주] 토크빌이 아마도 몽테뉴의 예언에서 힌트를 얻어 강조했듯이, 루터는 "종교사상의 테두리 안에" 데카르트가 모든 문제에 적용할 것을 제의한 방법(스스로 판단하기)을 도입했고, 그것은 볼테르 시대에는 "일제히 책 속에서 나와 사회 속으로 침투해 들어갔다"(『미국의 민주주의』, II.1의 제1장).

피안이 이 세계 저 너머의 것으로 여겨지고 신이 비가시적 존재 혹은 감각적 부재로 경험될 때, 그 어떤 신적인 것도 인간에 의해 인식될 수 없고, 천사와 성자들에 대한 맹목적 경배는 진정한 종교에서 오는 것이 아니라 미신에서 온다는 것이 신자들의 눈에도 분명해진다. 인간 상호간의 평등관계에 의해 성립된 근대적 경험은 피안의 세계를 향한 새로운 길을 열었다. 그리하여 사람들은 신성한 것에 대한 매혹에서 해방되고 감성적 매개물에 대한 무조건적 복종에서도 벗어나게 되었을 것이다. 아마도 순수한 진정한 종교는 고대세계에서 시작되어 완전하게 전개된 것이 아니라, 근대의 여명기에 사람들이 신을 이 세상에서부터 출발하여 생각하지 않게 되었을 때 태동했는지도 모른다. 이때부터 사람들은 피안을 피안으로 경험하기 시작했다. 타율성의 원리가 다음과 같은 이념을 끌어낼 때, 즉 천상의 독재자가 천상과 마찬가지로 지상에도 군림하고, 신은 그에게 봉사하고 그에게 소유당하기를 허락하는 사람들을 보호하고, 모든 정당한 권위의 근원이며 분노하고 복수하는 신이라고 사람들이 생각할 때, 어떻게 맹신과 미신을 불러오지 않을 수 있겠는가? 칸트가 강조했듯이, 노예적 굴종의 요구로 이해되는 타율성의 원리는 아마도 종교의 기반이 되는 원리가 아니라 종교의 부패의 원리일 것이다.[79]

78 [원주] F. Hegel, *Leçon sur la philosophie de la religion*, Première partie, Introduction, tr. Pierre Garniron, PUF, 1996, p.5.

세계가 탈신성화하고 모든 초자연성에서 벗어나기 시작할 때 위계적, 공동체적 질서는 탈자연화하고, 따라서 전통은 한갓 하나의 전통으로, 관습은 한갓 관습으로, 우연적 혹은 인습적인 삶의 습관적 방식으로 나타난다. 그때부터 자연의 질서와 '더불어 살기'의 질서는 근본적으로 서로 구별되고 완전히 이질적인 두 질서로 분열된다. 그 하나는 인간의 행위의 결과로서 삶으로 들어오는 질서로, 그것은 스스로 이루어지지 않고 구성원들의 끊임없는 활동에 의해 유지되는 질서다. 요컨대 그것은 그것을 구성하는 사람들에, 그들의 행위, 결정, 주도, 합의에 근본적으로 의존하는 더불어 살기의 질서다. 다른 하나는 더불어 살기의 질서의 대책점에서(그러나 위계적, 공동체적 질서가 떨어져 나가기 전의 자연적 질서와 마찬가지로) 변함없이 유지되고, 스스로 이루어지고, 우리가 결정하는 것, 원하는 것과 상관없이 그리 돼야 하는 것이 되고, 존재하기를 계속하는 질서, 자연적 질서다. 자연적 질서가 더불어 살기의 질서와 근원적으로 분리될 때 자연은 이제 객관적이고 외적인 것으로 나타난다. 그것은 더 이상 우리를 포괄하는 것으로 경험되지 않는다. 그리하여 자연을 체계적으로 이해하고, 그것을 기술에 의해 지배한다는 생각이 의미를 띨 수 있게 된다.

위계적, 공동체적 질서가 자연적 질서와 분리되면 자연적인 질서도 더 이상 규범적인 질서로 보이지 않게 된다. 왜냐하면 세상의 자

79 [원주] 『실천이성 비판』 결론과, 『판단력 비판』 §28 참조.

연적 질서는 위계적, 공동체적 질서를 포괄할 때만 규범적으로 보이기 때문이다. 자연이 인간의 삶의 방식 바깥에 있는 객관적 영역에 자리 잡고 있을 때, 자연은 인간이 본질적으로 무엇인지, 무엇이 돼야 하는지 말해 줄 수 없다. 자연은 기이하게 침묵한다. 사람들이 서로를 평등한 존재로 대하기 시작했을 때 그들이 경험하기 시작한 자연은, 위계의 원리에 기초한 사회에서 자연으로서 경험되던 자연과 달리 점차 규범적 차원을 잃어버리게 되고 따라서 규범으로 인정되는 규범은 모든 자연적 차원에서 조금씩 벗어난다.

민주사회의 인간 경험

위계가 탈자연화할 때, 권위가 탈신성화할 때, 공동체적 유대가 느슨해질 때, 인간은 세계와 피안의 분리를, 자연과 규범의 분리를, 그리고 세계 한가운데서 자연적 질서와 공동체적 질서가 분리됨을 경험하고 그리하여 새로운 세계 경험이 성립한다. 그런데 이 새로운 세계 경험은 ─ 그것은 필연적으로 자연의, 피안의, 시간의, 권력의 새로운 경험이기도 한데 ─ 우리의 인간성, 우리 자신, 그리고 타인에 관한 경험과 연결되어 있다.

위계적, 공동체적 질서가 탈자연화할 때, 세계의 질서가 탈신성화할 때, 종래 사회적 신분을 부여해 주고 특수한 삶의 방식을 부과하던 태생적 소속관계는 더 이상 본질적이지도 규범적이지도 않

은 것으로 나타난다. 그것은 더 이상 우리가 본질적으로 어떤 존재인지, 우리가 자연적으로 어떤 존재가 돼야 하는지 가르쳐 주지 않는다. 인종, 성별, 종족과 같은 태생에 의한 소속관계처럼 생래적으로 부여되는 소속관계들도 있기는 하다. 그러나 그것들은 더 이상 본질적인(우리가 본질적으로 어떤 존재인가를 구성하는) 것을 나타내지도 않고, 규범적인 것으로 나타나지도 않는다(우리가 어떻게 살아야 하는지를 말해 주지 않는다). 습관적 방식들(관습, 생활방식, 전통)은 더 이상 우리가 어떤 존재인지를 드러내 주는 것이 아니라 그저 우연하고 다양한 삶의 방식일 뿐이다. 다만 그 다양한 특수한 방식들이 인간의 기원을 힐끗 보여 주기는 한다. 각자의 속에 있는 인간이 그 어떤 특수한 소속관계보다 더 근원적인 것으로, 다시 말해 우리의 본질을 구성하는 것으로 느껴지기 시작한다. 그저 단순히 인간에 소속되었다는 것이외의 그 어떤 소속관계도 본질적인 것으로 보이지 않는다.

특이한 것은, 이처럼 본질적으로 느껴지는 보편적 인간이 결코 자연적인 것으로 느껴지지 않는다는 점이다. 보편적 인간은 각자에게 마치 자연인 것처럼 주어지는 것이 아니다. 각자는 누구이며 본질적으로 어떤 존재인지, 그리고 어떤 존재여야 하는지는 자연스러운 삶의 방식으로는 결코 수행되지도 않고 보여지지도 않는다. 각자 속에 있는 인간은 탈자연화하고, 따라서 모습을 감춘다. 우리의 보편적 본질적 인간이 모습을 감추는 동시에 각자에게 규범으로 군림한다. 인간이 그 어떤 특수한 소속관계보다 더 근원적인 것처럼 느껴지고 인간적 삶의 방식의 기원처럼 느껴지게 되면서부터, 인

간은 자율성을 가졌다는 생각이 통용되기 시작하고 따라서 타인을 하나의 인간존재로, 즉 자율적 존재로 대할 의무가 지상명령처럼 느껴지기 시작한다. 관습적 방식이 한갓 관습으로, 여러 전통들 가운데 하나일 뿐으로 여겨질 때, 모든 인간존재를 하나의 인간존재로 대할 의무가 (모든 계산, 모든 추론에 선행하여) 즉각 강제적으로 주어진다. 칸트의 말대로 인간을 "결코 한갓 수단으로서가 아니라 항상 목적으로" 대해야만 하는 의무인 것이다. 칸트의 이 말은 막상 구체적으로 행동을 하려 할 때면 도무지 무슨 말인지 모르게 모호한 것도 사실이지만 말이다. 이 의무는 모든 관습, 모든 인습, 모든 실정법을 초월하는 원칙이다. 이 의무는 어떤 하나의 관습이나 전통에서 연원하는 것이 아니다. 어떤 하나의 인습이나 실정법에서 오는 것도 아니다. 이 의무는 모든 인간적 결정보다 높은 데서 온다. 그것은 모든 개인적 혹은 집단적 의지를 초월하지만, 모든 종교적 계시에서도 벗어나 있다. 모든 종교적 기반과 결별하고 동시에 관행, 관습, 규정, 개인이나 집단의 결정을 초월할 때, 순수한 도덕으로서 도덕성이 모습을 드러낸다.

현실세계와 피안이 분리되는 경험은 자연과 규범이 분리되는 것과 불가분의 관계인데, 이 경험을 통해 규범 또한 두 부분으로 분리된다. 규범이란 원래 한편으로는 관습, 관례, 실정법 같은 관행에 의해 만들어진 우연적 규범들이고, 다른 한편으로는 모든 공리적, 계산적 고려에 선행하는, 어떤 이론적 추론에 의해서도 연역되지 않는, 순수한 도덕성에서 연원하는, 각각의 인간을 초월하는 하나

의 인간성에서 오는 법, 즉 인간을 목적으로서 존중해야만 하는 정
언定言적 법칙[80]인데, 이 우연적 규범과 정언적 법칙 사이에 분리가
일어나는 것이다. 인간은 한갓 인간일 뿐이라는 것을 경험하는 일
은 사람들이 서로를 평등하고 자율적인 존재로 느끼고 또 그렇게
되기를 원하기 시작할 때 가능한 것으로, 피안에 대한 탈종교적 경
험이라 할 수 있다. 즉, 그것은 전통에서 오는 것도, 관례에서 오는
것도, 어떤 결정이나 어떤 권력에서 오는 것도 아닌, 정언적 명령을
받아들이는 것이다.

그러한 도덕(모든 종교적 근원에서 독립해 있고 우연적 규범에서 분리되어
있는 도덕률)이 지상명령처럼 (모든 계산, 모든 추론, 모든 반성에 앞서서) 주
어진다고 하는 것은, 종교적 혹은 공동체적인 모든 굴종에서 해방
된 도덕적 행위가 인간 각자 속에 있는, 인간의 존엄성에 대한 윤
리적 감수성을 전제로 한다는 것을 의미한다. 도덕적 반성(어떤 경우
에, 어떤 상황에서 어떻게 행동해야 하는지)은 만일 내가 오로지 나 자신의
쾌락만을 쫓아 행동한다면 나는 나 자신이 '돼야만 하는 그 나'가
아닐 것이라는 즉각적(반성적이 아닌) 확신, 즉 도덕감정을 전제로 한
다. 법이 신적 기원을 가진다는 원리와 정당한 권위가 종교적 기반
을 가진다는 원리에 의해 지배되는 세계에서도 도덕적 반성은 물
론 윤리적 감수성을 전제로 한다. 그 사회에서도 인간은 만일 그가

80 'A하거나 B하라'라는 선언(選言)적 명령(법칙), '만약 P라면 Q하라'라는 가언(假
言)적 명령과 달리, 선택의 여지와 가정이 없는 절대적 명령.

본질적이라고 판단하는 소속관계에 충실하지 못하다면 그 자신이 될 수 없다는 확신에 의해 움직인다. 그러나 귀족 체제에서 성립된 윤리적 감수성은 있는 그대로의 인간에 대한 윤리적 감수성이 결코 아니다. 인간의 자율성이라는 이념이 느껴지기 시작할 때, 도덕적 반성은 자율적 존재로서 인간 각자 속에 있는 인간성에 대한 감수성 혹은 인간의 존엄성 앞에서, 그 존엄성을 통해 나의 자아(개별적 자아로서의 나)는 즉각적으로 책임이 있게 됨을 알게 된다. 있는 그대로의 인간존재에 대한 연민(pitié)의 감정이 근대에 태어났다는 사실이 증명하듯, 이 생활방식의 민주화는 새로운 윤리적 감수성의 기원을 이룬다. 생활방식이 민주화할 때 우리는 어떤 일정한 사람들의 고통만이 아니라, 이방인이든 죄인이든 적이든 그 누구든 고통받는다는 것이 견디기 힘들어지는 것이다.[81]

사회적 신분을 부여하는 소속관계가 자연적인(동시에 초자연적이고 규범적인) 것으로 느껴질 때, 이 소속관계는 습관적 태도를 자연화시키게 되므로 습관도 한갓 습관처럼 보이지 않게 된다. 마치 여러 양태들이 그들의 공통적 실체를 드러내듯이 습관적 방식들도 그것들의 자연적 소속관계를 표현하는 것처럼 보인다. 자연적인 것으로 간주되는 소속관계가 일상적 태도를 통해서 나타날 때, 그 소속관계들은 주체성을 흡수하는 경향이 있다. 위계에 의해 지배되는 사회의 구성원들이 우선적으로 그리고 항상 느끼는 자아 경험은 자연

81 [원주] 토크빌, 『미국의 민주주의』, II.3의 제1장.

적 본질적 소속관계 속에 포함된 자아의 경험이다. 생각하고 원하고 느끼는 방식들이 자연적 소속관계를 드러내는 것으로 체감되는 것이다. 그와 반대로, 서로를 평등한 존재로 생각하고, 자신이 자율적이고 독립적이라 느끼고, 그렇기를 원하는 사람들은 그들에게 정체성을 부여하는 소속관계 속에 함몰돼 있다는 느낌을 갖지 않는다. 누구나 자신은 자기 자신일 뿐이라고 느낀다. 요컨대 누구나 자신을 주체로 느끼고, 동시에 주체가 된다. 물론 이때 주체란 자신을 온전히 의식하는 의식으로서 주체도 아니고, 의식의 최고 근원인 의지로서 주체도 아니다. 자신의 의식 안에서 사고와 판단의 근원을 발견하는 주체성으로서 주체도 아니다. 이런저런 소속관계에 따라, 혹은 이런저런 성향에 따라서가 아니라 스스로 생각하고 판단하고 행동하는 한, 사람은 누구나 자아를 주체로서 경험한다.

사람들이 평등해지는 결과를 가져온, 전통적 위계에 대한 집단적 반발은 위계의 탈자연화를 전제로 하고, 또 그것을 초래한다. 사람들이 자율적이 되게 한, 권위의 근거에 대한 집단적 의문은 권위의 탈신성화를 전제로 하고, 또 그것을 초래한다. 개인적 예속관계의 거부에 힘입어 사람들은 서로로부터 독립적인 존재가 되었는데, 이는 공동체적 유대의 이완과 탈자연화를 전제로 하고, 또 그것을 초래한다. 만일 자신과 닮은 자로서 타인을 경험하는 일이 일어나지 않았다면 위계의 탈자연화, 권위의 탈자연화, 공동체적 유대의 이완 같은 일은 일어나지 않았을 것이다. 물론 사람들이 서로에게서 자신을 알아보고 인간으로서 서로 닮았음을 발견하기 위해서는

사람들이 서로를 평등한 존재로 대하고 자신을 자율적이고 서로로
부터 독립한 존재로 간주해야만 했다. 그러나 누구나 이미 암묵적
으로 타인을 인간으로서, 자신과 닮은 자로 느껴 본 일이 없었다면
자연적 위계로서 위계, 최종적 근거로서 권위, 공동체의 포괄적 기
능에 대한 의문은 널리 퍼져나갈 수 없었을 것이고, 사람들은 평등
하고 자율적이고 독립적인 존재가 되지 못했을 것이다. 타인의 유
사성에 관한 이 원초적이고 암묵적인 경험, 혹은 타인의 인간성에
관한 이 현상학적 경험은 물론 인류가 있은 이래로 있어 온 것이
다. 그러나 위계가 인간관계를 구조화하는 곳에서, 또는 권위가 신
성화된 곳에서, 그리고 개별성이 부인되고 엄폐되는 곳에서는 이런
의문은 결코 제기되지 못했고, 널리 퍼져 관습이 되지 못했으며, 공
개적으로 표출되지도 못했다. 개인들에게 정체성을 부여하는 소속
관계만이 중요했던 이런 사회에서는 특수화와 포괄 기능의 강제로
개인화는 거부되고 은폐되었을 뿐이다.

타자에 관한 현상학적 경험이 유사성의 경험으로 됐다는 것은
어떤 의미에서였을까? 사람들은 서로를 인간으로서 대할 때 서로
를 자신과 닮은 자로 인식한다. 모든 특수한 소속관계를 제거해 버
렸을 때 그들은 서로에게서 인간으로서 자신을 알아본다. 모든 특
수한 소속관계를 제거해 버린다는 것은 일정한 보편적 개념, 인간
이라는 개념 속에 타인을 포함하여 그를 이해한다는 말일까? 인간
으로서 서로 닮았음을 발견하는 사람들은 마치 개들이 다른 개를

보고 서로 닮았다고 인식하는 것과 같이 서로를 인간으로서 닮은 존재로 인식하는 것일까?

칸트가 분명히 밝혔듯이, 한 사물에 대한 경험적 지각은 단순히 감성적인 것이 아니다. 왜냐하면 그것은 그 사물이 포섭되는 경험적 개념을, 즉 오성悟性(entendement)의 개입을 전제로 하는데, 이 개입은 단순히 감성과 오성의 협력만은 아니다. 왜냐하면 그것은 판단력의 작용, 즉 상상력을 전제로 하기 때문이다. 한 마리 개를 다른 모든 개들과 연관짓는 표상을 떠올리면서 그 네발짐승의 형상을 그릴 수 있는 한에서 나는 이 개를 한 마리 개로, 어떤 개든 개라는 종류와 동일한 것으로(개라는 종의 일원으로) 지각할 수 있다. 칸트가 분명히 밝혔듯이 이는 상상력이 감성적 소여에 한정되어 있지 않다는 것을 전제로 한다. "개의 개념은 하나의 규칙을, 그것에 준하여 나의 상상력이, 나에게 경험이 제공하는 몇몇 특수한 형상, 혹은 내가 '구체적으로' 그려 낼 수 있는 어떤 이미지에 한정됨이 없이, 한 네발짐승의 형상을 일반적 차원에서 그려 내는 규칙을 의미한다."[82] 그리고 덧붙인다. "현상들과 그것들의 단순한 형태를 이어주는 매개인 오성은 숨겨진 기술이다. 현상들을 자연 그대로 우리 눈앞에 보여 주는 진정한 손잡이(Handgriffe)[83]는 알아내기가 매우 어

82 [원주] 칸트, 『순수이성 비판』, A141, B180; tr. Alain Renaut, *Critique de la raison pure*, Aubier, 1997, p.226.

83 ˑ [원주] 조종, 조작, 조작 과정, 혹은 보다 일상적인 표현으로는 요령을 가리킨다.

렵다는 얘기다." 상상력이 눈앞의 감성적 대상에만 한정됨이 없이 상상할 수 있는 능력, 한 마리 개가 다른 개와 닮았다는 것을 아는 능력, 이런 것들이 경험적 인식인데, 이것은 '감춰진 기술'이고 '자연적 재능'이며, 그것의 완전한 전개 방식은 항상 우리의 반성에서 벗어난다. 그러나 하나의 인간을 다른 인간과 닮은 것으로 보는 능력은 레비나스의 말대로 "아마도 초자연적"[84]인지도 모른다. 타인을 인간으로서 자신과 '초자연적으로' 닮은 사람으로 보는 현상학적 지각은 한 사물에 대한 모든 지각처럼 보편의 감성적 지각일 뿐아니라, 어떤 특정 개념도 전제로 하지 않기 때문이다. 마치 우리의 감각이 미리 알려진 하나의 개념을 참조하지 않고도 즉각적으로 받아들일 수 있는 능력이 있어서 하나의 의미를, 하나의 보편적 의미를 받아들일 수 있다는 듯이 말이다.

모든 인간에게 천부적인 이 능력은 사람들이 소속관계 속에 들어가 어떤 정체성을 부여받을 때 그 작용이 방해받는다. 타인을 자신과 닮은 자로 파악하는 현상학적 지각이 기존의 어떠한 개념도 전제로 하지 않는 것은, 타인의 유사성이라는 현상학적 경험이 논리에서 오는 것이 아니라는 것을 의미한다. 우리가 타인을 우리와 동류로 인식하는 것은 그냥 그를 '인간으로서' 인식하기 때문이라고 흔히 말한다. 그러나 그것은 그저 말이 그렇다는 것이다. 왜냐하

84 [원주] E. Lévinas, "Monothéisme et langage," in *Difficile liberté*, Le livre de poche, p.249.

면 나에게 타인이란, 내가 한 마리 개를 볼 때 그 동물을 한갓 한 마리 개로서 보듯 그렇게 '보는' 것은 아니기 때문이다. 타인 속에서 파악된 인간은 개념에서 오는 것이 아니고, 미리 주어진 어떤 목표에도 속해 있지 않다. 동류에 대한 현상학적 지각은 한 인간 속에서 그를 다른 모든 사람들과 한 종류로 만들어 주는 경험적 특징들을 보는 데 있지 않다. 그 지각이 한 사람 속에서 보는 것은 한 유형의 견본도, 한 종種의 일원도, 한 속屬의 원소도 아니다. 지각은 그에게서 어떠한 소속관계도 알아보지 않는다. 실상 그것은 아무것도 알아보지 않는다. 타인의 현상학적 지각은 이미 알고 있는 것을 발견하는 것이 아니다. 즉, 알아보는 것이 아니다. 요컨대 이 지각은 '논리적'이지 않다. 그것은 어떤 지식도, 인간의 인간성에 관한 어떤 개념도 전제로 하지 않는다는 바로 그 점에서 보편적이다. 모든 지식 이전에 감성에서 오는 것이긴 하지만, 보편성을 향해 열려 있기 때문에 한갓 경험적인 지각도 아니다.

다른 사람과 조우할 때 그 타인의 인간성은 모든 추론, 모든 비교, 모든 유추에 앞서 인식되지만, 모든 경험적 개념보다 더 보편적이다. 그것은 문명, 종족, 종교, 언어와 상관없이 인류의 모든 성원에 적용되는 생물학적 인간 개념보다 더 보편적이다. 왜냐하면 인간이라는 종의 개념은 인간의 모든 유형에 비해 보편적이긴 하나 동물이라는 유類개념에 비해서는 특수한 것이기 때문이다. 인간적인 것은 모든 경험적 개념보다 더 보편적인 보편자이다. 그것은 어떤 하나의 유개념에 통합될 수 있는 하나의 특수한 방식을 가리키

는 게 결코 아니기 때문이다. 인간적으로 존재한다는 것은 동물로서 존재하는 하나의 특수한 방식이 아니라, 오히려 동물성 그 자체와 결별하는 방식을 말한다. 인간의 동물성은 물론 동물로서 존재하는 어떤 특수한 방식을 가리키고, 동물로 존재한다는 것은 생물로 존재하는 어떤 특수한 방식을 가리킨다. 그러나 인간의 인간성은 동물로서 존재하는 어떤 특수한 방식도, 생물로서 존재하는 어떤 특수한 방식도 아니고, 생명의 반복적 순환의 사이클에 흡수되지 않는 하나의 존재 양식이다. 인간으로서 존재한다는 것은 동물로서 존재하는 하나의 특수한 방식도, 생물로서 존재하는 하나의 특수한 방식도 아니고, 하나의 특수한 존재 방식도 아니다. 이러한 의미에서 인간의 인간성은 궁극의 보편성이다. 인간을 지각하는 것은 궁극적 보편의 감성적 지각이다.

그렇다면 인간의 인간성은 추상적인 보편성이라는 의미일까? 인간은 오로지 자신을 특수화함으로써만이 현실적으로 인간일 수 있다는 의미일까? 오로지 인간일 뿐인 인간은 더 이상 인간이 아니란 말인가? 헤겔은 모든 특수화가 제거된, 순전히 일반적 의미에서의 과일일 뿐인 과일을 우리는 볼 수 없다고 했는데,[85] 마찬가지로 오로지 인간일 뿐인 인간을 우리는 만날 수 없는 것일까?

자신과 닮은 자로서 타인의 지각은 정확히 말해 인식이 아니다. 따라서 타인을 '어떤 존재로' 겨냥해야 할지를 결정할 하나의 개

85 [원주] 헤겔, 『철학백과』, 초판(1817) 서문, §8 ; 제2판(1827) 서문, §13.

념에 의해 인도되지 않는다. 이처럼 타인을 '이런 사람으로서' 혹은 '저런 사람으로서' 겨냥하지 않는다는 바로 그 점으로 인해, 타인에 대한 지각은 근원적 이타성을 받아들이는 행위다. 반면, 경험적 사물에 대한 우리의 습관적 지각은 항상 하나의 분류, 정리, 인식인 한에서 근본적인 이타성을 알지 못한다. 인식되는 사물은 언제나 하나의 의미를 띠고 하나의 의미가 덧입혀져 나타나기 때문에 결코 낯설거나 근본적으로 외재적일 수 없다. 물론 나는 내가 알지 못하는, 결코 본 적이 없는 이름 모를 꽃을 지각할 수 있다. 그러나 그것에서 꽃을 보는 순간 나는 그것을 꽃으로 알아본 것이다. 하나의 미지의 대상이 지각되는 순간 그 대상은 예컨대 하나의 자연적 현상으로, 소비의 대상 혹은 제조된 대상으로 인정된다. 그와 반대로, 인간성 속에서 파악된 타인은 어떤 일정한 개념에 포섭되지 않는다. 그는 인식되는 것이 아니다. 다시 말해, 이미 어디에 포섭되어 정체성이 부여되고 특수화되고 분류된 존재로 나타나지 않는다. 이처럼 모든 소속관계가 괄호 속에 들어가 유보된 채 인간으로 나타나는 까닭에 그는 근원적으로 타자인 것이다. 자신과 닮은 자로서 타인의 현상학적 경험에서 타인은, 포유동물 중 개가 고양이와 다르다는 의미에서 나와 다른 게 아니다. 레비나스의 표현을 따르자면, 동일한 종류 가운데서 다른 것이 아니다. 사람들이 서로를 평등한 존재로 대할 때 성립하는 닮은 자의 경험은 미의 경험과 마찬가지로, '논리적'이 아니고 인식의 질서에 속하지 않는다는 점에서 근본적인 이타성의 경험이다.

그런데 모든 특수성을 차단하고, 소속관계에서 오는 모든 정체성을 괄호 안에 넣고, 모든 확정된 개념을 중지시키는 것은 타자를 추상화의 공허 속으로 사라지게 하기는커녕 오히려 타인의 개별화에 관심을 갖는 지각이다. 이 지각은 결코 타인을 단숨에 일반화하고, 분류하고, 어떤 집단에 포함시키는 일 따위는 하지 않는다. 인간성 속에서 타인을 지각하는 행위는 궁극적인 보편자를 감성적으로 파악하는 것이지만, 여하튼 개별자에서부터 시작되는 지각이다. 그 지각은 타인을 '이런 사람 혹은 저런 사람으로서' 정립하지 않는다. 왜냐하면 그것은 그가 '무엇인지'를 파악하는 것이 아니라(그러한 파악은 그의 개별성을 엄폐할 수 있는 일반화일 수 있기 때문에), 그가 '누구인지'를 파악한다. 타인을 그의 개별성 속에서 지각하는 것은 닮은 자로서 파악하는 것이고(타인은 그의 인간성 속에서 지각된다), 타인을 근본적으로 나와 다른 자로(내가 알고 있는 모든 대상과 다른 자로) 받아들이는 것이다. 개인들은 자신을 개별화함으로써 서로 관계를 갖는 한 서로를 자신과 닮은 자로 발견한다(근본적인 이타성을 느낀다).

개별화(다른 자로서 타인의 유사성의 출현)는 필연적으로 인간의 '원자화'를 가져올 것인가? 개별화가 인간의 모든 삶을 특징짓는 것은 사실이다. 인간적으로 실존한다는 것은 자신을 개별화시키는 일이다. 인간의 삶은 미리 예견할 수 있는 어떤 과정을 따라가고, 미리 그려진 궤도를 이용하고, 미리 주어진 모델에 자신을 맞추고, 기존의 원칙을 적용하는 데 그칠 수 없기 때문이다. 인간적으로 존재한다는 것, 그것은 행동하고 말하는 것, 즉 개인들 간의 관계로 짜인

조직 속에 자신을 편입시키는 것, 예측할 수 없는 길들을 사려 깊게 여는 것, 자신의 뒤에 유일무이한 역사를 남기는 것이다. 위계의 원리는 인간 각자가 생래적 소속관계로 인하여 그가 마땅히 돼야 하는 존재에 맞게 자신을 만들어 가도록 이끌어 간다는 점에서 인간을 비인간화하려 하고, 인간 각자에게 자신의 인생을 운명처럼 느끼게끔 부추기는 선입견들을 주입한다. 고대인들도 인간적으로 살았음에는 의심의 여지가 없다. 즉, 그들도 행동하고 말하면서 자신을 개별화시켰다. 그들은 우선적으로 그리고 항상 자연적 위계가 그들을 위계화시켰다고 느꼈다. 그러나 인간으로서 행동하고 말하면서 자신을 개별화시킬 수 있었던 만큼 그들은 서로를 물론 암묵적으로나마 닮은 자로 지각하고, 물론 은밀하게나마 서로를 평등하게 대하고, 암암리에 자신들의 인간성을 느꼈을 수도 있다. 왜냐하면 그들이 아무리 불평등하다 할지라도, 행동이 행동인 한, 미리 정해진 행동이 아니라 자발적이고 분별 있는 행동인 한, 말이 말인 한, 즉 단순한 의사소통(정보의 전달)이 아니라 자유로운 토론, 대화 속에 편입되어 있는 말인 한, 평등성이 성립되기 때문이다. 노예에게 말할 때도 사람은 자기와 동등한 자에게 말하는 듯이 말했다고 레비나스는 썼다. "어떤 존재로 인지되기 전에 먼저 대화 상대로 의식하며"[86] 말한다는 점에서 사람은 노예에게 말할 때도 동등한 자에게 말하듯 말한다는 것이다. 그러나 그 성원들이 우선적으로 그

86　[원주] E. Lévinas, "Ethique et esprit," in *Difficile liberté*, p.20.

리고 항상 서로의 말에 귀 기울이기 전에 서로를 '이런 사람 혹은 저런 사람으로서' 지각하고, 서로 바라보기 전에 상대방의 자리를 정해 놓고, 말을 건네기 전에 서로의 신분을 인지하는 전근대사회에서는, 타인을 그의 개별성 속에서 하나의 인간으로 경험하는 일은 아예 애초부터 엄폐되어 있다.

모든 인간 사회에서 인간의 의미가 수수께끼로 남아 있는 한, 그 사회는 개별화에 권리를 부여한다. 그러나 개인들이 기존의 권위에서 자신을 해방시키도록 공공연히 요청받는 것은 오직 인간의 평등의 원리 위에 기초한 사회 내에서일 뿐이다. 개인들이 행위를 지시하는 구체적 명령으로서가 아니라 순전히 형식적인 요구로, 자유롭게 행동하라는 촉구로 도덕적 법칙을 이해하는 것은 오로지 자율성의 원리에 기초한 사회 내에서일 뿐이다. 개인들이 자신의 인생을 결정하도록, 자발적으로 행동하도록, 요컨대 행동과 말로써 자신을 개별화하도록 공개적으로 고무되는 것은 오로지 개인 독립의 원리에 기초한 사회에서뿐이다. 그러나 평등, 자율성, 개인 독립의 원리는 또한 개인의 심각한 비개별화의 기초가 될 수도 있다.

자율성의 원리는 자유롭게 행동하고 말하라는 형식적 요구를 발화한다. 자유롭게 행동하고 말한다는 것이 의미하는 것은 스스로 생각하고 말한다는 것이다. 그러나 스스로 행동하고 말하라는 요구는 경험적인 나, 자신을 다른 존재에 의해 인도되도록 내버려두고 자신의 사고와 행동의 주인이 되지 못한 채 생각하고 행동하

는 경향이 있는 경험적인 자아와, 그 경험적 자아 속에 있는, 자신을 알아보지 못하는 또 다른 자아 사이의 분열의 경험을 전제로 한다. 뒤의 자아는 경험적 자아 속에서 스스로 생각하고 행동하는 힘으로서, 생각하고 행동하는 주체로서 자신을 알아보지 못한다. 개인들이 그들의 소속관계에 따라 생각하고 행동하도록 고무될 때는 스스로 생각하고 행동할 수 없다. 그러나 자신의 자유의지를 따르고 판단과 행동의 근거를 완강히 자기 자신 속에서만 찾으려고 할 때도 개인들이 자유롭고 개별적인 주체로서 스스로 사고하거나 행동하는 것은 아니다. 자기 자신의 성향을 따라 행동하거나 개인적, 집단적 이해를 좇을 때도 마찬가지다. 경험적 자아, 이해관계 속의 자아의 관점에서는 자율성의 원리는 필연적으로 타율성의 원리로 느껴진다. 칸트가 강조했듯이, 자율성의 원리는 자유의 요구이다. 그런데 그것은 경험적 자아인 나에게는, 보다 더 높은 데서 내게 내려오는 "너는 해야 한다(Tu dois)"라는 명령으로밖에 이해되지 않는다. 게다가 자유롭게 생각하고 행동하라는 명령은 순전히 형식적이다. 그것은 비경험적 자아[87]가 사고나 행동에서 자신을 자유로운 존재로, 개별적인 자아로 인식할 수 있게 해 주는 하나의 방식을, 하나의 길을 발견하거나 만들어 내는 것 이외에는 아무것도 명령하지 않는다. 그러나 일상적 사회적 삶 속에서는, 자율성의

[87] 이 경우 비경험적 자아란 경험 이전에 존재하는 초험적(또는 선험적, transcendental) 자아라는 뜻.

원리가 표현하는 자유의 요구가 경험적 자아를 향한 것이라는 환상을 널리 퍼뜨릴 수 있다. 그런데 개인들이 자의적恣意的인 목표를 명분 삼아 자신의 자율성을 부정하면, 스스로 생각하고 행동하는 능력을 포기하는 것이다. 인간의 자율성이 개인이나 집단의 자의와 혼동될 때 정치는 더 이상 개별화, 인간적인 것, 자율성에 권리를 부여하지 않고 오로지 개인들이나 사회집단들에게서 표출되는, 모두 하나같이 자의적인 까닭에 모두 하나같이 정당한 요구나 이해관계들을 화해시키는 하나의 수단으로 변질해 버린다. 그리하여 인간의 권리들은 인간 내부의 인간적인 것의 초월을 향해, 자의적인 것 너머를 향해 손짓하지 않는다. 그것들은 더 이상 개인, 집단, 권력들의 자의를 확고히 제한하는 법칙으로서가 아니라 오로지 다른 개인이나 집단들도 똑같이 주장할 수 있는 다른 권리들에 의해서만 제한될 수 있는 권리들로 이해된다.

평등의 원리는 어떤 위계도 자연적이지 않음을 말해 준다. 평등의 원리가 삶의 방식을 지배할 때 그것은 인간 각자에게서, 하나의 권위에 의지하거나 권위 있는 사람의 말을 곧이곧대로 믿는 취향을 타파한다. 인간은 누구나 스스로 생각하고 제작하고 행동하도록 고무된다. 그러나 그것은 동시에, 인간 각자가 자기 자신에 입각하여 스스로 생각하고 창조하고 행동할 수 있다는 착각을 불러일으킬 수 있다. 그러한 착각에 빠질 때 사람들은 "진리의 가장 분명하고 가장 가까운 근원인 자신의 이성으로 끊임없이 되돌아간다."[88] 그런데 자유로운 사고, 예술적 창조, 공동의 반성적 행위는

오직 개인과 집단을 뛰어넘는 세계의 테두리 내에서만 존재한다. 새로운 질문을 던지는 사고, 창조적인 작품 제작, 자율적인 행동은 예측할 수 없고 제어할 수 없는 행위 속에서만 이루어진다. 자기 자신 속에 사고와 판단과 행동의 근원이 있다고 믿는 사람은 일반 여론, 다수, 민중의 의지와 같은 보이지 않는 권위에 의해 이끌려 가면서도 자기 자신을 출발점으로 하여 사고하고 판단하고 행동한다는 착각을 가질 수밖에 없다. 전근대사회는 개인들로 하여금 어떤 인격화된 모범에 자신을 맞추도록 고무함으로써 그들을 특수화하지만, 민주주의는 익명의 권위에 복종시키는 방식으로 그들을 특수화한다. 그리하여 그들 각자는 어떤 일정한 타인들이나 공통된 특수한 소속관계와 유사한 사람들, 또는 위계적 우위 때문에 모델이 된 사람들을 모방하여 생각하고 행동하는 게 아니라, 그저 단순히 인간이기 때문에 닮은 사람들, 즉 특수한 개체로서 타인들 일반을 모방하여 생각하고 행동하는 것이다. 그들 각자는 다른 사람들이 생각하는 대로, 다른 사람들이 제작하는 대로, 다른 사람들이 행동하는 대로 생각하고 제작하고 행동하는 성향을 지닌다. 하이데거가 '세인世人(das Man)'[89]이라고 부른 것에 이끌려 감으로써 일상성 속에서 자기 자신을 잃어버릴 위험에 처해 있는 것은 일반적 의미의 인류가 아니라 바로 근대의 인류이다.

88 [원주] 토크빌, 『미국의 민주주의』, II.1의 제1장.

89 익명의 군중.

독립의 원리는 인간 각자에게 자기 자신의 삶을 결정할 수 있는 권리를 인정한다. 그리하여 그것은 계약이나 실정법에 의한 것이 아닌 한 누구든 다른 사람에게 빚지는 게 전혀 없다는 착각을 불러 일으킬 수 있다. 그때 개인은 타인과의 모든 연합관계보다 우선적인 존재로 나타나고, 미리 계산돼야 하는 이해관계로 인해 그와 닮은 사람들 앞에서 자신의 이익을 도모하는 원초적으로 이기적인 하나의 모나드로 나타난다.

모든 인간에게 인간으로서의 권리를 인정할 것을 요구하는 근대적 개별화의 요구는 동시에 끊임없이 탈개별화의 위험을 지니고 있다. 민주주의의 기원이고 개별화의 기폭제였던 탈특수화는 동시에 자의적이고, 관례 추종적이고, 원자화된 개인을 출현하게 한 원천이기도 하다.

탈특수화가 그들을 개별화하고 동시에 보편적 인간성을 향하여 그들을 열어 놓았을 때 개별적 개인은 어떻게 모습을 드러내는 것일까? 아마도 근대의 여명기에 세계와 우리의 인간성의 새로운 경험을 번역하려고 노력한 작품들을 연구해 보면 참다운 인간의 모습은 개별화 속에서 드러난다고 생각할 수 있겠다. 어쨌든 인간은 자신의 단일성 속에서만 자신을 표현하고 또 의미를 지닐 수 있다. 그 가능성은 레비나스의 말처럼 "로댕이 조각한 하나의 헐벗은 팔에서 올 수 있다."[90]

90 [원주] E. Lévinas, "L'Autre, Utopie et Justice," in *Entre nous*, Le livre de poche, p.244.

예술에 나타난 개인의 삶과 운명

피에르앙리 타부아요 세 분 선생님이 근대적 개인의 모습이 나타나는 복합적인 과정을 각기 나름대로 추적하여 보여 주셨습니다. 회화에서건 음악에서건, 미적 표현의 모든 차원에서 개인이 점진적으로 출현하고 있음을 지켜보는 것은 매우 흥미로운 일입니다. 개인은 재현된 대상을 통해서만 나타나는 것이 아니라 창작자인 예술가와 수용자인 감상자의 관계를 통해서도 나타납니다. 새로운 미학적 관계가 자리 잡고, 그 속에서 개인이 개인에게 말을 합니다. 그러나 선생님들께서 언급하신 분야들 사이에는 연대와 속도 면에서 주목할 만한 차이점들이 있습니다. 저는 그래서 선생님들이 서로 다른 분의 분석을 대조해 보실 것을 제안합니다. 그렇게 함으로써 이 기회를 통하여 예술의 현재와 미래에 관한 문제를 제기할 수 있으리라 생각합니다. 기본적인 세 개의 질문으로 이 토론을 이끌어 나가면 어떨까 합니다.

첫째, 가능한 한 완벽한 토론을 위해, 이번 연구와 별도로 연구된 문학 분야를 포함시켜야 할 것입니다. 문학에서도 개인의 개념이 만들어졌습니까? 그렇다면 그것은 어떤 형태로 만들어졌습니까?

이어 둘째로, 연대의 편차를 어떻게 해석해야 하느냐 하는 문제에 답하도록 노력해야 할 것입니다. 예술에서 개인의 모습이 부상하는 것을 볼 수 있는데, 그 현상이 분야에 따라 확실히 다른 리듬으로 나타났다면 이 시차를 어떻게 이해해야 합니까?

마지막 세 번째로, 이러한 역사적 조명에 힘입어 현대사회가 예술에 끼치는 영향과 예술의 실제 상황으로 되돌아오는 것이 중요할 것입니다.

토론이 더 활발히 진행될 수 있도록, 하나의 가설을 거칠게나마 세워 보려 합니다. 예술에서 개인의 탄생이 여러 분야에서 연속적으로 이루어졌다는 것이 근대예술의 특징이라면, 현대예술은 개인주의 속에서 소진될 위험에 처해 있는 것은 아닐까요? 즉, 예술에서 개인의 탄생 후 이제 예술이 개인 속에서 죽음을 맞이하는 것이 아닐까요?

문학부터 시작해 볼까요?

문학의 경우

츠베탕 토도로프 핵심에 도달하기 위해서는 우선 두 가지 유형의 문학을 구분하는 것이 좋을 듯합니다. 한편에는 '주체를 표현'하는 문학, 혹은 넓은 의미의 자서전이 있고, 다른 한편에는 허구의 문학이 있습니다. 개인의 모습은 그 양쪽에서 동일한 시간에 나타난 게 전혀 아닙니다. 전자의 경우 그보다 훨씬 전에 선구적인 요소들이 나타나긴 했지만 14세기 페트라르카에서 처음으로 분명히 한 개인이 책임지는 시적 언어가 나타났다는 것이 일반적으로 인정된 사실입니다. 페트라르카부터 그런 현상이 자리 잡게 됩니다. 『개인의 찬미(Eloge de l'individu)』(Adam Biro, 2001)에서 저는 크리스틴 드 피잔(Christine de Pizan, 1365~1430경)[91]에 관해 조금 더 자세히 언급했습니다. 왜냐하면 그녀는 회화적 재현과 글쓰기를 중첩시키고 있기 때문입니다. 그녀의 글은 완전히 알레고리입니다. 주인공들은 '이성', '진리', '욕망' 등입니다. 그러나 동시에 그녀는 자신에 대해 말하고 자신의 불행을 이야기합니다. 그녀는 아주 젊었을 때 여읜 남편과 아이들 키우기의 어려움, 주변 사람들의 여성 혐오, 글쓰기의 고통에 대해서 이야기

91 [원주] 이탈리아에서 태어나 파리에서 살았다. 1390년 남편이 죽자 문학 활동을 시작한다. "그녀는 그것으로 조금씩 생활비를 버는데, 그것은 그 당시 유럽에서는 새로운 일이었다. 그녀는 좁은 의미에서 최초의 프랑스 '작가(auteur)'이다"(*Eloge de l'individu*, p.61). 그녀의 작품들에는 채색 삽화가 들어 있었다.

하고 있습니다. 책을 쓰면 곧 잊어버리는 것이 아이를 낳는 것과 같다고 해서 그 고통을 산고에 비유하고 있습니다.

글쓰기의 이 개인화는 16세기까지 계속됩니다. 그러나 몽테뉴의 『수상록』은 제가 보기엔 진정한 단절을 드러내 보이고 있습니다. 그는 전적으로 자기 자신을 목적으로 삼는 글을 써서 출간한 첫 번째 개인입니다. 몽테뉴는 일반적으로 통용되던 알레고리와 수사적 형식들과 단절하고 오로지 자신의 개별성만을 지킵니다. 동시대의 몇몇 사람들도 최초의 자서전들이라 할 수 있는 글들을 썼으나 그것들은 발간되지 않았는데, 그 사실은 중요한 의미를 지니고 있습니다. 제롬 카르당(1510~1576) 혹은 벤베누토 첼리니(1500~1571)가 그러한 경우인데, 그들의 『회고록(Mémoires)』이 18세기에 와서 드디어 출간되었을 때, 이 글들은 높은 평가를 받았고 또 여러 사람들에게 모방의 표본이 되었습니다. 몽테뉴는 자신을 정당화하려는 의도 없이 자신의 개인성을 과시하고 있습니다. 그는 영웅도 천재도 성자도 아니고 단지 그 자체로서 다른 모든 사람 하나하나의 흥미를 끌 수 있는 하나의 '자아'일 뿐입니다. 그는 그이고 나는 나라는 것밖에 다른 이유가 없는 우정을 그가 찬미하는 것은 결국 그런 의미에서입니다.

따라서 이 개인의 탄생은 매우 서서히 진행됩니다. 그것은 14세기 중반에서 16세기 중반에 걸쳐 이루어집니다. 그러나 몽테뉴 이후, 주체이고 저자인 개인의 확립은 문학의 가장 주된 움직임 속에서 전개되고, 거기에 편입됩니다.

타부아요　성 아우구스티누스의 『고백록(Confessions)』이 이런 개인적 자서전을 예고한다고 할 수 있는 것은 어떤 점에서일까요?

토도로프　아우구스티누스의 목적은 '자신의' 인생을 이야기하는 것이 아니라, 성스러움에 다가가는 길에 본보기가 될 수 있는 점들을 보여 주는 것이었습니다. 그것은 사실 성격이 분명한 하나의 장르인 '성인전'인데, 또 다른 자서전인 아벨라르(1079~1142)[92]의 『불행의 역사 (Historia calamitatum)』에서도 그것을 발견할 수 있습니다. 개인적 인생의 사건들은 오직 일반적 교훈을 위해서 얘기되고 있을 뿐입니다. 그것이 몽테뉴와 전적으로 다른 점입니다.

타부아요　파스칼이 『팡세(Pensées)』에서 몽테뉴를 가리켜 "자신에 관해 너무 많은 말을 했다"(Brunschvicg 판, §65)며 비난한 점이 바로 그것이었습니다. 반면 루소는 몽테뉴가 자기 자신에 대해 충분히 말하고 있지 않다고 평가합니다.

토도로프　파스칼은 거기서 개인 숭배의 징후를 본 것입니다. 개인의 탄생이 인본주의의 한 표지라는 것은 그런 의미에서입니다. 인본주의는 다른 이데올로기적 혹은 교조적 목적에 봉사하지 않는, 있는 그대로의 인간에 대한 관심을 표명합니다.

92　피에르 아벨라르(페트루스 아벨라르두스), 중세 프랑스의 스콜라 철학자. 보편 실재론과 보편 명목론을 조화시킨 해석을 내놓았다. 성직자 신분으로 어린 여제자와의 탈선으로 파란을 일으켜 사적 보복으로 거세당했으며, 만년에 클레르보의 베르나르두스에 의해 이단으로 몰렸다.

타부아요 그럼, 허구의 글쓰기는 어떤 과정을 밟았나요?

토도로프 아주 다릅니다. 허구가 개인의 출현에 유리한 영역이
었다고 생각할 수 있을 것입니다. 그러나 실은 그 반대입니다. 이
안 와트(Ian Watt)는 소설의 탄생에 관한 책에서, 로빈슨 크루소가
어떤 점에서 허구의 문학작품 속에 등장하는 최초의 개인인가
를 매우 설득력 있게 보여 주고 있는 듯합니다(박스 참조). 사실 문
학에서 개인주의가 온전히 드러나는 것은 디포와 더불어서입니
다. 그의 소설은 처음부터 끝까지 언제나 하나의 일정한 시간과
공간 속에 위치해 있는, 한 특정한 인간의 삶에 관한 사실적 이
야기이기 때문이죠. 그러므로 자서전과 허구문학 사이에는 2세
기에 가까운 시차가 있습니다.

소설 속 최초의 개인: 로빈슨 크루소

이안 와트는 『소설의 출현(The Rise of the Novel)』(University of
California Press, 1957)*에서 디포(Daniel Defoe, 1660~1731), 리처드슨(Samuel
Richardson, 1689~1761), 그리고 필딩(Henry Fielding, 1707~1754) 이렇게 세

* [원주] 이 책 제1장 번역을 공동저작 *Littérature et réalité* (Seuil, coll. Points,
 1992), pp.11-46에서 읽을 수 있다.

사람의 영국 작가를 세대별로 따라가면서 소설적 글쓰기의 출현을 연구하고 있다. 소설(novel)을 과거의 허구 작품 형식인 로망스에 비해 새로운 문학 형식이라 말할 수 있게 해 주는 것은 무엇인가? 이 질문에 답하기 위하여 와트는 우선 그 시대의 철학적 맥락(데카르트에서 로크와 리드Reid에 이르는)에서 출발하여 이 산문적 허구 형식의 이상적 유형을 정립하려 한다. 그것은 세 가지 특징을 지닌다.

■ 첫 번째로, '사실주의'이다. 여기서 사실주의란 현실의 정확한 묘사에 대한 관심이 아니라, 현실에 대한 접근이 (일반적인 것에 의해서가 아니라) 개별적인 것에 의해서, 그리고 전통 혹은 도그마에 의한 우회를 거치지 않고 이루어져야 한다는 사조로 이해해야 한다. 와트는 "철학적 사실주의의 일반 정신은 비판, 반反전통, 혁신이었다. 그 방법은, 최소한 이론적으로는 과거의 가설들과 모든 전통적 신념들에서 해방된 개인 연구자가 수행하는, 경험의 특수성에 관한 연구였다"(p.12)고 한다. 그가 소설 고유의 '형식적 사실주의'라고 부른 것 속에 나타나는 것이 바로 이 철학적 사실주의이다. 그리고 그것은 디포와 리처드슨에서 중심적 위치를 차지한다. "소설은 인간 경험의 완전하고 진정한 보고서이다. 따라서 독자들에게, 문제가 되는 인물들의 개인성, 그리고 그들 행동의 시공간적 개별성과 같은 디테일들을, 다른 문학

형식들에서는 사용되지 않는 훨씬 더 폭넓은 지시적(référentiel) 언어를 사용하여 제공해야 한다"(p.32).

■ 두 번째 특징으로, 그로 인해 소설을 가리키는 말로 'novel"이 나왔다. 그것은 바로 독창성에 대한 관심이다. 과거라는 시대는 더 이상 (고전 서사시에서처럼) 정당한 원천이나 대상이 될 수 없게 되고, 현재를 서술하는 일에 자리를 내어주게 된다. "소설은 그리하여 당연히 독창성, 새로움에 유례없는 가치를 부여해 온 (…) 문화의 문학적 전달 수단이 된다. 소설이 'novel'이라 이름 붙여진 것은 이러한 연유에서다"(p.13). 소설의 서술 방식은 개인의 진정성(authenticité)을 표현하고 싶어 했으므로 산문의 전통적 규범들을 와해시켰다.

■ 이 소설적 개인주의의 등장을 와트는 1719~20년에 나온 대니얼 디포의 『로빈슨 크루소』에서 발견한다. 이 책은 "평범한 한 인간의 일상적 행동들이 지속적으로 문학

● 근대 단편소설을 가리키는 'novel'은 새롭다는 뜻의 라틴어 'novellus'에서 왔다. 소설은 '새로운 이야기'라는 말이다.

적 관심의 대상이 되고 있는 최초의 허구적 서술의 작품이다"(p.74). 이 개인은 두 개의 차원으로 정의된다. 우선, 한 섬에 고립된 로빈슨은 존 로크의 자연 상태의 이론을 거꾸로 경험한다. 우연한 사고로 가족도 조국도 없이, 사회의 전통적 유대에서 풀려 나와, 오로지 살아남아야 하고 필요한 것을 얻어야만 한다는 요구에 의해서만 움직이는 순수한 호모 에코노미쿠스가 된 그는 합리적 주체의 본질을 구현하고 있다. 또 다른 한편으로는, 모든 사회화 과정에서 멀리 떨어져 있으면서도 로빈슨은 내면성의 존중과 자기 제어를 통해 청교도적 개인주의의 정신적 미덕을 펼쳐 보인다.

루소가 그의 에밀*에게 읽어야 할 첫 번째 책으로 이 책을 추천한 것은 이해할 법하다. "우리가 편견을 뛰어넘어, 사물들의 진정한 관계에 대한 판단들에 질서를 부여하는 가장 확실한 방법은 자신의 필요에 따라 스스로 판단을 내려야 하는 그 사람처럼 고립된 인간의 입장이 되어 판단하는 것이다"(*Emile*, Gallimard, Pléiade, p.455). '개인의 형성'이라는 문제가

* 『에밀(Emile)』의 주인공.

중심 주제로 떠오른 것이다.

<div align="right">(피에르앙리 타부아요)</div>

타부아요 이 시차를 합리주의에 충실했던 고전주의 미학의 지배 탓으로 돌릴 수는 없을까요? 개별적인 것들을 보여 주는 대신 염세주의자, 수전노, 우울증 환자 등 성격의 일반적 전형을 묘사하는 데 더 집착하여 관념적 진실을 찾으려 했던 그 고전주의 미학 말입니다.

토도로프 바로 그런 측면에서 이 문제의 해답을 찾아야 할 것 같습니다. 그러한 분석에 힘을 실어 주는 하나의 지표가 있습니다. 사실주의 소설이 디포와 리처드슨과 더불어 태어나 18~19세기 내내 그 위치를 굳힌 것은, 로크의 영향이 데카르트의 영향보다 강했고 경험론적 요소가 합리론적 요소보다 어느 정도 더 중요했던 영국에서였다는 사실이 그것입니다.

다시, 탄생의 어려움에 관하여

타부아요 우선은 미술에(15세기), 이어서 음악에(16~17세기), 그리고 마침내 문학(16~18세기)에 나타나는 '개인의 탄생'들의 시기가

이처럼 큰 차이가 나는 것을 어떻게 해석해야 하나요? 왜 그러한 시간적 차이가 있는 것일까요?

로베르 르그로 근대적 개인은 개인의 개별화가 그의 인간성을 드러내는 것으로 나타나기 시작할 때 태어납니다. 물론 모든 커다란 변화가 그러하듯이, 근대의 개인화는 의식적인 기획의 산물은 아닙니다. 그것은 의식하기 이전에 시작되었습니다. 인간이 자율적, 독립적 개인이라는 사상은 사람들이 그들 사이에 갖는 관계, 그리고 세계와 갖는 관계의 완만한 변화에서 태어났습니다. 그 변화는 자연스러운 것으로 주장되어 온 위계에 대한 반발, 권위의 근거에 대한 집단적 회의, 개인적 소속관계의 해이에 의해 야기되었습니다.

인간관계의 이 변화는 일찍이 회화에서, 초상화에서 나타났지만, 정치적 측면에서 공동체 체제로 살고 있던 몇몇 도시 한가운데서도 일어났다는 점을 기억해야 합니다. 새로운 형태의 담론이 이탈리아의 몇몇 도시, 특히 트레첸토(Trecento, 14세기) 말 피렌체에서 등장한 것이 사실입니다. 그것은 스콜라적 혹은 신학적 세계관은 물론, 공화정 시대의 로마를 지배하던 세계관과도 결별하는 담론입니다. 그것은 귀족정치의 모든 가치들을 위기에 빠뜨립니다. 출생은 어떤 권리도 부여해 줄 수 없다는 것, 오직 개인적 노동에 의해 획득되는 자질만이 인간 사이의 구분을 정당화할 수 있다는 것, 시민들은 법 앞에 평등해야 한다는 것, 정치적 권위의 근거는 이성의 올바른 사용에 있다는 것을 그 담론

은 주장합니다. 그것은 개인적 독립과 자율의 요구를 증언하고 있습니다. 따라서 그것은 모든 권위에서 해방되어 스스로 생각하고 판단하고 행동하고자 하는 욕망을 증언하고 있습니다.

이 욕망은 매우 서서히, 그러나 거침없이 전파되기 시작합니다. 토크빌은 근대를 가로지르는 그 욕망의 여정을 따라가면서 세 단계로 그것을 요약했습니다. 그것은 16세기부터 종교 내부로 스며들어가 성서의 자유 검증 원칙을 태동시킵니다. 17세기에는 철학에 도입되어 방법적 원리로 성립됩니다. 계몽시대에는 사회 속으로 침투해 들어가 일상생활의 태도들을 변형시킵니다. 이 세 단계는 루터, 데카르트, 볼테르 세 사람으로 상징됩니다. 그러나 개인의 개별화가 인간의 인간성의 표지로서가 아니라 자의성의 발현으로 여겨지던 고대세계와의 단절의 징후를 알아보기 위해서는 트레첸토 초기, 단테의 시대까지 거슬러 올라가야 합니다.

베르나르 포크룰 오랜 시간에 걸친 변화 과정을 구분할 때는 언제나 방법적인 어려움을 만나게 됩니다. 몬테베르디라는 인물은 17세기 초, 음악에서 개인을 표현할 수 있다는 사실을 확정지었습니다. 저는 그러나 더 멀리까지 거슬러 올라가, 이 변화의 단서를 12세기의 트루바두르와 트루베르의 시에서 발견할 수 있다고 생각합니다. 물론 그것은 세계가 여전히 신 중심적이고 표현은 알레고리적이던 시대였습니다. 그러나 거기서 우리는 개인적 표현에 기반을 둔 음악, 특히 시의 출현을 볼 수 있습니다. 고

대의 유명한 이야기들을 원용하는 일이 점점 빈번해짐을 확인할 수도 있는데, 그것은 심각한 변화의 조짐을 드러내는 것으로 보입니다.

이 새로운 감수성은 성 베르나르두스(1090~1153)의 신학 및 미학 이론의 방향에서도 발견됩니다. 알다시피 그는 시토파의 예술을 재현 거부의 원리 위에 성립시킵니다. 그러나 이 재현의 포기는 신과의 관계를 어느 정도 개인화하는 태도를 동반하고 있습니다. 각 인간존재의 개인성이야말로 보호받아야 할 풍요로움의 근원이라고 인식하는 이론적 장치가 보수적 신학의 입장으로부터 출현하게 되는 것입니다. 거기에는 그러므로 개인의 인정이 있는 것입니다.

그리하여 점차로, 신은 인간을 재현하기 위한 핑계가 되었다는 느낌을 갖게 됩니다. 뒤러가 자신을 그리스도로 그린 자화상(1500)이 결정적인 것으로 보입니다. 재현의 대상은 신이 아니고, 신이 인간에게 자신의 모습을 부여하고 있는 것입니다. 그로부터 예술가들은 점점 더 인본주의적인 관점에서 성서의 이미지들을 원용할 수 있게 됩니다. 그들은 이어서, 성서보다는 고대 신화를 선호하거나, 우회를 거치지 않고 인간 자체를 재현함으로써 성서와 결별합니다. 개인은 그러므로 신학적 세계의 깊은 바닥에서부터 솟아난 것이지 그것과의 완전한 단절에서 솟아난 것은 아닐 것입니다.

타부아요　어떤 의미에서 그것은 루이 뒤몽(Louis Dumont)의 분석,

특히 그의 『개인론(L'individualisme)』에서의 분석과 일치하는 것입니다. 그는 근대의 '세계 내 개인(individu-dans-le-monde)'을 예고하는 '세계 밖 개인(individu-hors-du-monde)'의 첫 형태를 기독교의 수도원 제도와 '신과의 관계 속 개인(individu-en-relation-avec-Dieu)'의 모습에서 찾아내고 있습니다. 그러나 화합은 아직 없었습니다. 그것은 아직 '개인의 세계'라고 할 수 없는 세계입니다. 전근대적 제도 속에서 개인성에 도달하기 위해서는 '세계에서 나와야' 하기 때문입니다. 여러분이 여기서 밝혀 보고자 한 변화 과정은 제 생각으로는 개인과 세계가 화합을 이루는, 세계가 인간적으로 된 그러한 시기입니다. 예술 분야는 이 화합의 가시적 장면입니다.

르그로　　그렇습니다. 사실, 인류 역사의 가장 먼 옛날로 거슬러 올라가서도 개인화의 형식들을 발견할 수 있을 것입니다. 인간이 '신의 형상대로' 만들어졌다는(「창세기」 1장 26절) 생각은 인간 각자의 개별성을 시사하는 것 아닐까요? 신의 형상이 가장 감각적인 방식으로 자신을 드러내는 것은 지상의 최고 권력자에서다, 라는 위계의 원리를 완전히 뒤집고 있으니까요. 게다가 타인을 지각하는 현상학적 묘사는 타인을 즉각적으로 개별적이고 살아 있는 육체로, 육화된 개별적인 주관성으로 인식하게 합니다. 타인의 개별성의 경험은 인류만큼이나 오래된 것이지만, 타인을 그가 표상하는 기능 속에서 나타나게 하는 귀족정치는 그것을 구조적으로 끊임없이 엄폐했습니다. 근대적 개인의 탄생은 인문

주의 시대까지 거슬러 올라갑니다. 그 시대에 더불어 살기의 귀족정치적 조직이 돌이킬 수 없이 와해되기 시작하면서, 자신과 닮은 자로서 타인의 경험이 점차 나타납니다. 수도원 제도와 신비주의의 어떤 형태들도 지상의 위계에서 벗어나 신과 직접적 관계를 맺음으로써 봉건제도의 귀족정치적 구조를 붕괴시키는 데 도움을 준 것이 사실입니다.

토도로프　　저는 회화에서는 이 커다란 단절이 14세기 말에 뚜렷이 일어났다고 생각합니다. 그렇다고 그 이전의 것들을 무시해서는 안 되겠지요. 인간세계가 급격하게, 되돌릴 수 없도록 회화 속으로 침투해 들어오는 것에 놀라움을 느낍니다. 이러한 방식을 사용한 최초의 화가들 중 하나인 로베르 캉팽(1378~1445)이 정치적으로는 군주의 권력에 대항하여 도시의 권력을 신장하는 일에 참여했다는 사실에 저는 놀랐습니다. 그러나 회화와 조각 사이에는 시간차가 있습니다. 조각은 회화보다 100년가량 앞서 '개인화된' 듯이 보이니까요. 이탈리아 피사의 조각작품들(피렌체 대성당 박물관)이 그 점을 잘 보여 줍니다.

포크룰　　개인의 표현이 기악에 영향을 주기 훨씬 전부터 점진적으로 성악에 나타나고 있다는 점도 아울러 주목해야겠습니다. 16세기 말 레치타티보 양식과 반주 있는 모노디가 먼저 창안되고, 이어 주로 바이올린과 코넷 같은 독주악기와 바소 콘티누오를 위한 소나타 형식의 출현을 통해 기악의 개인화에 이릅니다. 프레스코발디(Frescobaldi, 1583~1643)는 클라비어 음악에서 새

로운 표현성을 나타내기 시작하는데, 그것은 '정서(affetti)', 즉 개인적 감정들의 음악적 번역에 관심을 집중합니다.

타부아요 기악의 개인화가 드러내는 특징들을 어떻게 정의할 수 있을까요?

포크룰 폴리포니의 절대적 지위가 반주 붙은 모노디로 넘어갔듯이, 기악은 르네상스기에 기악 콘소트(consort)라 불리는 종류의 합주에서 독주악기의 음악으로 넘어가게 됩니다. 콘소트에서는 악기 하나하나가 동일한 비중을 갖습니다. 17세기 초에 우선 소나타가 기악 연주가에게 자신의 기교와 표현성을 동시에 자유롭게 전개시킬 수 있게 해 줍니다. 곧이어 17세기 말 협주곡 형식에서는 오케스트라가 솔로이스트와 더불어 연주하며 그를 돋보이게 하고 자극하고 그와 경쟁하여 솔로이스트의 개인적 표현을 팽팽하게 긴장된 것으로 만들어 줍니다.

이 이원성은 고전주의 시대에는, 예를 들어 모차르트의 협주곡에서는 균형의 원칙의 지배를 받았습니다. 그러다 낭만주의 시대는 심한 불균형이 만들어지는 것을 두려워하지 않고 '나'의 표현을 더 확대합니다. 그리하여 새로운 유형의 자아, 새로운 이미지의 개인이 부각되기 시작합니다. 자신의 독립뿐 아니라 그를 뛰어넘는 힘, 특히 자연, 무의식 혹은 우주의 힘이 자신을 통과하게 함으로써 자신을 완성시키기를 바라는 한 개인의 새로운 이미지 말입니다. 베를리오즈와 바그너가 각기 나름대로 이 새로운 개인의 개념을 그려 보여 줍니다.

토도로프 예술 분야들을 가로지르는 이 시간차를 설명해 주는 다른 원인을 제시해 볼 수도 있습니다. 저는 예술이 공적(public)일수록 개인에게 자리를 덜 양보한다는 사실에 놀랐습니다. 음악은 교회의 테두리 내에서 공동체에 호소하지만, 회화는 초상화나 선택된 하나의 풍경 혹은 자신들의 집을 그려 주길 주문하는 특정한 사람들하고만 관련이 있었습니다. 그와 마찬가지로 문학에서도, 허구 작품이 '자아의 글쓰기'보다 더 공적이라 하겠습니다. 변화의 움직임이 허구의 문학작품에서 더 늦게 나타났다는 사실을 그렇게 설명할 수도 있겠습니다.

예술과 현대의 개인주의

타부아요 이러한 역사적 고찰이 지금 시대에 어떤 의미를 가질 수 있는지 이제 살펴보아야 할 것입니다. 근대미술의 역사를 개인화라는 현상으로 설명할 때, 우리가 그 과정의 종착점에 와 있다는 생각을 할 수밖에 없지 않습니까? 예술에서 개인의 탄생 — 혹은 이렇게 말하는 게 더 나을지 모르겠는데 — 개인의 탄생'들'이 있다는 것을 인정한다면, 오늘날의 우리는 예술이 개인주의 속에서 죽음을 맞이하고 있는 것을 볼 수 있지 않습니까? 이런 점에서 '예술의 종말'이라는 헤겔의 명제와, 예술은 개인주의의 형식이라는 토크빌의 명제, 이 두 대립적인 명제를 대

비시켜 볼 수 있을 것입니다.

헤겔인가 토크빌인가
현대예술에 관한 두 가지 명제

헤겔: 예술의 죽음

헤겔에 따르면, 정신적 생활의 세 가지 커다란 영역인 예술, 종교, 철학은 절대적인 것과 신적인 것을 표현한다는 단 하나의 동일한 목표를 갖는다. 이것들은 표현 양태에서만 서로 구분될 뿐이다.

그런데 예술은 절대를 감성적 재료(작품) 속에서 표현하는 까닭에, 목표가 되는 대상의 불완전하고 부적절한 표현을 나타낸다. 그러한 이유로 그것은 종교와 철학이라는 '보다 높은' 형식들에 의해 극복되기에 이른다. 헤겔의 명제는 다음과 같이 이해되어야 한다. "예술은 우리 근대인에게 진정한 진실과 생명력을 소진한 만큼, 그 궁극적인 목적에 비추어 볼 때, 지나가 버린 과거의 것이 되어 버렸다"(*Esthétique*, Ⅰ, Le livre de poche, p.63).

"예술은 이제 우리에게 더 이상 진리가 존재로서 주어지는 최고의 방식이 아니다. 일찍이 예술에 의한 신성의 감성적 재현에 반기를 드는 사상들이 있었다. 유대교와 이슬람교의 경우가 그러하다.

플라톤이 호메로스와 헤시오도스의 신들을 비난한 그리스에서도 그러했다. 각 민족의 발전 과정 중 예술이 더 이상 충분하지 않게 되는 시기가 오게 마련이다. 예를 들면 그리스도의 출현, 그의 생애와 죽음과 같은 기독교의 역사적 요소들은 예술, 특히 회화에 수많은 발전의 기회를 제공하였고, 교회 자체도 예술의 발전을 도와 그것이 개화하도록 하였다. 내밀한 정신성의 욕구와 더불어 인식과 탐구의 충동이 종교개혁을 야기하자 종교적 재현은 감성적 요소와 멀어져 영혼과 사유의 내면성으로 돌아갔다. 그리하여 이제 예술 '이후'의 정신은 자기 자신의 내면성에서만 만족을 찾으려 할 것이다. 그리고 자신의 내면성만이 진리의 진정한 형식이라고 간주할 것이다"(p.168).

예술이 개인주의로 인해 고갈된다는 생각을 이보다 더 잘 표현할 수는 없을 것이다. 그러나 분명히 해야 할 것은, 헤겔에 의하면 예술이 사라질 운명에 처해 있다는 것은 아니다. 예술은 계속하여 우리를 즐겁게 하고 우리에게 감동을 줄 수 있다. 다만, 그 이상은 아니다. 예술이 우리와 세계와의 관계를 본질적으로 정의하던 시기는 끝난 것이다.

토크빌: 민주주의의 한계 속 예술
토크빌에 의하면, 민주주의 시대의 예술의 특징은 인간세계의

발견이다. 감정과 영혼의 깊은 곳을 탐험하는 인간의 예술이 신성한 예술의 뒤를 잇는다.

"르네상스의 화가들은 흔히 그들을 뛰어넘는 데서, 그들 시대와 멀리 떨어진 시대에서 그들의 상상력에 장대한 궤적을 남기는 커다란 주제들을 찾았다. 우리 시대의 화가들은 흔히, 늘 그들 눈앞에 있는 사생활의 작은 디테일들을 정확히 재현하려 노력한다. 그들은 무언지 모를 독특한 점들을 너무도 많이 지니고 있는 작은 사물들을 모든 측면에서 모방한다"(『미국의 민주주의』, II.1의 제11장).

"결국은 민주정치가 상상력을 인간과 상관없는 모든 것에서 분리시켜 오로지 인간에게만 고정시킨다고 나는 확신한다. (…) 그러므로 민주주의 국가의 국민들 가운데서는, 시詩가 전설에서 생명을 얻고 전통과 고대의 기억에서 영양소를 찾는다는 것은 기대할 수 없는 일이다. (…) 그 모든 자원이 그들에게는 없다. 그러나 인간이 그들에게 남아 있고, 그것으로 충분하다. 그의 시대와 국가를 떠나, 정열, 회의, 전대미문의 부와 이해할 수 없는 가난을 지닌 채 자연과 신 앞에 선 인간의 운명은 이들 국민들에게는 시의 주된, 거의 유일한 대상이 될 것이다. (…) 그러므로 평등이 시의 모든 대상들을 파괴하는 것은 아니다. 대상의 숫자는 줄었지만 범위는 더욱 넓어진 것이다"(제17장).

<div align="right">(피에르앙리 타부아요)</div>

르그로 정신의 발전이 일정한 수준에 도달했을 때, 정신의 진실을 표현하기에는 예술이 '더 이상 충분하지 않다'는 헤겔의 사고는 정신이 발전한다는 관념과 예술이 인식의 양태라는 생각에 근거를 두고 있습니다. 그러나 예술작품이 인식의 양태로 환원될 수 있을까요? 그것은 한 시대의 정신이 자신을 반영하고 자신의 진실을 표현하는 하나의 형식일까요? 물론 모든 작품은 자신의 시대를 드러내 보이고, 그것이 속한 세계의 기본적인 정신적 원리들을 조명해 줍니다. 그러나 하나의 작품은 증거 혹은 자료 그 이상의 것입니다. 우리는 19세기 전반의 프랑스 사회를 더 잘 이해하기 위하여 발자크를 읽지 않습니다. 우리가 한 작품에서 기대하는 것은 그것이 시대를 넘어, 문화를 넘어, 보편적 인간성의 세계인 하나의 세계, 과학이 미리 예상하고 또 잊어버리는 삶의 세계를 향해 열려 있는 것입니다. 현대예술은 우리의 일상적 세계를 적절하게 반영하여 그에 대한 인식을 높이는 게 아니라, 오히려 그 세계와의 친밀성을 깨뜨림으로써 우리의 인식에서 벗어나는 한 단계 높은 차원을 드러내 보여 줍니다. 이런 의미에서 현대예술은 여전히 우리를 고양시켜 줍니다. 토크빌이 민주주의 시대의 예술을 민주주의 정신의 감성적 자기 인식이 아니라, 인간 조건의 수수께끼를 향해 열려 있는 출입문이라고 해석한 것도 바로 그런 의미에서입니다.

타부아요 그러나 인간이 독립적이고 자율적이 되어 자신의 단독성을 발견하게 된 것은 근대를 통해서라고 주장하셨을 때 그

것은 나름대로, 정신의 근대적 완성이라는 헤겔의 사상을 다시 수용하는 것 아닐까요? 근대예술이 근대적 개인화의 구체적 표현이라고 말씀하셨을 때, 선생님은 귀족정치의 환상에서 마침내 벗어나 정신의 궁극적 진리를 드러내는 역할을 예술에 부여한 것이 아닌지요?

르그로 개인의 근대적 탄생이 정신의 완성을 증언하는 것은 결코 아닙니다. 그것이 어떤 해방의 근원인 건 사실이지만, 동시에 또 하나의 완강한 환상의 기원이 되고 있으니까요. 근대의 개인화가 지닌 애매성은 현대예술의 핵심이기도 합니다. 평등의 진보의 결과 개인들은 자신이 서로에게서 독립된 존재이기를 원하게 되었습니다. 서로를 닮은 자로 보게 되면서 개인들은 개인적 소속관계를 더 이상 참을 수 없게 되었고, 모든 일에서 스스로 판단하는 경향을 지니게 됩니다. 어떤 인식도 도그마에 기반을 둘 수는 없다는 것을, 자연적 혹은 초자연적인 규범은 없다는 것을, 어떤 법도 절대적이지 않다는 확신을 그들은 얻었습니다. 그 순간부터 예술작품은 하나의 질문이 되었습니다. 권위 있는 사람들이 좋은 취미의 규범을 손에 쥐고 있다는 생각은 파기되었습니다. 초시간적 전범 속에서 규범을 발견할 수 있다는 환상은 점점 사라집니다. 예술이 자연 질서의 모방이라는 관념이 흔들립니다. 동시에, 과거의 작품들이 아무리 다양해도, 멀리 떨어져 있는 문화에 속하는 작품들이 아무리 기이하게 보일지라도, 그것들은 모두 똑같이 예술작품으로 받아들여집니다. 미술관이

라는 개념이 구체화되어 전파됩니다. 예술은 인간의 창조할 수 있는 능력과 밀접하게 연결되어 있는 것으로 드러납니다. 반복과 묘사에서 벗어날 것을 공공연히 주장합니다. 결국 늘 그래 왔듯 예술은 예술 자체로, 우리 인간 조건의 수수께끼를 향해, 바닥 모를 깊은 심연을 향해 열려 있는 출입문이 된 것입니다.

이 말은 예술이 자신의 임무를 온전히 수행했고 자신의 궁극적 진리에 접근했다는 것을 의미하는 것일까요? 신 중심적 세계에서는 예술이 공식적으로 궁정에, 그리고 동시에 종교에 소속돼 있었습니다. 자연적 혹은 초자연적 기준의 상실과 그에 따른 독립의 욕구는 인간 각자가 홀로 생각하고 판단하고 행동할 수 있게 합니다. 그러나 누구나 독립적인 존재가 되길 원하고 그렇다고 믿는 한, 누구나 자기 자신 속에서, 오로지 자기 자신 속에서 자신의 생각, 판단, 행동의 근거를 찾고자 하는 경향을 지닙니다. 자신을 행동의 주체로 발견하면서 근대의 인간은 곧 자신이 자신의 기준을 만든다고 믿고, 그렇기를 원하게 됩니다. 인본주의(humanism)가 인간 중심주의(anthropocentrisme)로 선회합니다. 반복에 대한 비판은 독창성을 위한 독창성의 욕망으로 변합니다. 예술가가 자신의 창조의 샘을 자기 자신 속에서만 찾아야 한다는 생각에 전염된다면 예술은 죽을 수밖에 없습니다. 그러나 현대예술 위에 죽음의 위협이 드리워 있다고 하더라도 그것은 헤겔이 생각했듯이 근대적 정신이 그 발전의 정점에 도달해서가 아니라, 그와 반대로 그것에 내재하는, 개인성 그 자체에서 오는

환상, 개인주의적 환상을 그 내부에 지니고 있기 때문입니다.

포크룰　　비록 그 양자 모두가 개인화라는 움직임에 결합되어 있긴 하나, 20세기에는 서로 상반되는 경향들을 감지할 수 있을 듯합니다. 어떤 경향의 음악은 예술의 죽음을 느끼게 하고, 또 다른 경향들은 예술의 역사와 새로운 창조적 관계를 맺는 듯 보입니다. 아방가르드 운동은 음악의 완전한 근대성을 위해 투쟁했습니다. 예를 들면 1980년대에는 '오페라의 죽음'을 선언하기까지 했으니까요. 게다가 이 범주에 들지 않는 지극히 다른 미학적 경향들이 나타나는 것을 보고 저는 매우 놀랐습니다. 이고르 스크라빈스키와 루치아노 베리오는 과거의 음악에 대한 작곡가들의 새로운 관심을 너무도 잘 보여 주고 있습니다. 그것이 바로 근대성의 특징적 요소의 하나라고 저는 생각합니다.

지난 여러 세기 동안은 동시대 사람들에 의해 작곡된 곡들만이 실제로 연주되었습니다. 그 음악가들이 사라지고 나면, 그를 기리고자 하는 몇몇 그룹들 사이에서 말고는 그들은 완전히 잊혀 버렸습니다. 그런데 20세기 내내 우리는 근본적인 변화를 목도하고 있습니다. 현대 작곡가들에 대한 관심은 줄어들고 과거의 예술에 점점 더 큰 관심이 쏠리고 있습니다. 우선은 고전주의 음악, 이어서 바로크 음악, 중세 음악 등을 발견했습니다. 그리고 오늘날 우리는 서양의 모든 예술과 세계의 모든 음악을 포함하는 과거의 유산과 마주하게 됐습니다.

이 변화에서 해석의 모험이라는 새로운 모험이 시작됐습니다.

과거에는 연주가가 작곡가에 대해 실제적인 자율성을 갖지 못했습니다. 낭만주의의 위대한 연주가들은 거의 언제나 위대한 작곡가였습니다. 쇼팽, 리스트, 파가니니 등이 그렇습니다. 오페라의 세계에서는 세계대전 직전까지도 '연출가'의 개념이 없었습니다. 그런데 연출가가 나타나자마자, 그는 개성적인 독법을 통해 과거나 최근의 작품들에 생명과 의미를 불어넣는 사명을 띠게 되었습니다. 곧 대중과 비평가의 관심은 작곡가에게서 연주가로 옮겨 갔습니다. 해석이 창작이 됩니다. 스트렐러[93]의 〈피가로의 결혼〉, 셰로[94]의 〈니벨룽엔의 반지〉가 관심의 대상으로 떠올랐습니다. 예술가는 작품의 의미를 더 풍요롭게 하고, 그것을 다른 방향으로 옮겨 놓을 수 있는 권리를 지니게 되었습니다. 그리하여 의미를 다른 방향으로 옮겨 놓는 한에서만 진정한 해석이 있게 됩니다. "한 권의 책을 읽는다는 것은 그것을 쓰기를 끝마친다는 것이다"라는 다니엘 살르나브(Danièle Sallenave)의 말을 인용하고 싶습니다. 발자크의 작품을 읽는 독자, 모차르트의 음악을 듣는 사람이 그 작품의 의미를 만드는 데 동참하고 있다는 생각은 근본적으로 현대적인 생각으로, 우리는 아직 그것이 얼마나 큰 중요성을 지니고 있는 것인지 완전히 가늠하지 못하고

93 조르조 스트렐러, 1921~1997, 이탈리아의 오페라 연출가.

94 파트리스 셰로, 1944~2013(이 토론 당시 생존해 있었다), 프랑스의 배우, 영화감독, 오페라 연출가.

있습니다. 이러한 진보는 즐겁기도 하지만 동시에 두렵기도 한 비상한 역동성을 만들어 내고 있습니다. 밀란 쿤데라는 『배신당한 유언들』에서 해석자의 이 새로운 자세가 가질 수 있는 위험을 강조했습니다. 몬테베르디에서 나타난 개인의 새로운 표현에서부터 오늘날 우리가 경험하고 있는 극도의 초개인주의적 원자화에 이르기까지, 얼마나 많은 우여곡절이 있었고 또 얼마나 기이한 회귀가 있습니까?

토도로프　20세기의 가장 중요한 미학적 특징이 다원주의라는 생각에는 저도 동의합니다. 하나의 경향(개인주의, 낭만주의 등)으로 충분히 지칭할 수 있었던 지난 시대들과 달리, 우리의 시대는 본질적으로 여러 가지 것의 공존으로 정의될 수 있습니다. 말로가 말하는 '상상의 박물관'처럼 여러 시대들, 세계의 여러 문화가 함께 있는 여러 공간들의 공존 말입니다. 그것은 매우 심층적인 변화입니다.

르그로　선생님께서 헤겔을 어떻게 읽을 것인가에 대해 말씀하신 것과 관련해, 저는 오히려 우리가 조금 더 헤겔적이어야 할 것이라고 생각하고 싶습니다. 예술이 인식이기도 하다는 사실을 우리는 너무 자주 잊는 경향이 있지 않습니까! 저는 가끔 이런 차원을 인정하기를 거부하는 사람들의 태도에 답답함을 느낍니다. 그들은 문학이나 음악을 세계나 역사와 아무 상관없는 하나의 순수 형식으로 환원시키고 있습니다. 오히려 예술이 불투명함과 질문들을 생산해 낸다는 선생님의 말씀에 저는 동의합니

다. 제가 예술이 인식이라고 보는 것은 그러한 의미에서입니다.

우리는 과거의 작품을 왜 읽어야 하는 것일까요? 그것은 과거의 사회를 더 잘 이해하기 위해서가 아니라, 자기 자신을 더 잘 이해하기 위해서입니다. 이러한 관점에서 19세기와 20세기의 전환점에 있었던 예술의 위기는 매우 의미심장합니다. 예술은 두 개의 상이한 길로 들어섭니다. 한편으로는 모든 분야에서 '나'를 제거하고 '우리'로 대체하려는 유혹이 엿보입니다. 모든 예술 분야에서 그런 일이 일어났습니다. 개인은 아무 의미가 없고 오직 대중만이 있을 뿐입니다. 그것은 개인적 경험을 넘어 집체적으로 제작되는 예술의 전체주의적 미학 프로젝트입니다. 그러나 다른 한편, '우리'가 없는 '나', 즉 공동의 표현 방식을 포기하는 극단적인 주관화가 나타남을 볼 수 있습니다. 여기서도 저는 동일한 실망감을 느낍니다. 그런데 회화에서는, 공동의 표현 방식이 재현이었습니다. 재현이 있는 한, 비록 그것이 자의적이고 오로지 암시적일 뿐이라 할지라도, 그것은 누구에게나 하나의 인간의 몸이, 하나의 풍경 등이 있음을 보장해 주는 것이었습니다. 모네의 〈인상: 해돋이〉에서 우리는 그림이 무엇의 재현인지 잘 알아보기 힘들지만, 여하튼 그것은 확인 가능한 하나의 풍경이었습니다. 그런데 회화가 추상미술, 더 나아가 개념예술이 되는 순간, 공동의 세계는 어디 있습니까? 그것은 작품에서 사라지고 예술가나 비평가가 만들어 내는 주석 속, 맥락 속에만 존재합니다. 이것이 예술을 빈곤하게 하는 게 아닐까요? 미래를 예단할 수는

없지만, 공동의 세계와의 이러한 결별은 예술의 역사에서 일시적으로 나타나는 하나의 예외적인 현상이 되리라고 저는 믿습니다.

공동의 세계에서 벗어나려는 비슷한 시도들이 문학에서도 있었지만, 그것들은 곧 포기되었습니다. 가장 눈부신 시도는 조이스의 『피네간의 경야經夜』[95]일 텐데, 그것은 결국 공동의 의미를 더 이상 나누지 않는 작품입니다. 실제로 문학이 언어의 요소 속에서 기능하는 한, 그리고 언어가 공동의 세계의 일부를 이루고 있는 한, 공동의 의미를 완전히 포기한다는 것은 불가능한 일입니다. 요컨대 현대의 문학 생산을 지켜보면, 그것이 14세기나 18세기의 문학과 근본적으로 다른 것은 아니라고 말하고 싶어집니다. 자아 중심적 혹은 자아로 집중된 문학의 확산은 적어도 루소의 『고백록』 이래 이미 존재하던 한 경향의 과장일 뿐입니다.

타부아요　나와 우리를 결합시킬 수 있는 수준 높은 문화를 구축할 수 있는 능력이 우리에게 여전히 있는 것일까요? 이 결합은 아직 이루어지지 못했습니다. 상당히 오랜 기간 동안 지독한 침체기를 겪어야 할지도 모릅니다. 그러나 우리가 나아가는 방

95　제임스 조이스의 소설. 더블린 외곽에서 주점을 경영하는 이어위커의 꿈과 무의식을 하룻밤 동안 추적하는 내용으로, 인간의 원죄와 추락, 탄생, 결혼, 죽음, 부활을 서구 수천 년의 역사와 더불어 다루어, 단테의 『신곡』에 견줄 20세기의 『인곡(人曲)』이라는 평가를 받기도 한다. 그러나 기존의 모든 소설 형식을 철저히 파괴하고 65개국 언어를 동원해 말장난, 어형 변화, 신조어 등으로 사전에서조차 찾을 수 없는 단어를 쓰고 있기 때문에 영어를 모국어로 사용하는 사람들조차 해설 없이 읽기 어렵다.

향은 분명, '개인들의 공동의 세계'라는 지평일 것입니다. 아직은 매우 희미하고 불안정한 지평이지만, 그것이 존재한다는 사실만으로도 우리는 예술에 대해 절망해서는 안 될 것입니다.

참고문헌

개인주의의 기원

Arendt, Hannah, *Condition de l'homme moderne*, Calmann-Lévy, 1983.

Dumont, Louis, *Essais sur l'individualisme*, Seuil, 1983.

Ferry, Luc, Homo *Æstheticus*, Grasset, 1990.

Lefort, Claude, *Les formes de l'histoire*, Gallimard, 1978.

Legros, Robert, *L'avènement de la démocratie*, Grasset, 1999.

Lévinas, Emmanuel, *Hors sujet*, Le livre de poche, 1987.

_____, *Humanisme de l'autre homme*, Le livre de poche, 1990.

_____, *Totalité et infini*, Le livre de poche, 1997.

Renaut, Alain, *L'ère de l'individu*, Gallimard, 1989.

Richir, Marc, *Du sublime en politique*, Payot, 1991.

Tocqueville, Alexis de, *De la démocratie en Amérique*, Gallimard, 1961.

회화

Belting, H. & Chr. Kruse, *Die Erfindung des Gemäldes*: *Die erste Jahrhundert der niederlandischen Malerei*, Munich: Hirmer Verlag, 1994.

Châtelet, A., *Robert Campin: Le maître de Flémalle*, Anvers: Fonds Mercator, 1996.

Panofsky, Erwin, *Les primitifs flamands*, Hazan, 1992.

Todorov, Tzvetan, *Eloge de l'individu*, Adam Biro, 2001.

문학

Watt, Ian, *The Rise of the Novel*, University of California Press, 1957.

Pavel, Thomas, *La pensée du roman*, Gallimard, 2003.

음악

L'atelier d'esthétique, *Esthétique et philosophie de l'art*, Bruxelles: de Boeck, 2002.

Beaussant, Philippe, *Le chant d'Orphée selon Monteverdi*, Fayard, 2002.

Boèce (Boethius), *De institutione musica*, ed. Gottfried Lipsiae, Friedlein, 1868, réimpr. Frankfurt a. Main, 1966.

Cerquilinglini-Toulet, Jacqueline & Nigel Wilkins, *Guillaume de Machaut*, Actes du Colloque de la Sorbonne, septembre 2000, Presses de l'Université de Paris-Sorbonne, 2002.

Chailley, Jacques, *Histoire musicale du Moyen Age*, PUF, 1969.

Descartes, René, *Abrégé de musique: Compendium Musicae*, 1618, trad., présentation et notes de Frédéric de Buzon, PUF, 1987.

Eco, Umberto, *Art et beauté dans l'esthétique médiévale*, 1987, traduit de l'italien par Maurice Javion, Grasset, 1997.

Fabbri, Paolo, *Monteverdi*, EDT, Musica, Edizioni di Torino, 1985.

Grout, Donald Jay & Claude V. Palisca, *A History of Western Music*, New York-London: W. W. Norton & Company, 2001.

Morrier, Denis, *Les trois visages de Monteverdi*, Arles: Harmonia mundi, 1998.

Russo, Annonciade, *Claudio Monteverdi: correspondance, préfaces, épîtres dédicatoires*, Sprimont: Pierre Mardaga, 2001.

Schrade, Leo, *Monteverdi: le créateur de la musique moderne*, 1950, traduit de l'anglais par Jacques Drillon, J.C. Lattès, 1981.

Tellart, Roger, *Claudio Monteverdi*, Fayard, 1997.

Van der Kooij, Fred, *L'Orfeo ou l'impuissance de la musique*, Programme du Théâtre Royal de la Monnaie, Bruxelles, 1998

Van Hecke, Lode, *Le désir dans l'expérience religieuse: Relecture de saint Bernard*, Le Cerf, 1990.

음원

음원 목록은 제롬 르죈의 도움을 받아 작성되었다. 독자들이 책의 주제를 더 잘 이해하도록 참고할 만한 음악을 제시하는 것 이외에 다른 목적은 없음을 밝혀 둔다.

Hildegard von Bingen, *Canticles of Ecstasy*, Ensemble Sequentia, dir. Barbara Thornton, Deutsche Harmonia Mundi 05472 773202.

"Douce amie", *Chansons de trouvères*, Millenarium, Ricercar 215.

Guillaume de Machaut, *Messe de Nostre Dame*, Taverner Consort, dir. Andrew Parrott, EMI 489 98 22.

Guillaume Dufay, *Motets*, Huelgas Ensemble, dir. Paul Van Nevel, Harmonia Mundi 901700.

Johannes Ockeghem, *Missa Mi‒mi*, Capppela Pratensis, dir. Rebecca Stewart, Ricercar 206402.

Josquin des Prés, *Messe Ave Maris Stella*, A sei Voci, dir. Bernard Fabre‒garrus. Astrée E 8507.

_____, *Les deux Messes de l'Homme armé*, The Tallis Scholars, dir. Peter Philips, Gimell 010.

Roland de Lassus (Orlando di Lasso), *Lagrime di San Pietro*, Ensemble vocal européen, dir. Philippe Herreweghe, Harmonia Mundi 901483.

Carlo Gesualdo da Venosa, *Il quarto Libro di Madrigali*, La Venexiana, glossa 920907.

Motetti e madrigali diminuiti (Lassus, Palestrina *et al.*), La Fenice, dir. Jean Tubéry, Ricercar 208.

La Pellegrina, Musique pour le mariage de Ferdinand de Médicis et de Christine de Lorraine, Princesse de France, Florence 1589, Huelgas Ensemble, dir. Paul Van Nevel, Vivarte, S2K 63362.

Claudio Monteverdi, *Madrigali*, Concerto Italiano, Rinaldo Allessandrini, Opus 111.

_____, *Orfeo*, dir. John Eliott Gardiner, Archiv 419 250-2.

_____, *Orfeo*, *Il Ritorno d' Ulisse ir patria*, *L' Incoronazione di Poppea*, dir. René Jacobs, Harmonia Mundi.

그 밖에 Denis Morrier, *Les trois visages de Claudio Monteverdi* (Harmonia Mundi)도 팔레스트리나, 드 로르, 마렌치오, 제수알도, 몬테베르디 등의 르네상스 시대 마드리갈과 음악작품들을 다수 수록한 2개의 CD를 포함하고 있다.

한국어판 선곡

힐데가르트 폰 빙엔
https://www.classical-music.com/composers/music-hildegard-von-bingen/

기욤 드 마쇼, <노트르담 미사> 중 '자비송(Kyrie)'
https://www.youtube.com/watch?v=Y47JdUI_PhE

조스캥 데 프레, <장 오케겜의 죽음을 애도함>
https://www.youtube.com/watch?v=1YG4USL395Y

클라우디오 몬테베르디, <오르페오>
https://www.youtube.com/watch?v=Uk0Wnhf_b44

클라우디오 몬테베르디, <성모의 저녁기도>, 마드리갈, 오페라 선곡
https://www.classical-music.com/features/articles/five-essential-works-monteverdi/

개인의 탄생
– 서양예술의 이해

1판 1쇄 발행 2006년 5월 22일
2판 1쇄 인쇄 2022년 1월 14일

지은이 츠베탕 토도로프, 베르나르 포크룰, 로베르 르그로
옮긴이 전성자
펴낸이 안병훈
펴낸곳 도서출판 기파랑
등 록 2004. 12. 27 제300-2004-204호
주 소 서울시 종로구 대학로8가길 56 동숭빌딩 301호 우편번호 03086
전 화 02-763-8996(편집부) 02-3288-0077(영업마케팅부)
팩 스 02-763-8936
이메일 info@guiparang.com
홈페이지 www.guiparang.com

ISBN 978-89-6523-576-7 03600